Practice Guidance for Tourism Projects
Investment, Development & Opcration

旅遊項目
投資・開發・運營

一部涵蓋旅遊項目各個環節的操作指南
讓您了解旅遊項目的全流程

王麗華 主編

崧燁文化

目錄

結語

前言

　　旅遊，古已有之。千年以下，萬里之外；旅者在途，遊者有方。千百年來，旅遊已被人類賦予無窮無盡、無所不包的內涵和外延。旅遊，是動態中的「食」、「衣」、「住」、「行」，是融會各行各業的集大成者；旅遊，是「千里之行，始於足下」的開端和肇始，也是「行到水窮處，坐看雲起時」的目標和終點，更是「千里江陵一日還」的往復與回歸；旅遊，是時間和空間的交織，是歷史和地理的匯合，是「世界那麼大，我想去看看」的夢想和期許，也是「讀萬卷書，行萬里路」的知行合一；旅遊，是先秦諸子的列國周遊，是古絲綢之路的商旅往來，是大唐東渡西遊的宗教遊歷，也是鄭和下西洋的海外航行。自古以來，傳承至今，旅遊已成為上至國策大局、下至平民生活的不可或缺的重要部分。

　　今日之旅遊產業，已非簡單而狹義的山水遊玩、河川遊歷可概括。旅遊產業以天然的黏合屬性和外延寬度，注定將與現代生活中大大小小、或遠或近的行業和產業相互融合、交互作用，進而衍生和演化出各式各樣的新產品、新模式和新類型，逐漸形成更為豐富而廣義上的「大旅遊」（或稱「旅遊＋」）產業。在新時代的大環境下，旅遊產業已然滲透三大產業的方方面面，與各行各業中最具有活力和生機的元素相互契合，發生或大或小的化學反應，從而呈現出該行業前所未有的多樣性和複雜性。

　　面對機遇和風險並存的整個大旅遊產業，需要宏觀層面上的法律及產業政策來規範和指引，也需要在微觀層面對具體的旅遊產業、旅遊行業及旅遊產品，以及與其相互關聯和不斷融合的其他產業和行業，有更為清晰的認知和把握，並且需要具體細化到實踐中不同類型的旅遊專案在開發、融資、建造、營運及退出等各個階段和環節需要重點關注的各種問題。本書即旨在從「大旅遊」的這一新語境出發，在向讀者介紹日新月異的旅遊產業和旅遊項目現狀同時，以實踐者的透視視角，為讀者理清脈絡，切中肯綮，梳理出大旅遊產業在不同發展階段的要點和重點，併力圖順承脈絡一探大旅遊產業的發展趨勢、規律和去向。如有一二能對讀者有所裨益或啟發，即合本書初旨。

　　總而言之，旅遊就是移動著的生活本身，更是需要我們直接應對的不斷變化著的社會本身。旅遊，我們一直在路上。

第一篇 旅遊產業的大環境

▌第一章 中國旅遊產業的發展現狀

　　隨著中國旅遊產業的蓬勃發展和逐步規範成熟，旅遊不再侷限於旅行和遊玩的淺顯概念中。旅遊產業已經成為推動中國經濟發展和社會前進的策略支柱性和綜合性產業。旅遊產業自身及周邊相關產業為發現和發展新的經濟增長點，提供新的思路和契機。本章將結合中國目前旅遊業的發展現狀，對旅遊產業、「旅遊＋」等相關概念及其經濟價值和社會價值進行介紹。

第一節 中國旅遊業現狀

　　近年來，中國的旅遊經濟快速增長，產業格局日趨完善，旅遊業的市場規模和品質同步提升。1978 年以來短短幾十年，中國從旅遊短缺型國家成為旅遊大國。旅遊業已全面融入國家策略體系中，走在國民經濟發展建設道路的前端。作為發展經濟、增加就業、滿足生活需要和提高人民生活水準的重要有效手段，旅遊業已成為中國國民經濟的策略性支柱型產業。

　　回望 2017 年，中國旅遊市場依舊形勢一片大好：中國年人均出遊次數已達 3.7 次，中國旅遊、入境旅遊、出境旅遊全面繁榮發展，已經成為世界第一大出境旅遊客源國和全球前四大入境旅遊接待國。隨著中國全面建成小康社會計劃的深入推進，中國城鄉居民的收入穩步增長，消費結構也在加速升級，人民健康水準大幅提升，基礎設施條件不斷改善，航空、高鐵、火車、高速公路等交通設施快速發展。相應地，大眾旅遊消費持續快速增長，人們的旅遊消費需求得到快速釋放。這些都為中國旅遊產業的迅速發展奠定良好而堅實的基礎。旅遊已經成為人們衡量生活水準的重要指標，成為人民群眾日常生活的剛性需求，也成為傳播和交流中華文化、溝通全中國乃至世界各地經濟和文化的重要管道，也成為推動生態文明建設的重要力量，並且帶動中國大量貧困和低度開發地區和人口的脫貧與致富。總之，旅遊產業已經成為中國社會投資和消費的熱點和綜合性大產業。

　　2017 年，中國旅遊市場高速增長，出入境市場平穩發展，「供給側」結構性改革成效明顯。中國旅遊人數 50.01 億人次，比上一年同期增長 12.8%；出入境旅遊總人數 2.7 億人次，同比增長 3.7%；全年實現旅遊總收入 5.40 萬億元，增長 15.1%。初步測算，全年中國旅遊業對 GDP（即中國生產總值）的綜合貢獻為 9.13 萬億元，占 GDP 總量的 11.04%。旅遊直接就業 2825 萬人，旅遊直接和間接就業 7990 萬人，占中國就業總人口的 10.28%。下圖是 2017 年中國旅遊人數及收入較上一年的增長比例圖示。

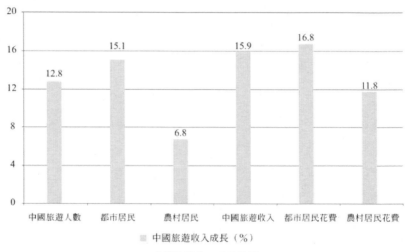

中國旅遊收入成長比例

　　另外，近五年中國國際旅遊收支一直保持順差，但順差額呈階段性收窄趨勢。初步測算 2014 年至 2017 年中國旅遊服務貿易支出分別約為 896.4 億美元（2014 年）、1045 億美元（2015 年）、1098 億美元（2016 年）和 1152.9 億美元（2017 年），預計 2018 年支出額將達 1202.5 億美元；而同期中國旅遊服務貿易收入分別約為 1053.8 億美元（2014 年）、1136.5 億美元（2015 年）、1200 億美元（2016 年）和 1234 億美元（2017 年），預計 2018 年收入額將增加至 1270 億美元。

　　中國旅遊業發展正處於較有利的國際環境之中。縱觀全球，全球旅遊業正持續穩定發展，增速持續高於世界整體經濟的增速，而亞太地區的旅遊業繼續保持強勁的增長勢頭，全球旅遊重心的東移也將繼續加速。中國的出境

旅遊人數和旅遊消費目前位居世界第一，同時中國與各國各地區及國際旅遊組織的合作也在不斷加強，與旅遊業發達國家的差距明顯縮小，在全球旅遊規則制定和國際旅遊事務中的話語權和影響力獲得明顯提升。配合國家總體外交策略，近年中國各地紛紛舉辦中美、中俄、中印、中韓旅遊年等具有影響力的旅遊交流活動，旅遊外交工作格局已開始形成。

根據上文提到的《2017年數據報告》，「全年實現旅遊總收入5.40萬億元……全年中國旅遊業對GDP的綜合貢獻為9.13萬億元，占GDP總量的11.04%。」自2014年官方資料統計中首次使用「旅遊業對GDP綜合貢獻」這一概念之後，旅遊業對GDP的綜合貢獻率一直在10%以上，且呈逐年增加的趨勢。顯示出中國相關部門對旅遊產業在經濟發展地位的肯定和重視，並寄託越來越高的期望，這也對旅遊業更快速的發展提出更高的要求和標準。作為名副其實的「朝陽產業」，中國的旅遊產業勢必迎來新一輪的黃金發展期。

同時也應注意，中國的旅遊產業也正處於結構調整期和矛盾凸顯期，面臨不少的挑戰和問題，主要表現在：

①旅遊產業發展的體制機制與對於綜合產業和綜合執法的要求尚不相適應，旅遊產業的政策環境和法制環境尚有待進一步優化；

②旅遊基礎設施和公共服務明顯滯後且發展不均，改善任務相當艱巨；

③遊客文明素質和從業人員的整體素質有待提升，市場秩序有待規範和正確引導；

④旅遊地產等相關產業（例如特色小鎮）的發展尚處於探索和粗放發展階段等。這些問題都需要在今後加以解決和改善，為中國旅遊產業的健康良性的永續發展奠定更堅實的基礎。

第二節 旅遊產業的概念及價值

　　隨著中國旅遊產業的迅速發展和逐漸規範成熟，經濟發展和廣大群眾迫切需要旅遊的形式和內容發展和擴充，因此，發展和推廣「旅遊+」（或稱「大旅遊」、「全域旅遊」等）這一新概念已勢在必行。

　　首先，作為一個產業群體，旅遊產業自身構成日趨複雜化，包含食、住、行、遊覽、購物、娛樂等基本要素的表現形式，在當今社會的變化和發展也是日新月異。其次，旅遊產業具有明顯的跨產業、跨行業的綜合特點，所涉及的的產業和行業基本包含當今社會可能觸及的各個方面。旅遊與經濟、社會、技術等產業和行業關聯，形成綜合性的產業鏈條和產業體系。而且，旅遊產業與關聯產業之間的關係是開放式的，也是互動和綜合發展的，透過協調發展旅遊和相關產業，將從整體上實現「旅遊+」系統整體效益的最大化，以及整個「社會—經濟—生態」系統的共同協調發展。中國境內旅遊產業與境外旅遊業也密不可分。旅遊產業的外向性決定旅遊產業的發展不僅要面向中國，更要面向國外，旅遊產業發展不可缺少參與世界旅遊市場的競爭。如上文所及，中國出入境的跨境旅遊在中國旅遊產業中的比重與日俱增。中國的旅遊產業在全球旅遊產業中的地位和重要性也將繼續提升。

　　鑒於「旅遊+」的綜合性特點，以及在國民經濟中地位的日益強化，旅遊產業對整個社會和經濟發展的良性促進作用也是多方面多角度的。旅遊產業與多個領域相互滲透和融合，例如經濟發展、稅收及財政、交通、商業地產、環境、人力資源及就業、教育和文化、科學技術、通訊、市場行銷、融資、公共服務和公共安全、外商投資、法律規範和保障等等，成為聯繫和帶動各個不同產業和行業的紐帶。以旅遊產業為紐帶，透過推動旅遊業的發展，進而建立和發展旅遊綜合能力，從而實現上述各領域的相互作用、相互帶動和共同發展。旅遊產業作為處於優勢位置的朝陽產業，透過在該領域統一規劃布局、優化公共服務、推進產業融合、加強綜合管理、實施系統行銷，將不斷提升旅遊業現代化、集約化、品質化、國際化水準，從而更好地滿足旅遊消費需求，進一步推動和促進相關產業和行業的共同發展。

旅遊產業所蘊含的巨大需求，將為經濟模式和科技的創新和發展，創造強大的動能和推動力。旅遊需求為旅遊產業模式和技術的選擇、開發、引導和改造指明發展方向，同時也將大大促進經濟產業機構、產業模式和產業技術的不斷探索和發展。旅遊產業的不斷調整和創新，將推進傳統產業企業之間及企業內部組織結構的發展和變化，促進服務產業的集團化和專業化，形成合力的組織結構體系，實現經濟生產要素的最優組合和高效利用。同時，旅遊產業的經濟模式和科學技術也將促進國際競爭與合作，將推動中國旅遊產業乃至整個國民經濟的發展和進步。旅遊產業領域的發展，也將進一步推進中國的大眾創業和萬眾創新，促進旅遊領域及相關產業領域的創業和就業。在旅遊產業的發展過程中，大小各類市場主體透過資源整合、改革重組、收購兼併、線上線下融合等方式來投資旅遊業及相關產業，進而促進旅遊投資主體的多元化，以及旅遊產品的規模化、品牌化和網絡化經營，最終實現旅遊產業和相關產業的共同協調發展。

但我們同時也應看到，中國的旅遊產業仍存在著明顯的發展不平衡的問題。中國幅員遼闊，旅遊資源的分布及各地區發展必然存在著較大的差異。發展旅遊產業，必須結合旅遊資源區位的特點，在發展旅遊產業和布局旅遊產業時，需要有重點且分層次的整體調整和規劃。妥善解決這一問題也將促進中國各地經濟的持續均衡發展，挖掘出地方旅遊產業更多的特別優勢和亮點，有利於推進中國地區產業結構的合理化進程。與其他產業的分布有所不同，旅遊產業分布既有區域性問題，也存在產業分布點、線、面如何緊密結合的問題。旅遊資源的分布有著明顯的獨特性，不同旅遊區域透過專業化分工和協調互補，結合各地所具備的不同優勢和特點，形成各有優勢的不同旅遊產品和商業形態，進而透過資源互補、產品相關和交通便利等要素，最終均衡、全面地發展旅遊產業。結合各地區旅遊發展程度的區域性差異特徵，旅遊產業的協調布局。在促進中國東南部沿海地區旅遊業持續發展的同時，也能夠加快中西部地區旅遊產業的崛起，進而促進各地獨具優勢和競爭力的旅遊產品形成系列，實現中國各地經濟共同發展的最終目的。眾多旅遊產業的發展，尤其是中西部旅遊的發展，還將大大推進鄉村扶貧富民工程，實現貧困和低度開發地區旅遊資源的整合和發展。「景區帶村、能人帶戶」旅遊

扶貧模式的健全和改善，以及鄉村民宿的改造提升也將促進貧困和低度開發地區的勞動力就業、人力培訓指導。發展旅遊業的同時，也將有助於帶動農副土特產品的銷售和推廣，增加貧困村集體收入和貧困人口的收入，提高旅遊扶貧的精準度，真正讓貧困地區、貧困人口在旅遊產業的發展中受益。由此可見，旅遊產業在扶貧共富、各地區協調共同發展方面有著優勢互補、相得益彰的效果和巨大的社會效益。

另外，旅遊產業經濟的發展也將促進法律、產業政策、政府配套服務的發展。旅遊業是否健康發展，還取決於實施過程中是否能有相應的法律、體制和保障政策與之相配套。旅遊產業保障政策是為保障產業政策的貫徹實施，應採取的有關法律的、經濟的、行政的及其他多種手段的總稱。下文第三章將對中國旅遊法律和產業政策做詳細介紹和分析。

總之，旅遊產業的發展將增強旅遊目的地的競爭力及促進永續發展，進而促進旅遊目的地社會福利的最大化。旅遊產業及其政策的制定和實施是一個社會發展的系統工程，對相關產業乃至整個國民經濟都有協調運作和相互影響的巨大作用。

第二章 中國旅遊產業的發展和趨勢

與傳統產業存在很大的不同，旅遊產業是由多種產業組成的一個產業群，同時，旅遊業與眾多產業之間還存在緊密的聯繫。隨著社會經濟的持續發展，人們經濟和教育程度的提高，人們對於旅遊的需求也轉向更深層次的訴求，更加傾向於文化型、渡假型、複合型等旅遊產品，而不再僅僅是單一的觀光型的旅遊產品。旅遊消費的大眾化、多樣化需求需要旅遊產品的多樣化發展，旅遊產業與相關產業的融合也有待於進一步的加強。本章將對中國旅遊產業的發展大趨勢做簡要探析。

第一節 旅遊產業的發展

2009 年，中國國務院首次提出要把旅遊業建設成國民經濟的策略性支柱產業，將旅遊業作為綜合性產業來發展，是使其成為策略性支柱產業的重要

途徑。旅遊業會在發展過程中與其他產業相互交叉滲透形成新的產業，即為旅遊新業態。旅遊新業態是在旅遊業與農業、工業和服務業三大產業融合的基礎上逐漸形成的。大力發展鄉村旅遊是旅遊業與第一級產業融合的主要內容；與第二產業的融合，是指發展旅遊製造業、旅遊用品和紀念品等；將旅遊業與現代服務業融合，是其與第三產業融合的重要內容。另外，在中國經濟社會穩步發展的新時期，推進旅遊業與新型都市化、農業現代化及綠色化協調同步發展，也是當前旅遊新業態發展的必然趨勢。

建立和發展「旅遊＋」概念，既需要高瞻遠矚，也應有著手於微觀的周密和細緻。發展旅遊產業應該牢固樹立和貫徹落實新的產業發展理念，加快旅遊「供給側」的結構性改革。發展旅遊產業應重視統籌協調，融合發展，著力推動旅遊產業一系列的轉變。這些轉變包括多方面深層次的改變，包括從原先簡單的旅遊區「門票經濟」，向綜合的產業經濟方面轉變；從粗放低效擴展方式向精細高效發展方式轉變；從封閉的傳統旅遊「自循環」體系，向開放的「旅遊＋」綜合體系轉變；從企業單打獨鬥的「獨享」，向社會共建「共享」模式的轉變；從旅遊產業的內部管理，向全面的依法綜合治理體系轉變；從單方面的部門行為，向政府統籌推進轉變；從單一景點景區的建設，向綜合目的地的綜合服務進行轉變，如此等等。

如上所述，旅遊產業的發展已經成為推動中國經濟和社會發展的重要推手。中國的旅遊產業發展需要從區域發展的全局出發，統一規劃，整合不同的旅遊資源，凝聚旅遊產業發展的新合力，大力推進旅遊產業，促進不同產業的融合，全面增強旅遊發展新功能，使發展成果惠及各方，構建全域旅遊共建共享新格局。在發展旅遊產業時，應注意因地制宜，注重旅遊產品、設施與項目的特色。切忌一個模式，而應推行各具特色、差異化推進的全域旅遊發展新方式，實現經濟效益、社會效益和生態效益的相互促進和共同提升。旅遊產業的發展，應該摒棄傳統旅遊理念的束縛，不斷完善旅遊產業發展的體制機制、政策措施和產業體系。

旅遊產業的發展應同時推進全域的統籌規劃、合理布局、服務提升、系統行銷，構建良好自然生態環境和人文社會環境，大力發展旅遊產業「供給

側」的改革。旅遊產業融合開放力度的加大，將綜合提升科技水準、文化內涵和綠色含量，增加創意產品、體驗產品和客製化產品，並發展融合新業態，為市場提供更多精細化和差異化的旅遊相關產品和服務，使供給更為高效且更具市場化。旅遊產業是一個需要全社會共同參與的綜合性事業，有著與房地產業類似的大跨度、多層次和較強延展性的綜合特性，必將惠及整個社會的各個層面。公眾、媒體、政府、相關行業等不同主體的共同參與，將充分整合和利用社會各方面的資源、管道和平台，進而形成以旅遊產業為契機和線索的、上下結合、橫向聯動、多方參與的，全行業共同協調推進和發展的大格局。旅遊產業對國民經濟和社會就業的綜合貢獻水準將不斷提高。旅遊產業的發展將為勞動機會的增加、創業機會的增加提供無限可能的機會。作為經濟社會發展的支撐性產業，旅遊產業亦能造成「一業興百業」的帶動作用，促進傳統產業的提檔和升級，並且孵化出一批新產業、新業態、新概念等新鮮事物。旅遊產業的發展必將有助於樹立和貫徹落實創新、協調、綠色、開放、共享這五大發展理念，以轉型升級、提質增效為目標，透過不斷創新推動旅遊業的轉型和升級，推動旅遊行業由資源驅動和低水準要素驅動，向創新驅動進行轉變，推動全域旅遊業的發展。以旅遊業發展為主線，將進一步加快推進「供給側」結構性改革，將中國儘快建設成為全面小康型的旅遊大國。旅遊產業將作為經濟轉型升級的重要推動力、生態文明建設的重要引領產業、展現國家綜合實力的重要載體、助力脫貧攻堅的重要生力軍，推動整個行業乃至整個社會經濟體的發展。

第二節 旅遊產業與其他產業的融合與創新

旅遊產業具有創新引領性、協調帶動性、開放互動性、環境友好性和共建共享性等內在的獨特特性，因而與其他相關產業融合和契合度極高，可以衍生出各種各樣的新經濟產品和類型。作為新常態下的優勢發展產業，旅遊產業也能同時激發其他相關產業發展更大的動力和活力。中國的旅遊產業應該向全域化繼續縱深發展，以抓「點」為特徵的傳統景點旅遊發展模式，向全域旅遊產業發展模式加速轉變，促進區域資源的整合、產業融合和共建共享，實現旅遊產業與農業、林業、水利、工業、商業、科技、文化、體育、

健康醫療等各個相關產業和行業的深度融合和協同發展（見下圖）。旅遊產業與其他產業的融合和發展，相應產生多種多樣的旅遊類新產品、新模式和新類型，極大地豐富了中國的綜合旅遊產業。

一、旅遊產業與農業的融合

　　旅遊產業的覆蓋面很廣，旅遊業與農業的融合是旅遊業發展的新模式之一。「大旅遊」與「大農業」有著先天的相互契合特性，更容易進行融合，並在產業融合過程中逐漸形成以生態、體驗和觀光為主的新型農業形態。隨著經濟的發展，都市開放空間已經難以滿足都市居民的需求，使得都市居民旅遊產業與其他產業融合，開展近郊旅遊和鄉村旅遊，促進鄉村旅遊的發展。目前，中國鄉村旅遊已經進入快速發展時期，旅遊產業開發方應抓好機遇，搭上鄉村旅遊快速發展的班車，依託當地特色鄉村資源和鄉土民俗等，進行旅遊商品創意和設計，形成系列旅遊產品，突出特色，逐漸形成當地品牌，贏得市場需求。鄉村旅遊僅僅是旅遊和農業兩大產業融合的初級形態和初級階段。「大旅遊」與「大農業」的結合可以更有作為，例如透過大力發展觀光農業、休閒農業、農業小鎮，培育田園藝術景觀、農藝等創意農業，發展具備旅遊功能的客制化農業、會展農業、群眾募資農業、家庭農場、家庭牧場等新型農業業態，打造第一、二、三級產業融合發展的美麗休閒鄉村。另外，旅遊業的發展也不應拘泥於傳統農業的範圍，可合理利用水域和水利工程，發展觀光、遊憩、休閒渡假等水利旅遊，建設和發展森林公園、濕地公園、沙漠公園、海洋公園、鄉村特色小鎮等等。

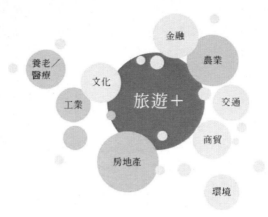

旅遊產業與其他產業和行業的融合

　　旅遊業與農業的結合，最重要的就是如何合法而有效地利用農村的土地資源。旅遊產業發展所需的用地可以納入土地利用的總體規劃、城鄉規劃統籌安排。透過土地利用計劃向旅遊領域的適當傾斜，能夠擴大旅遊產業用地供給，由此來保障旅遊重點項目和鄉村旅遊扶貧項目用地。透過開展「城鄉建設用地增減掛鉤」，和工礦廢棄地復墾利用試點的方式，來建設旅遊項目，也是值得推廣的有益嘗試。此外，作為近年來的政策熱點，農村集體經濟組織也開始嘗試依法使用建設用地自辦，或以土地使用權入股、聯營等方式，開辦旅遊企業和推廣旅遊產業。而城鄉居民也可以利用自有住宅依法從事民宿等旅遊經營。此外，舊廠房、倉庫等也可被充分利用，借此提供符合全域旅遊發展需要的旅遊休閒服務。旅遊產業的發展將為農村集體所有制土地的流轉開闢新道路，這將為中國經濟的再次轉型和升級注入不可估量的活力。農村經濟將以此為突破口，找到適合自身特點和中國時代特色的最契合道路和模式，反過來也將推動旅遊產業乃至整個中國經濟的新發展。「大旅遊」和「大農業」的嫁接必將結出中國經濟發展中最有生機和活力的果實。

二、旅遊產業與工業、房地產、商貿和金融的融合

　　旅遊產業的發展與工商業和房地產業的發展密不可分，其結合和存在的形式也是多種多樣。在很大程度上，旅遊產業就是一種特殊形式和業態的工商業和房地產業。旅遊產業的進一步發展為工商業和房地產業的發展和突破

提供了無限機會。正如目前眾多旅遊地產項目所顯現的，旅遊產業是房地產業中最容易創設、發展和推廣「新故事」的所在。特色小鎮、綠色宜居村莊、風情縣城及都市綠道、慢行系統等的建設，旅遊綜合體、主題功能區、中央遊憩區等的開發和建設，都是房地產業在旅遊產業中展現出來的另一面。旅遊產業和房地產等其他產業的融合發展，能夠依託風景名勝區、歷史文化名城名鎮名村、特色景觀旅遊名鎮、傳統村落等景點和景觀資源，從而探索名勝、名城、名鎮、名村等「四名一體」的旅遊發展模式，或者利用工業園區、工業展示區、工業歷史遺蹟等開展工業旅遊，促進和發展旅遊用品、戶外休閒用品和旅遊裝備製造業。

在房地產業中，土地是最至關重要的要素。旅遊發展應與土地規劃進行統籌協調，在經濟社會發展規劃和城鄉建設、土地利用、基礎設施建設、生態環境保護等相關規劃中將旅遊發展列為重要內容。塑造特色鮮明的旅遊目的地形象，將有助於打造出主題突出、傳播廣泛、社會認可度高的旅遊目的地品牌，在此基礎上建立多層次、全產業鏈的品牌體系，提升各類旅遊品牌影響力，促進旅遊產業與目的地（包括飯店、渡假村、餐館、公寓等）綜合開發建設的共同發展。

另外，透過積極發展商務會展相關旅遊產品和產業，完善和建設都市商業區的旅遊配套服務功能，開發具有自主智慧財產權和鮮明地方特色的時尚性、實用性的旅遊周邊商品，增加旅遊相關收入，也將促進旅遊產業與商業之間更為密切的融合和協同發展。

此外，旅遊產業的發展也將推動金融業發展。旅遊業的發展離不開財政金融的支持，需要擴大資金管道，統籌地方各種資金支持，建設旅遊基礎設施和公共服務設施。發展旅遊業有助於創新旅遊投融資機制，設立旅遊產業促進基金，並實行市場化運作。依託已有平台促進旅遊資源資產交易，促進旅遊資源的市場化配置，引導私募股權、創業投資基金等各種管道來投資各類旅遊產業項目。2012 年，原中國國家旅遊局和中國銀行等七個部門聯合發部文件，提出將儘快推出各種金融產品。近年來，旅遊產業 IPO 上市也已興

起，一系列金融新事物新產品也紛紛向旅遊業滲透，與之融合發展。旅遊業和金融的融合發展是中國經濟發展中不可忽視的重要力量。

三、旅遊產業與文化、科教、醫療和養老的融合

2018 年 3 月，中華人民共和國文化部與國家旅遊局合併設立中華人民共和國文化和旅遊部，由此可見文化和旅遊的關聯程度之高。旅遊產業先天即與文化產業息息相關，無論是旅遊沿途或是旅遊目的地，自古以來都與文化有著天然的契合和聯繫，甚至可以說，旅遊在某種程度上就是文化的一個分支和表現形式，而文化也在多方面豐富和提升旅遊的形式和形象。在發展旅遊產業時，開發方應根據不同地域的文化、娛樂、歷史、名勝等得天獨厚的特徵，打造旅遊產品多姿多彩的文化特性，例如傳統村落、文物遺蹟和博物館、美術館、藝術館、紀念館、世界文化遺產、非物質文化遺產展示館等形式的文化文物旅遊，以及劇場、演藝、遊樂、動漫等，產業與旅遊業融合而成的文化體驗旅遊等。透過深入挖掘當地特有的歷史文化、地域特色文化、民族民俗文化、傳統農耕文化等特性，可促進中國傳統工藝的傳承，同時將大大提升旅遊產品的文化含量。以文化元素作為「內容」或「形式」，旅遊產業將發展出更為醇厚的文化底蘊，也帶來與其他行業融合發展的無限可能性，進而打造豐富的文化旅遊產品。

與此類似，旅遊產業與醫療、養老、運動、體育同樣也能產生各種意想不到的化學反應。例如，先進醫療、中醫藥特色康復療養、休閒養生養老等健康旅遊，冬季運動、山地戶外運動、水上運動、汽車摩托車運動、航空運動等體育旅遊因地制宜的開發，將當地的大型商場、景區、開發區閒置空間、體育場館、運動休閒特色小鎮、連片美麗鄉村等設施聯合打造成旅遊綜合體，也將啟動當地特有的旅遊新特色，為當地旅遊創建更為綠色的銘牌。

此外，旅遊產業與科技發展也是相得益彰，旅遊產品的開發和旅遊需求的潛力為科技發展提供了契機和動力。相應地，科學技術對旅遊產業發展具有支撐作用，將有利於加快推進旅遊產業的現代化和訊息化建設。科學技術、文化創意、經營管理和高端人才對於推動旅遊業發展的作用日益增大。「雲端計算」、「IoT 技術」、「大數據」等現代訊息技術在旅遊業的應用越來

越廣泛。旅遊產業體系的現代化成為旅遊業發展的必然趨勢。旅遊業推動無線網絡、APP、通訊、影片監控等電子領域的發展。另外，線上預訂、線上支付、網路服務平台、智慧導遊、電子講解、實時訊息推送，以及諮詢、導遊、導覽、導購、導航和評價分享等智慧化旅遊服務系統的建設和成熟，再如當下日新月異的人工智慧，也必將在旅遊業中獲得極大的發展空間。發展旅遊產業可以借助大數據分析，加強市場調研，充分運用現代的新媒體、新技術和新手段。新能源、新材料和新科技裝備在旅遊產業應用更為廣泛，「新旅遊」產業正需要提高旅遊產品的科技含量，推廣資源的循環利用、生態修復、無害化處理等綠色生態技術，加強環境綜合治理，提高旅遊開發的生態含量和科技含量。

四、旅遊產業與交通、環保、國土資源的融合

在旅遊產業的「點、線、面」綜合體系中，非常重要的一環是「線」，即連接出發地與不同目的地之間的交通網絡，包括「陸、海、空」等不同方式。旅遊產業的發展必然將與交通的發展相互促進。方便快捷的交通為旅遊提供便利，而星羅棋布的旅遊目的地的建立也為交通網絡的發展帶來巨大的消費需求。發展旅遊產業，應配套發展旅行線路和旅行中繼站，建設自駕車房車旅遊營地，開發精品自駕遊線路，打造旅遊風景道和鐵路遺產、大型交通工程等特色交通旅遊產品，並且積極拓展郵輪遊艇旅遊和低空旅遊等多樣旅遊產品類型。因此，旅遊業的發展迫切需要暢達便捷的交通網絡，包括加快支線機場和通用機場的新建或改建，配置客源地與目的地的高鐵和航班路線和時間，同時公路通達條件也需得到進一步改善，以連接幹線公路與重要景區，進而提高旅遊景區的可進入性。此外，都市綠道、騎行專線、交通驛站等旅遊休閒設施也應相應發展，進而打造出具有通達、遊憩、體驗、運動、健身、文化、教育等複合功能的旅遊交通線。

此外，旅遊產業與環境保護、國土資源、海洋資源、氣象等產業也密切相關，因此，也應借此大力開發和建設生態旅遊區、地質公園、礦山公園，以及山地旅遊、海洋海島旅遊等綠色環保產品，大力推動旅遊渡假目的地的建設和開發。這需要從政府層面嚴格管理該等旅遊產業的規劃和建設，力圖

保持傳統村鎮的原有肌理，既保證延續傳統空間格局，又需要挖掘、傳承和創新傳統文化，有效推廣具有地域特徵和民族特色的城鄉建築風貌。綠色旅遊消費，綠色節能旅遊設施建設（例如飯店和旅遊村鎮建設），也將提升能效，降低資源消耗，形成人與自然和諧發展的現代旅遊產業新格局。

▌第三章 中國旅遊法律和產業政策

旅遊產業的發展離不開法律的規範和保護，也離不開政府產業政策的扶植和把控。《旅遊法》的頒布是旅遊產業正式法制化的契機，而作為國家扶植的策略性支柱產業，旅遊產業一直以來是政府在制定政策時所重點傾斜的對象。一旦與旅遊概念相結合，其他產業也會煥發出新的生機和活力，也將更容易受到傾向性政策的保護和推動。另外，如何加快旅遊「供給側」的結構性改革也是旅遊產業發展研究的熱點課題。本章將從法律和政策角度出發介紹旅遊產業在宏觀層面的發展契機。

第一節 中國旅遊法律制度

在中國，現代意義上的旅遊立法始於 1970 年代末。為了保障現代旅遊業的健康發展，立法者在頒布的民事和經濟法律中，一直十分重視對旅遊業的法律保護。但是，如上文所述，旅遊業是一個跨部門多、牽涉面廣、受制約因素多的產業，其社會地位和作用越來越重要，與其他行業之間的關係也越來越複雜。而且，旅遊活動領域存在不同一般經濟或民事關係的特殊的權利義務，僅靠通用性法律的一般原則和規定，不足以調整這些特殊的權利和義務。在此需求下，調整旅遊社會關係的專門法律也就不斷應運而生。

目前，中國有兩類法律和法規來調整旅遊社會關係。一類是通用的法律，如《合約法》、《環境保護法》、《公司法》、《中外合資經營企業法》、《反不正當競爭法》、《消費者權益保護法》等等。儘管這些通用法律從立法意圖上並非專門對旅遊社會關係而制定，但所提供的法律原則和具體規定同樣適用旅遊業。另一類是專門調整旅遊關係的法律。旅遊業在中國是一個新興的產業部門，旅遊專門立法工作起步較晚。1985 年 5 月 11 日，中國中國國

務院頒布《旅行社管理暫行條例》，是中國第一個關於旅遊業管理方面的法規。該《條例》施行後，相繼又有幾十個專門法規發表，例如《旅行社管理條例》、《導遊人員管理條例》《風景名勝區管理暫行條例》、《旅行社質量保證金暫行規定》、《旅館業治安管理辦法》、《中華人民共和國評定旅遊涉外飯店星級的規定》、《旅遊投訴暫行規定》、《娛樂場所管理條例》、《旅遊安全管理暫行辦法》等，而且這些法規在實踐中也不斷修改和完善。從制定的部門來看，上述法律有的是中國國務院批准的旅遊法律，有的是原國家旅遊局單獨或會同有關部門制定的法規。除此之外，還有大量的地方政府制定的有關地方旅遊的法規。

2013 年 4 月 25 日，中國人民代表大會常務委員會正式頒布《中華人民共和國旅遊法》（自 2013 年 10 月 1 日起施行，以下簡稱《旅遊法》）。這是中國第一部旅遊綜合法，是中國旅遊業發展史上一件具有里程碑意義的大事。為進一步加強旅遊監督管理、維護旅遊者和旅遊經營者權益、規範旅遊市場秩序、提升旅遊服務質量，提供「高階位」的法律保證，為實現旅遊業發展策略目標奠定制度基石。《旅遊法》的內容涵蓋市場規範、權益保障和旅遊促進三大方面，既是規範法，也是保障法，又是促進法，均與旅遊監管和質監執法部門承擔的工作高度相關。旅遊監管和質監執法的重要任務，就是保護旅遊者和經營者的合法權益，維護良好的市場秩序。《旅遊法》在規範旅遊市場方面，突出市場機制的作用，明確界定旅遊服務合約、合約糾紛處理，更多地運用現有的法律制度和市場機制，來解決旅遊監管遇到的難題。

另外，正確處理服務企業與依法監管的關係，是旅遊監管系統經常面臨的重要問題。一方面，政府要不斷強化服務意識，努力為企業發展提供政策服務和行政服務，幫助企業解決實際問題；另一方面，政府也要為企業的發展提供良好的市場環境。首先，應加快建立政府領頭、部門分工的旅遊市場綜合監管機制。

綜合監管機制主要包括六方面內容：

　　第一，由政府領頭、部門分工負責的監管機制是建立旅遊市場綜合監管機制的基礎和基石。借助《旅遊法》，首先要理清政府責任，把責任清晰地劃分到職能部門。

　　第二，建立常態化旅遊聯合執法機制。

　　第三，統一旅遊投訴受理機制。

　　第四，旅遊違法訊息共享機制。

　　第五，跨部門跨地區督辦機制。

　　第六，監督檢查情況公布機制。

　　上述這六項工作機制，構成《旅遊法》項下旅遊市場綜合監管機制的主要內容。《旅遊法》將推動建立旅遊市場綜合監管機制，而政府部門也應改變觀念，立足於明確的責任劃分，立足於機制制度建設，並立足於綜合執法來處理服務與監管關係。

確立部門分工明確的監管機制 ▶
建立常態化旅遊聯合執法機制 ▶
統一旅遊投宿受理機制 ▶
旅遊違法資訊共享機制 ▶
跨部門跨地區督辦機制 ▶
監督檢查情況公布機制 ▶

旅遊市場綜合監管機制

現行《旅遊法》對中國的旅遊規劃和促進政策進行明確的法律規定，為以後進一步完善旅遊產業相關法律奠定良好基礎。《旅遊法》並非代表中國旅遊立法的終結和止步。我們不能期望一部旅遊法律就能把旅遊業中的所有問題都包羅無遺，一勞永逸地解決旅遊業中存在的所有問題。可以預期，隨著中國首部《旅遊法》的實施和不斷完善，中國相關的旅遊法律制度也會逐步完善。《旅遊法》的公布和實施，將加快推進依法治旅、依法促旅，逐步建成中國現代化的旅遊治理體系。中國國務院隨後相繼發表《國民旅遊休閒綱要（2013—2020 年）》、《中國國務院關於促進旅遊業改革發展的若干意見》（國發〔2014〕31 號）、《「十三五」旅遊業發展規劃》等一系列文件，而且各地也發表不同的旅遊條例等法規條例，進而形成以旅遊法為核心、政策法規和地方條例為支撐的法律政策體系，為旅遊業發展提供強而有力的制度保障。

第二節 中國旅遊產業政策

由於旅遊活動的綜合性特徵，旅遊產業相關的法律、法規和政策必然涉及眾多領域，如旅遊在整個地區經濟中的地位、稅收、財政、產品開發與維護、交通、公共基礎設施、環境、行業形象、社區關係、人力資源與就業、技術、行銷策略、國外旅行規則等。《旅遊法》及相關法律並不能涵蓋上述所有方面，如何引導、規範和發展旅遊相關領域，需要不同層次和方向的旅遊產業政策予以輔助。

首先，中國應確立基本的旅遊政策。基本旅遊政策是從推動旅遊業發展的目標出發，建立一定的旅遊綜合接待能力，實現旅遊各要素的共同利益，確立旅遊業在經濟發展中的地位和作用。這是旅遊目的地提出和實施的一般性旅遊政策。

其次，具體的旅遊政策是以發展某些具體部門、活動或行為而制定的，是為貫徹和執行基本方針而輔助制定的相關規定、條例和辦法。一般性旅遊政策的實施很大程度上取決於它的具體旅遊政策。產業政策是政府為改變產業間的資源分配或對各種企業的某些經營活動提出要求或限制而採取的政策，並且將根據國家整體發展的趨勢和產業具體的發展變化要求而變化。旅

遊產業政策作為一個政策體系，按照產業經營活動特點的劃分，可以分為以下幾方面內容：

一、結構政策

旅遊產業結構政策首先應考慮旅遊業在整個國民經濟中的地位，其次是旅遊業與其他行業的協調發展關係，此外，還應包括中國旅遊業與國際旅遊業的關係和政策協調。

二、地區政策

中國疆域遼闊，旅遊資源分布和社會經濟發展存在較大的不平衡，造成旅遊供給結構中的地區差異。因此，旅遊業的發展應結合旅遊資源的區位特點，在布局上、投資上要有重點、分層次，充分發揮地區比較利益的優勢，推進地區產業結構合理化。

三、組織政策

旅遊產業組織政策是調整旅遊產業內企業間及企業內部組織結構關係的政策。旅遊產業組織政策的目的，主要是為提高企業的經濟效益，促進生產服務產業的集團化和專業化，形成合理的組織結構體系，實現生產要素的最佳組合和有效利用。

四、布局政策

旅遊產業受資源分布、交通條件、旅遊行程等因素的影響。與其他產業的布局分工有所區別，旅遊產業的布局分工既有產業分布的區域性問題，也有產業分布點線結合、點面結合的問題。因此，旅遊產業布局政策應根據旅遊發展程度的區域性差異，在發展好東部沿海地區旅遊業的同時，更應強調加快中西部地區旅遊業的發展；根據旅遊資源分布的獨特性，強調形成旅遊區域的專業化分工；根據各地具備的優勢，如沿海、沿江、沿邊等，形成有相對優勢的旅遊產品分布；根據資源互補、產品相關和交通便利等條件，加強旅遊產品間的聯繫，形成獨具優勢和競爭力強的產品系列。

五、技術政策

旅遊產業技術政策是指根據旅遊產業發展目標，指導旅遊產業在一定時期內技術發展的政策。技術政策透過對旅遊產業的技術選擇、開發、引導、改造等，對旅遊產業的技術結構、技術發展目標和方向、技術的國際競爭與合作等提出具體要求，逐步推動旅遊產業的發展。

六、開發政策

旅遊業的外向性決定旅遊業的發展不僅要面向中國，更要面向國外，不可缺少參與世界旅遊市場的競爭。旅遊市場開發政策包括促銷經費的籌措、促銷方案與措施、市場競爭的策略等等。

七、保障政策

旅遊業是否健康發展還取決於實施中是否配套有相應體制和保障政策。旅遊產業保障政策是為保障產業政策的貫徹實施，應採取的有關經濟的、法律的、行政的，以及其他多種手段的總稱。

總之，旅遊產業政策是為增強旅遊目的地的競爭力及永續發展，促進旅遊目的地的社會福利最大化而制定的。許多旅遊相關政策的制定都是一個社會發展的系統工程，這就需要旅遊政策的決策者對旅遊發展規律及趨勢有深刻的瞭解，同時具備好的協調能力。否則，政策的制定就會由於這樣或那樣的失誤，影響旅遊業的發展。

2015 年 11 月 10 日，中共中央財經領導小組首次提出「供給側結構性改革」概念，即「在適度擴大總需求的同時，著力加強供給側結構性改革，著力提高供給體系質量和效率，增強經濟持續增長動力」。隨後，中國國務院也提出，要適應和引領經濟發展新常態，加快轉變旅遊發展方式，著力推進「旅遊供給側改革」。

中國此前主要透過擴大內需、拉動消費的方式來刺激經濟，側重於「需求側」，而現在要把調控的重點轉向「供給側」。從供給、生產端入手，解放生產力，提升競爭力，將其作為刺激經濟增長的新方法。如何將「供給側

改革」與旅遊業聯繫是需要考慮的問題。中國旅遊產業的現狀是中國居民消費已步入快速轉型升級的重要階段，旅遊業迎來黃金發展期，但同時旅遊業也處於矛盾凸顯期，如旅遊產品供給無法滿足消費升級的需求，政府管理和服務水準跟不上旅遊業快速發展的形勢。當前制約旅遊業發展的主要因素不是需求不足，而是供給側結構不合理、不平衡，不能適應需求側多元化、升級型的市場消費。對旅遊業而言，將「供給側改革」放到旅遊業，則必將獲得發展新機遇，發揮新作用，擔當新的歷史使命。在「十三五」期間，中國將著力推進「結構側改革」，促進旅遊產業結構轉型，提高旅遊供給體系的質量和效率，這已經成為中國旅遊產業發展的主要課題。

　　在旅遊產業的「供給側改革」中，企業將是中堅力量。具體而言，「供給側改革」要從景區收入結構和產品服務兩方面入手，並且圍繞產品轉型升級和技術創新進行。對政府來說，要把旅遊業「供給側結構改革」置於地方國民經濟的全局之中，因地制宜、統籌謀劃，提升已有產品與開發新業態並重，防止形成新的產能過剩。堅持產業融合、複合利用，儘量依託現有的文化、教育、醫療、農林、村鎮等各類社會旅遊資源，開發與民眾生活融為一體的旅遊產品，深化資源共享、產業融合，實現旅遊產業的持續、高速、綜合多方面發展。

第二編 旅遊產業項目開發與營運

▌第四章 旅遊產業土地開發

　　旅遊用地，是旅遊業形成和發展的物質基礎。目前中國在權威法律層面並沒有旅遊用地的正式定義。通俗地講，凡是能為旅遊者提供觀賞、學習、休息、娛樂等具有旅遊屬性和功能的土地，都可以被稱為旅遊用地。旅遊用地具有綜合性、持續性、靈活性、效益性等特點。開發旅遊用地是一項複雜的系統化商業活動。投資決策、土地合約簽訂和設計組織管理結構、土地建設使用的規劃營運等工作是土地開發必不可少的過程。此外，不同旅遊業態的旅遊用地也因土地性質的不同存在較大差異。

第一節 中國旅遊產業土地政策概述

　　整體把握旅遊用地問題，應基於中國現行的土地法律和政策，將土地的性質、規劃、取得與流轉等基本法律問題，結合旅遊用地行政審批程序來綜合考量。

一、土地的性質與規劃

（一）中國土地的法律性質

　　「土地」一詞目前尚未有通用的準確定義。中國土地管理部門曾在公開文件中將土地定義為「地表某一地段包括地質地貌、氣候水文、土壤植被等多種自然因素在內的自然綜合體」。這是從土地本身的特徵來定義，更多的是從其自然特徵角度對土地進行的概括。從法律角度來講，法律更關注的是土地權屬劃分、價值利用，以及管理流通方面的問題。中國土地領域的基本法律是《中華人民共和國土地管理法》。該法的第二條明確規定，中國土地以社會主義公有制為基本原則。國家依法對國有土地實行有償使用制度。

以上法律規定是中國土地領域基本法律對中國土地性質的基本概括，任何與土地有關的活動都必須在土地公有制下進行，即土地公有制是社會主義國家的一項基本特徵，有別於土地私有制度。

（二）中國法律對土地的基本規劃

土地規劃是指國家按照經濟社會發展的前景和需求，根據一定規律對國土進行區域劃分，對土地的合理利用進行長期安排。中國透過總體規劃土地利用，實行土地用途管制制度。中國結合實際國情，將土地根據基本用途分為三種規劃類別，即農用地、建設用地和未利用地。其中，建設用地，是指在其上或準備在其上建造建築物、構築物的土地，包括城鄉住宅、基礎設施、旅遊用地和軍事用地等等。通常市區土地多為建設用地。農用地，顧名思義即為用作農業生產的土地，包括耕地、林地、養殖用地、農村道路等等。值得特別注意的是，並非全部農村土地均為農用地，在農村土地上作非農業用途的土地，也屬於建設用地的範疇。土地規劃分類較為複雜，下圖可以更好地幫助讀者理解。

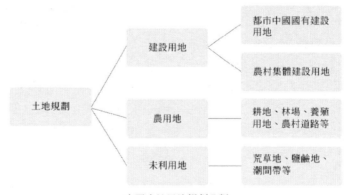

中國土地用途規劃分類

除土地規劃依據的分類外，在規劃體系中，土地所有權也是一個比較基礎的問題。都市市區的土地屬於國家所有；農村和都市郊區的土地，除法律規定國家所有的以外，屬於農民集體所有；宅基地和自留地、自留山，屬於農民集體所有。在上述法律規定中，屬於國家所有的都市土地較為常見，其土地權屬的界線相對清晰，職權管轄部門相對明確，而歸屬集體所有的郊區

和農村土地情況比較複雜。中國有廣袤的農村土地，各地農村土地相關糾紛在商業實踐和司法實踐中大量存在。而且，就旅遊用地來說，不少旅遊項目的位置就是在集體所有的農村土地上，隨著全域旅遊的逐漸開展，人們的旅遊目的地由點至面的大量增加，可預測將來會有更多位於集體土地上的自然村落、自然風景成為新的旅遊項目，會產生更多的旅遊用地權屬爭議。

二、土地的取得與流轉

（一）土地的取得

中國土地的所有權狀態只有兩種，即國有土地和集體所有土地。國有土地是指國家依據憲法和法律對一定範圍的土地享有所有權，而集體所有土地是指農民集體對農村土地享有所有權。土地所有權，即對土地進行佔有、使用、分配、處分的絕對權力。在中國自然人不能成為土地的所有權人，自然人只能按照法律規定，透過相關所有權人的授權使用土地，取得土地的使用權。本節所講的「土地的取得」，指對土地使用權的取得，而並非指對土地所有權的取得。

取得國有土地使用權有三種基本方式，即透過出讓、劃撥或轉讓獲得國有土地使用權（如下圖所示）。

出讓取得，即國有土地資源管理部門，依照土地規劃許可和法律程序，將一定年限的國有土地使用權出讓給土地使用申請者，土地使用權人依法向國家繳納土地使用出讓金的行為。常見的土地出讓方式有招標、拍賣、掛牌等方式。

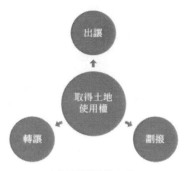

土地使用權取得方式

　　劃撥取得，即指縣級以上人民政府依法批准，在土地使用者繳納補償、安置等費用後將土地交付其使用，或將土地使用權無償交付給土地使用者使用的行為。劃撥取得的土地，一般為國家機關或軍事用地、基礎設施或公益設施用地，或其他經縣級以上人民政府依照一定法律程序批准使用的土地。就旅遊用地來說，透過劃撥使用的旅遊用地相對較少。

　　轉讓取得，即土地使用權人將土地使用權再次轉移的行為，具體包括出售、交換或贈與等形式。考慮到劃撥土地的性質與目的，劃撥土地的轉讓通常被嚴格限制。

　　相比國有土地使用權的取得，取得農村集體所有的土地使用權所需要考慮的問題和可能出現的不可控因素更多。總體來說，土地應當按照土地基本規劃用途進行使用。例如，建設用地應當用以工程建設，如基礎設施建設或房地產建設等；農用地則用以進行農業生產。目前，中國的都市化速度極快，城鎮擴張速度超過預期，造成國有都市用地稀缺而廣大農村卻有大量空閒土地的局面。鑒於當前土地資源緊張的趨勢，不少省份已經開始試點農村土地轉用和農村土地徵收相關政策的探索，取得一定成績和實踐經驗。

　　（二）土地的流轉

　　土地的取得即土地流轉的結果，諸多相關概念已在前文講述。下文將專門介紹土地的流轉，是考慮到農村土地對旅遊用地而言所具有的特殊利用價值。

土地的流轉一般指土地使用權的流轉。中國實行農村土地承包經營制度；在承包經營後，土地的所有權性質不變。家庭聯產承包責任制經過多年發展，已經在農業生產領域體現出巨大的制度優越性。尤其近年來，農村農業正逐漸形成規模經濟，土地承包經營制度有效地將集體所有的土地使用權形成獨立價值，將其從土地中解放出來。國家保護承包人依法、自願、有償的，在不改變土地所有權性質和農用地性質的情況下，進行土地承包經營權的流轉。單一家庭所有的土地承包經營權可以透過轉包、轉讓、入股、合作等方式，向農業專業大戶出讓經營權，發展農業規模經營。這種農村規模經濟在近年來成為旅遊市場的新寵，如有機農業種植、精品水果採摘等旅遊項目、農村旅舍、農居體驗等旅遊模式等的發展。這些新興旅遊模式需要大宗土地形成一定的區域規模，農戶轉讓自家承包的土地的使用權給相應生產經營大戶或進行合作生產經營，將為農業旅遊提供肥沃的土壤。

三、旅遊用地政策概述

中國是土地資源大國，地形地貌的種類繁多，整體土地資源豐富，但人均土地資源稀缺，上述特點構成中國土地資源的歷史特徵。此類客觀因素在一定程度上決定中國現有的土地政策。中華人民共和國成立以來，中國土地政策曾歷經數次變化。時至今日，中國法律等各類規範性文件中，與土地相關的規範性文件仍是各類規範性文件中數量最多的。1978 年以來，每年的中國國務院一號文均針對三農問題做出，對第一級產業進行策略部署。這反映出中國政府對於三農問題的重視，其原因也正是因為三農問題的重要性和複雜性。有關土地的規範性文件有較強的時效性，隨著國家和各地的用地政策不斷調整，土地規範性文件也會隨之變更。客觀上，不斷變化的國家土地政策給研究旅遊用地相關問題增加了很大難度。

從規範性文件的位階角度來看，首先，《中華人民共和國土地管理法》是土地領域的根本法，其內容為研究旅遊用地問題奠定法律基礎。

其次，《農村土地承包法》、《森林法》、《城鄉規劃法》、《海島保護法》等與土地相關的其他法律分別具體規定相關土地的特定問題，如農村土地使

用權、林場相關問題、都市與鄉村地上建築規劃等問題，或者海島資源利用與保護相關問題等等。

　　最後，各地針對本地區的特點和當地旅遊發展特色，對旅遊用地進行的實驗性政策嘗試並制定具有地方特點的具體規定。例如，北京市政府曾提出北京市鼓勵「農村集體經濟組織依法以集體經營性建設用地使用權入股、聯營等形式與其他單位、個人共同發展旅遊業。支持利用荒山荒坡和廢舊工礦用地發展旅遊業」。2017 年開始，山東省在每年的年度土地供應計劃中將特別統籌安排旅遊用地，鼓勵利用荒山、海島、煤礦塌陷區進行旅遊開發。再比如，無論從氣候、環境等方面考慮，雲南省都非常適合老年人居住。隨著近年來愈發火熱的雲南「候鳥式」養老模式，雲南省加大了對「養老旅遊」的土地資源供給保障，鼓勵部分集體所有的農村土地、潮間帶、水面、林地等，優先許可轉變規劃，對相關旅遊產業進行用地供給。上述地域性法規和政策為當地旅遊產業的發展提供了更具針對性的有效指引和規範。

四、旅遊用地行政審批

　　旅遊用地可能涉及的用地審批有很多種，每項用地審批將會因為法律依據不同、用地特點不同而有所差異。此外，不同地域的政府部門設置和職權範圍也不盡相同，在具體操作上也會有所差別。下文將以旅遊用地最為常見的兩種用地審批為例，介紹旅遊用地審批的大致程序及其相關政府部門。

（一）農用地轉用審批

　　首先，申請人向當地縣級政府提出申請，再由當地政府呈報至省級人民政府並取得批准文件；隨後，申請人需準備項目可行性研究報告、項目規劃文件、農用地轉用和補償方案；第三，應取得被轉用當地村民大會或村民代表大會的決議和意見；第四，應在規劃部門取得相關規劃批准文件；第五，還應有現場勘探、規劃、測繪等相關文件，若該片土地涉及林場、漁場、潮間帶、礦藏或有危險物質、有色金屬等覆蓋區域，還應取得該所涉特殊土地資源相關管理部門的審批文件。以上文件均應按照法律規定，在相應主管部

門於法律規定的期限內獲得，按照當地國土資源行政部門的規定在該國土資源部門辦理。

（二）建設用地審批

目前，中國主管國土資源的規劃和審批的行政主管部門在各地尚沒有統一命名，有些地方稱為國土資源局，有些地方稱為國土資源規劃與管理委員會等等。建設用地多為都市市區的建設項目，整體而言，縣級以上人民政府、縣級以上規劃部門許可和國土資源管理部門的審批均為各地建設用地審批必不可少的程序。鑒於各地國土資源管理部門對於當地建設用地的審批程序的規定基本為公開透明的，故暫不贅述該等審批程序。

第二節 不同業態下的旅遊產業用地的特點與實踐

近年來，「旅遊用地」這一概念在各種場合被使用的日漸頻繁。不論是在學術研究領域還是土地開發實踐層面，旅遊用地作為新型概念正在逐漸取代住宅用地、商服用地等類概念在旅遊領域的位置。國土資源部、住建部、原國家旅遊局聯合發表的《關於支持旅遊業發展用地政策的意見》（以下簡稱「《意見》」）旗幟鮮明地提出，要大力保障旅遊業發展用地供應，明確旅遊新業態用地供應，加強旅遊業用地服務監管。在《意見》行文中，多次出現「旅遊用地」這一概念。雖然《意見》並沒有明確規定「旅遊用地」的具體定義，但作為多部委聯合發出的規範性文件中的標準用語，還是引起了業內極大的興趣和討論。事實上，《意見》觸及旅遊業發展的最大瓶頸—旅遊用地問題。有相關研究人士就指出，《意見》的最大意義在於給旅遊用地以正名，使得旅遊用地這一稱呼正式進入歷史舞台。

綜觀《意見》全文，最明顯的訊號就是全部有關旅遊用地的討論均是在確定的旅遊業態下進行的，如名勝古蹟或自然風景區的旅遊用地、鄉村旅遊中有集體性質的旅遊用地等。研讀《意見》的內容就不難發現，在其表述中，《意見》所討論的旅遊用地的規劃、開發、審批是在不同旅遊業態下進行的，不同地理位置、旅遊內容和土地性質決定該旅遊用地的特點及對其開發的要求。

　　所以，確立不同旅遊業態下的旅遊用地特點及實踐就顯得尤為重要，亦為解決旅遊用地的規劃、開發等後續問題所必須事先瞭解和掌握的知識。

一、鄉村旅遊用地特點及實踐問題

　　「因地制宜發展特色產業和鄉村旅遊業」，土地承包經營權在流轉過程中，不得改變集體土地所有的性質，不得改變土地用途，不得損害農民土地承包的權益。以上內容被認為是鄉村旅遊土地開發的綱領性表述。此後，全部有關鄉村旅遊用地的相關規定、政策、土地開發實踐均將該決定的相關內容作為基本原則。

（一）農村旅遊用地的開發概覽

　　根據自然資源部公布的相關數據顯示，2017 年中國農用地超過 6 萬萬公頃，其中林地接近 3 萬萬公頃，牧草地超過 2 萬萬公頃。中國是土地資源大國，就旅遊產業的發展來說，農村土地蘊含著巨大旅遊資源。開發、利用、規範的農村土地的旅遊資源，是未來旅遊業發展的主要方向和動力。新時代語境下的農村土地開發，不僅考慮土地安全和糧食產量，農村土地如何更好地發展農村經濟、增加農民收入、提高農民生活質量，讓越來越多農民能在自己的家鄉享受和都市居民同等生活水準，才是農村土地用途的新思維，是目前最值得考慮和研究的課題。

　　農村旅遊用地，正是在這一背景下產生的重要術語和命題。開發農用地的旅遊價值，是實現經濟效益與國家土地安全需求相結合的過程，即農村土地政策在大力保障土地承包經營權順利流轉的同時，要確保基本耕地紅線不變，要強調農村土地的生態功能不受破壞，以生態價值帶動旅遊效益。事實上，農村旅遊並非是為了根本轉變農村用地的原有用途。旅遊價值是包容性極強的概念，特色養殖、種植採摘、立體農業均有巨大的旅遊價值。總之，開發農村旅遊，既要保持鄉村的本真性，也需要一定的商業開發，在不失鄉村色調的基礎上滿足旅遊消費需求，使農村土地有更豐富的功能。

（二）農村旅遊用地的可開發類型及取得方式

農民自留地、宅基地。中國政府支持農民自家發展農家樂等多種形式的休閒農業項目。農民在自有剩餘宅基地上充分利用資源產生旅遊價值，擴大原土地的使用方向，是目前最廣泛實踐的農村旅遊用地。

農村集體建設用地。主要包括公益事業用地和公共設施用地、經營性用地和宅基地。

四荒地。具體包括荒山、荒溝、荒丘、荒灘等未利用的土地。這些土地均為在當前經濟環境中未充分利用的土地，但事實上有很多這樣的土地具有較高的生態價值，開發後能產生更大的旅遊價值。

城鄉建設用地增減掛鉤。部分農業旅遊確實需要占用耕地時，先行在異地墾地，數量和質量驗收合格後，再將占用地用作建設用地。

（三）農村旅遊用地面臨的主要困境和突破途徑

有相當一部分旅遊渡假村位於農村土地上。結合優美風景與優質服務的旅遊飯店或渡假村成為旅遊飯店市場的新寵。然而，據瞭解，不少優質項目（尤其是在農村土地上的優質旅遊項目）有相當一部分曾經歷因用地問題而造成的開發困境。有些開發中的農村旅遊項目面臨審批和談判困境，這是由於農村土地與村民集體產權，以及相關管理部門的權力範圍不清而產生。

由於中國在用地政策上採取都市用地和農村用地的二分法，且農村土地的性質劃分又比較嚴格與複雜，如何活絡沉睡的農村土地，使其在旅遊市場大放異彩或重獲新生，是發展鄉村旅遊要解決的第一大難題。活絡農村土地，各地政策不一，但總結起來包括以下幾種：

「徵用＋掛牌」（如下圖所示），即根據需要，把農村集體建設用地徵用為國有建設用地後，再掛牌出讓，解決農村建設用地分散閒置而國有出讓土地緊缺的矛盾。

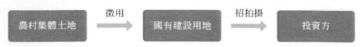

農村土地使用方式之「徵用+掛牌」模式流程

「徵購＋轉移」（如下圖所示），不少老舊村落的地理位置有極佳的旅遊價值，但由於交通不暢或設施較差，政府將農民集中搬遷到新村安置，老村予以保留並發展旅遊，且可以優先安排本地村民工作（可參考以下圖示）。

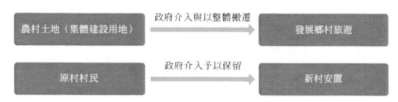

農村土地使用方式之「徵購+轉移」模式流程

「回收＋租賃」（如下圖所示），據相關新聞報導，回收是指由基層政府主導，村委會動員實施，收回村民手中閒置的宅基地，尋找專業開發公司將這些宅基地、老舊住宅開發為旅遊項目（如溫泉山莊、農家體驗等），土地房屋產權歸屬村委會，村民以入股形式參與旅遊項目，或在回收階段給村民補償後，再出租給村民自己經營休閒旅遊項目，實現荒廢農村土地再利用。相比前兩種農村土地用地模式，收回租賃模式不以改變土地性質為前提，實施中的審批壓力相對較小（可參考以下圖示）。

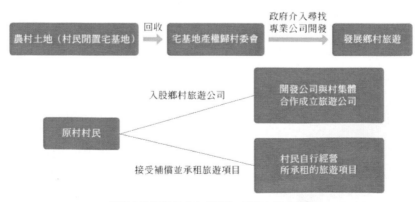

農村土地使用方式之「回收+租賃」模式流程

2017 年 8 月 21 日，中國國土資源部、住房城鄉建設部提出為增加租賃住房供應，緩解住房供需矛盾，建構購租並舉的住房體系，建立健全房地產平穩健康發展的長效機制。國土資源部會同住房城鄉建設部，根據地方自願，確定第一批在北京、上海、瀋陽、南京、杭州、合肥、廈門、鄭州、武漢、廣州、佛山、肇慶、成都等 13 個都市開展利用集體建設用地建設租賃住房試點。透過改革試點，要在 13 個試點都市成功營運一批集體租賃住房項目，「開通農民集體經濟組織利用，集體土地建設住房這一新的用途。同時，對農民集體經濟組織和農民個人形成一個長期穩定的收入預期。核心目標是增加住房緊張的都市，特別是特大和超大都市的住房供給，緩解住房供需矛盾。特別是能夠促進建立租購併舉的長效機制，積極推動完善房地產健康穩定的長效機制」。村鎮集體經濟組織可以自行開發營運，也可以透過聯營、入股等方式建設營運集體租賃住房。

2018 年 9 月 30 日，上海市發布一個重磅文件《上海市農村集體經營性建設用地使用權出讓公告》，滬集告字（2018）第 001 號。該文件是上海第一次發布集體經營性建設用地的出讓公告。對於農村集體經營性土地入市，也是上海市的第一次突破。從中國土地策略的長遠發展來看，農村集體土地是一個比較大的土地存量。如何在避免過度商業化的前提下充分而優化地利用農村集體土地，如何將農村集體土地與旅遊產業有效結合，將成為關注和研究的重要課題。

二、都市旅遊用地特點及實踐問題

。雖然目前中國還沒有準確的旅遊用地定義，但可以推測在不遠的將來，旅遊用地將成為與商服用地、住宅用地及工業用地等一樣的基本都市規劃用地類型。

（一）都市旅遊用地概覽

旅遊自古有之，但專門在都市土地上開闢出一塊地方並立法命名為旅遊用地，還是近來的新概念。都市旅遊用地是從產業角度對都市國有建設用地的性質進行理論劃分。如上文所述，在中國，目前仍沒有旅遊用地的單獨分

類。由於旅遊業發展時間較短，且旅遊業常常與其他產業存在緊密而不可分割的聯繫，長期以來旅遊業用地通常由住宅、商服、綠化等其他多種類型用地組成。但是，隨著旅遊業的蓬勃發展，其獨特的經濟和文化價值被越來越多的地區所關注，有不少縣市的主要經濟來源是旅遊業，更有地區以地方特色綠色旅遊作為其經濟發展的重要支柱和地方名片。旅遊用地的獨立需求便應運而生。

（二）都市旅遊用地開發的基本原則及分類

1・都市旅遊用地開發的基本原則

都市旅遊用地是都市國有建設用地在保障基本住宅和工業發展的基礎上，為本地區經濟發展而開闢的新型用地。發展都市旅遊，初衷在於滿足大眾生活消費需求，進而拉動地區經濟發展。都市旅遊用地開發需要遵守以下基本原則：

一是合理利用原則。旅遊的內容和形式是多種多樣的，不同的旅遊項目對都市用地需求、土地周邊景觀、土地開發幅度不盡相同。因此，都市旅遊用地開發應根據不同旅遊項目的實際需要和特點，因地制宜，形成獨具風格的旅遊項目。

二是保護土地生態價值的原則。相比農業開墾、工業生產，旅遊活動對自然環境的破壞要小很多，但根據相關研究資料顯示，仍可能對自然環境產生一定影響，因此在旅遊用地開發中需要對土地生態系統進行保護。

三是可持續開發的原則。旅遊者是旅遊的主體，旅遊者的需求是開發旅遊項目的最終導向。所以，開發旅遊項目要充分考慮市場的需求和變化，注重市場彈性，根據需求進行旅遊開發。此外，還要考慮開發地的承受程度和容載率。隨著經濟發展和社會進步，旅遊市場還會進一步擴充。這就需要旅遊項目的開發要循序漸進，永續發展。

2・都市旅遊用地的基本分類

由於都市旅遊用地並非法律的正式概念，目前還沒有較為準確的分類。但由於都市旅遊項目紛繁多樣，分類是進一步具體討論其特點的最好辦法。

根據現有的研究資料和相關實踐情況來看，從產業形態視角來看，旅遊用地大致可分為兩類，一是完全旅遊用地，二是輔助旅遊用地。

完全旅遊用地是指全部直接為旅遊者提供旅遊服務的旅遊產業用地，包括景點、景區及配套飯店、飯店用地、渡假式高爾夫球場或體育用地、旅遊特色小鎮用地、旅遊購物中心用地、遊樂場或主題公園娛樂設施用地、旅遊交通場站用地等。

旅遊輔助用地是指部分或間接為旅遊者提供服務的所在區域，主要包括旅遊商品生產廠商所在區域、旅遊培訓場地區域、為飯店或景點、景區提供餐飲服務的農產品生產加工區域、為旅遊者提供郵寄、金融、通訊等服務的場地等。

（三）都市旅遊用地現存問題及思考

1‧都市旅遊用地的性質不明確

如前文所述，目前還沒有旅遊用地的明確定義和劃分，也沒有對旅遊用地的內涵和外延加以清晰界定，導致目前大部分市區內的旅遊項目所在的土地性質混亂而複雜，造成土地規劃和管控的障礙，因此管理機構有必要著手制定含有旅遊用地的都市用地規劃分類，確立旅遊用地管理職權，由國土部門中有旅遊工作經驗的專門人員，或專門成立管理旅遊用地的國土部門，進行專門管理，將有利於旅遊產業的有序健康發展。

2‧旅遊用地取得程序不規範

相比大型旅遊景區而言，都市旅遊項目通常建設週期短，收益快，客流量持續且穩定。越來越多的投資人選擇都市中小型旅遊項目進行投資，如主題樂園、藝術街區、商業博物館等。但在諸多的用地申請或實際建設中，超規劃建設、超紅線建設的情況比較突出。此外，實際用地情況較為混亂，用地申請的行政管理程序模糊不清，增加投資商的實際成本，也降低該旅遊項目的實際建設效果。若能針對旅遊用地的取得程序進行專門立法或制定專門的申請標準和流程，可以在一定程度上避免上述問題的發生。

3‧旅遊用地的用途不清

部分都市為了拓展其都市國有用地的規劃管理範圍，在其都市用地總體規劃中，將一些都市周邊區域設定為旅遊輔助用地。由於目前旅遊用地不在都市總體規劃範圍內，這部分用地無需統計，從數字上無法看出都市用地的增加，但在實際建設中，這部分用地用作了地產建設、商服設施等類似於旅遊用途的項目。

三、風景名勝旅遊用地特點及實踐問題

在眾多旅遊項目中，風景名勝區是最傳統、最常見也是最受旅遊者歡迎的旅遊項目。風景名勝區是指具有觀賞、文化、生態、科學研究價值的自然景觀或人文景觀或兼具的地理區域。自 1982 年中國建立中國風景名勝區管理體系以來，中國現有二百餘處國家級風景名勝區。這些風景區分布在中國各個省、直轄市、自治區，具有寶貴的旅遊產業研究價值。

（一）風景名勝區旅遊用地概覽

解決風景區用地問題是開發風景名勝旅遊的基礎，是風景旅遊資源賴以存在的物質空間載體。為確保風景資源切實發揮價值，實現風景資源能持續作為旅遊主體，並永續發展，要確立旅遊用地的土地屬性、做好風景區旅遊用地功能布局、建立風景區旅遊用地的常態監管至關重要。

此外，風景名勝區是旅遊市場最重要的價值存在，它承載的生態意義、文化意義是其他旅遊資源所無法替代的。解決好風景名勝區用地問題是有效利用、合理開發、創造風景區更高價值、切實保護風景資源的基礎工作。用地開發、監管與風景資源開發、保護之間有密不可分的聯繫。風景區的重要性要求用地政策科學合理、用地監管有效持續，才可以強化風景資源的保護。

（二）都市風景區用地

在中國的風景名勝區中，有一種風景名勝區與都市的發展密不可分。由於它們與都市關係密切，在發展中受到臨近都市的影響較大，故又被稱為都市風景名勝區（Urban Scenic Area）。與遠離都市甚至幾乎獨立於都市的

風景名勝（如新疆賽里木湖風景名勝區）相比，都市風景名勝既具有市區內無法欣賞的自然風光，又有地理上相對靠近都市的現代生活便利，遊客通常可以當天往返。這種得天獨厚的優勢使都市風景區成為中國旅遊市場的支柱。隨著近幾年如新疆等地區的經濟高速發展，完全獨立於都市的風景名勝區將會越來越少。

迄今為止，在中國全部風景名勝區中，有超過四分之一為都市風景區。按照與都市從地理關係、經濟關係等方面的互動強弱之分，都市風景區又可以分為以下三類：

市區型風景名勝區，是指全部景觀被都市建城區包含在內的風景名勝區。這種都市風景區可能在數年前還處於都市外圍，但隨著近年來都市的擴張，逐漸被都市包圍，甚至已經進入都市商圈，承擔市區大型公園的功能，例如我們所熟知的濟南趵突泉風景區、杭州西湖風景名勝區、武漢東湖風景名勝區等等。風景區所在土地組成因此變得複雜，可能由都市國有建設用地及集體土地或其他性質的農村土地混合組成。據瞭解，為了方便統一管理風景區的土地規劃、建設、徵用等事宜，一般大型都市市區風景區都成立風景區管理委員會，掛在市園林局、文化局等政府部門牌下，統一管理園區包括土地在內的各項事務。從杭州西湖風景區管委會的官方網站公布的情況看，園區管委會下設國土分局，負責編制和實施園區內國土規劃、土地總體利用及相關土地資源的利用，並實施集體土地徵收、集體土地上房屋補償及建設項目前期審批等工作，以及上級國土資源部門下放的其他有關農村土地管理的職能。由此可見，園區下設的國土資源分局並不承擔完整的國土資源局職能，只在上一級國土資源部門的授權範圍內行使對景區的土地管理。就園區內集體土地的管理職權來看，園區國土分局主要針對園區內景觀改造、房地產建設（飯店、遊客中心、景觀配套設施等）等事項進行集體土地徵收徵用審批，對於其他非景區需要的土地開發事項，則由市國土資源部門統一辦理。

近郊型風景名勝區，是指位於都市規劃區之內，景區建設於毗鄰市區，或靠近都市邊緣，或與都市存在交叉的風景區。該類風景區人口布局和土地結構相比市區風景區顯得更為複雜，管理難度和重要性在風景區中應排在首

位。雖然這類風景區地理位置位於都市近郊（城鄉接合部區域），但一般由關聯都市組成管理委員會（在市政府名下），由關聯都市代管。例如龍門石窟風景區，坐落於河南省洛陽市的靠南區域，從龍門石窟到洛陽市中心大概需要 50 分鐘車程，該風景區就屬於典型的近郊型都市風景區。龍門石窟風景區設管委會，是洛陽市政府的派出機構，園區內土地歸洛陽市國土資源管理局統一管理，權力並不下放至園區管理委員會。

遠郊型風景名勝區，是指位於都市市區規劃範圍內，但在都市市區的毗連區之外的風景名勝區。這類風景區相對獨立，與都市距離較遠，但一般可以當日內往返，所以仍在都市發展的輻射範圍之內，與都市的服務設施存在緊密聯繫，例如青島嶗山風景區、重慶武隆天生三橋風景區和浙江金華雙龍洞風景區等等。這類風景區的用地結構極為複雜，由於風景區由專門的政府外派機構統一管轄，實際上風景區已經在地理上形成獨立區域，該區域內大部分土地為鄉鎮或村莊土地，兼有一部分都市建設用地。由於中國目前還沒有從國家層面上發表統一的風景區土地規劃、開發相關配套法律，各地對於風景區土地管理政策不一，客觀上也造成風景區土地管理的混亂。

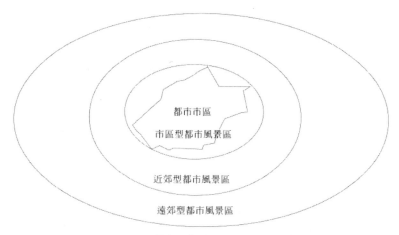

都市風景區地理分布

前文所介紹的是當前都市風景區用地的基本分類，雖然客觀上這種分類在實踐中已存在很長一段時間，也基本符合中國都市風景區的實際情況，但仍然存在一些問題，這些問題也反映在都市風景區土地管理的混亂上。

　　首先，相關風景區用地缺少必要銜接。城鄉用地分為建設用地和非建設用地——而多數風景區既有建設用地又有非建設用地，故該套系統也無法準確定位風景區用地，只是在建設用地中片面提到風景區可能涉及的管理服務設施用地。

　　其二，是景區用地分類不符規劃體系層次。從風景區的整體規劃上來看，是參照都市規劃體系將其劃分為兩階段、兩層次的。但風景區的土地規劃卻沒有與風景區整體規劃同步，造成對都市風景區與相鄰都市在不同層次上無法準確對接，面臨一定的管理困局。

　　其三，不同分類體系造成用地名稱不統一，無法實現風景區用地與都市發展統一協調管理。如風景名勝區土地分類中的「風景點建設用地」很容易使人將其與其他都市建設用地類型混同，但事實上風景點建設用地僅可建設改善景觀、景點構造等改善景區環境的設施，與都市建設用地的內涵完全不同。此外，風景區用地中的「居民社會用地」與都市用地分類中的居住用地也容易混同，造成管理上的混亂與不協調。

　　（三）非都市自然風景區的用地問題—美國國家森林公園管理模式的啟示

　　都市風景名勝區是用地問題比較集中的區域。都市風景區毗鄰都市區劃，土地分類不規律，土地性質相對複雜，旅遊項目的用地困難情況相對突出。還有一種與都市風景區不同的風景名勝區，即在地理位置上遠離都市的自然風景區，比較知名的有四川省阿壩州九寨溝自然風景區、內蒙古額爾古納風景名勝區、雲南省麗江玉龍雪山風景區、新疆天山天池風景區等等。人們常用「人間仙境」、「世外桃源」來形容這些風景區，正是因為這些著名的風景名勝區都地處偏遠、遠離現代都市，獨具原始的自然風光。

　　從景區用地的角度看，自然風景區遠離都市，所在土地多為園地、林地、耕地、草地、水域等國家所有的無人居住地。按這些自然風景區也兼有少量的遊覽設施用地、城鄉建設用地、交通與工程用地等與都市用地規劃分類相類似的土地。且自然風景區在規劃、審批相關土地實踐操作、審批所耗時間，以及當地政府對自然風景區的扶持力度（包括開發時期及後續建設時期）均

存在一些差別。旅遊項目中尤其是自然風景區的土地規劃、開發與審批在中國尚未有統一主管行政單位，各地自然風景區在進行土地規劃與開發的實踐也不盡相同，這種差異或多或少會反映在景區的整體發展水準上。如何才能有效減少不同自然風景區旅遊用地的規劃與開發差異？自 1872 年黃石國家公園建立後，美國建立起擁有近四百個國家公園的龐大體系，高效、統一、嚴密，值得借鑑。

在美國，國家森林公園由專門的政府機構負責開發、建設及相關日常管理工作。美國的國家公園體系的管理部門為內政部國家公園管理局（U.S.National Park Service of the Department of Interior）。除了涉及國土安全、國防需要的土地相關問題，凡有關國家公園的土地事項專門由其特別設立的部門進行協調、管理，尤其是行使提出規劃方案、批准建設、土地生態監測等重要監管職能。

除有專門政府機構統一實施管理，美國國家公園的旅遊用地規劃、景區土地監測、相關政策制定均由政府聘請的專業人士完成。據資料顯示，美國國家公園管理局下設丹佛規劃設計中心。該中心聘請園林設計、生物生態、地質水文等方面的專家學者，及其他與用地問題相關的業內專家形成決策委員會，按照一定行政程序直接作出行政決斷。這種政府與獨立的專業人士分軌治理，並由專業人士直接做出行政決策的模式，也許在中國現行制度下還無法直接照搬適用，但可以透過其程序設計看到制度的優點。中國土地主管部門在進行風景區用地政策制定時，可以考慮有關學科的專家意見，增強土地規劃和用地管理的科學性。

與美國的國家公園有所不同，中國的國家級風景名勝區種類多樣，單從自然景觀上就可以分為湖泊型、山岳型、海濱型、森林型、寺廟型等等風景名勝。不同的自然景觀和地貌特徵，由於涉及的地理特徵和行政管轄範圍不同，只能採取由不同政府部門分別管理職權範圍內的土地類型。例如，與水文地貌相關的由航運局、水務局主管，與建設用地相關的由土規局、建委主管，而林場、林地則要由林業局參與管理等。按照相應職權分別管理雖然是

法律要求的應有之義，但不可否認的是，就旅遊用地問題實施統一管理，可以提高行政效率，並有利於從景區長遠發展角度做出通盤決策。

第三節 旅遊用地的實踐問題及思考

一、旅遊用地的風險防控

（一）市場因素的風險防控

旅遊產業是近三十年來在中國新興的行業，繼農業、工業等傳統經濟支柱性產業後，旅遊業成為不少地區新的經濟增長點甚至成為部分縣、市的支柱性產業。然而，相比傳統行業，旅遊業既是一種服務業——靠人吃飯的社會行業，也是一種像傳統農業一樣，靠天吃飯的自然行業。旅遊還是人們在「衣」、「食」、「住」的必需消費之外，為滿足精神層次需求的消費項目。旅遊產業的發展對宏觀政治條件、經濟條件和社會條件的依賴性要強於傳統行業對外界因素的依賴程度。全球經濟的動向、地區政治的波動，甚至自然氣象條件的變化，都會引起旅遊領域相關消費指數的變化。從旅遊業開發者的角度看，商業條件的變化，亦對旅遊選址造成極大影響。

對於旅遊經營者來說，開發新的旅遊項目首先涉及選址問題，而旅遊項目的選址和項目內容也分不開。例如，以大型遊藝項目為主的主題公園，消費主力應大致在年輕群體和親子群體上，選址於都市近郊甚至市區則更為適宜。在確定選址時，還要考慮到該都市的消費水準、旅遊熱度和交通便利程度。旅遊項目開發者更需要綜合分析這些外部條件，能夠以獨特視角深挖當地文化，以當地特色文化引導旅遊項目創意和行銷熱點，進而規劃項目選址。以中國主題公園為例，萬達集團旗下的萬達樂園目前包括西雙版納雙樂園、南京金陵文化一日遊、青島大型室內水上樂園、長白山雪上之旅等 9 處選址不同、主題不同的精品主題樂園，巧妙地利用當地文化選址，成為中國主題公園策劃典範。以南昌萬達文化旅遊城為例，該旅遊項目是近三十年來江西省最大的投資項目，地點位於距離南昌市中心 15 公里處，處於都市市區範圍內。如何平衡公園收益與出讓金成本，亦是旅遊開發者在考慮商業風險時應特別注意的問題。

（二）法律政策的風險防控

與規避商業風險不同，規避法律風險體現出更多的強制性和必要性。若把開發旅遊項目比喻為過關斬將的戰場，一旦發生法律政策風險，對開發者來說，結局往往是傷筋動骨，造成的損失經常是致命的。

我們繼續以上一節中的主題公園用地為例。考慮到主題公園的消費特性，位置一般選在市區或都市近郊，占地一般為都市國有建設用地。近年來，各地對都市房地產建設的控制非常嚴格，對於超規劃建房、超紅線建房處於高壓打擊狀態。不少開發商利用主題公園的建設名義，實際上大搞房地產開發。這種情況引起不少地方政府的密切關注。事實上，主題公園修建配套餐飲、配套高級住宿是中國外主題公園通行的做法，但是房地產建設不能喧賓奪主，更不能「掛羊頭賣狗肉」，表面一套背後一套，以開發旅遊項目為名，搞開發房地產之實。

海南省是中國旅遊大省，主題公園開發是海南旅遊建設的重要組成部分。2013 年政府意見指出，要徹底規範主題公園的土地利用管理，統籌完善規劃布局，節約集約利用土地資源，並明確指出嚴禁利用主題公園的土地進行房地產開發，與主題公園關聯的周邊房地產開發項目必須單獨立項、單獨供地，不得與主題公園捆綁申請或捆綁審批。此後幾年，各地針對以「主題公園＋地產」模式進行「擦邊球」式用地申請的方式均做出較為嚴格的限定。政府採取相關舉措正是注意到該種模式是借開發主題公園之名來開發房地產，公共資源被冠以「旅遊用地」的名義進行商業地產的開發和利用。

從旅遊開發者的角度，「主題公園＋地產」是國外常見的經營開發模式。若不考慮政策限制，幾乎每個開發者的首選開發模式都避不開房地產在項目開發中的重要位置。然而如前所述法律、政策的限制，旅遊項目開發者須在用地審批階段，充分瞭解當地旅遊用地審批政策，尤其是當地政府對「主題公園＋地產」或「其他旅遊項目＋地產」等模式的嚴控程度，按照政府有關部門關於旅遊項目用地的總體規劃和具體政策申請使用土地。

2018 年 3 月 9 日開始，嚴禁以主題公園建設名義占用各類保護區或破壞生態，嚴格控制主題公園周邊的房地產開發，不得因主題公園建設增加地方

政府債務。主題公園用地應按照國家土地管理有關規定透過招標、拍賣、掛牌等方式取得，嚴禁採取劃撥方式，周邊房地產開發必須單獨進行審批不得捆綁。「主題公園＋地產」模式的管控狀態升級到全中國範圍。據瞭解，目前中國一線都市的主題公園布局日臻完善，二三線都市憑藉其較好的旅遊資源，旅遊項目的商機正逐年凸顯，主題公園的「搶地」競爭幾乎到白熱化的階段。在此過程中，上述政策的發表正是為了避免盲目建設、重複低水準建設、超規劃建設和捆綁建設等情況的發生。旅遊開發者應在這方面引起足夠的注意，在旅遊用地的申請審批過程中警惕法律政策風險給項目帶來的影響。

二、旅遊用地的新思考—全域旅遊時代的開啟

（一）全域旅遊的提出

所謂全域旅遊，是指在一定區域內，以旅遊業為優勢產業，透過對區域內經濟社會資源尤其是旅遊、產業、生態、公共服務等資源進行系統化提升，實現區域資源的整合及共建共享，最終達到以旅遊產業帶動區域經濟協同發展的一種理念。全域旅遊是旅遊產業向深水區改革的全新理念，若要用一句話概括全部特點，在表述和理解上有一定難度。分解來看，全域旅遊就是將現在的景點旅遊模式進行以下幾個方面的轉變（見下圖）：

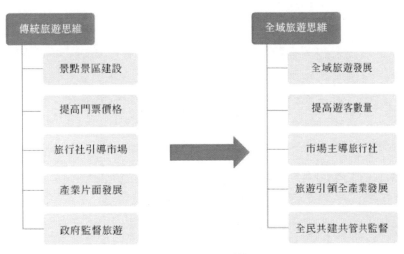

全域旅遊概念特點轉變

一是從分散的景點景區建設轉變為區域綜合統籌發展，摒棄舊有景點的體制圍牆，將旅遊思想貫穿區域發展全境；

二是從門票經濟向產業經濟轉變，部分公益性景區要切實體現其公益性，市場性景點景區的票價也要有一定限制，讓旅遊的流量增加，轉變傳統的單價發展思維；

三是以市場化思維引導旅行社、旅遊服務業改革，實現法制化、市場化；

四是實現「旅遊＋」融合發展方式，促進旅遊帶動當地產業協同發展，推動旅遊發揮國際化功能；

五是實現全民共建旅遊經濟、共管旅遊治理、共監旅遊發展。

（二）全域旅遊背景下對旅遊用地問題的挑戰

發展全域旅遊，要將一定區域作為完整旅遊目的地，推動旅遊與都市化、工業化和商貿業融合發展，推動旅遊與農業、林業、水利融合發展，推動旅遊與交通、環保、國土、海洋、氣象融合發展，推動旅遊與科技、教育、衛生、體育融合發展。總的來看，主要強調「綜合發展」四個字。

全域旅遊的「域」，不一定是指一個縣或一個市，也不一定按照原國家旅遊局對全域旅遊示範區的規劃，確定為某一行政單位區域。不管「域」的範圍如何界定，總比單一旅遊景區——例如前文所提到的自然風景區、都市風景區或主題公園的面積要大得多。全域旅遊是集合都市土地、鄉村土地、產業園區、自然生態區域等多種性質的土地而成的新型旅遊區域。旅遊範圍的擴大，可以帶來更多空間供給需求的「擴充」，推動旅遊產業的發展。不管是地方政府還是市場化的旅遊項目開發者，都要為旅遊者提供更大範圍、更加多樣、更為優美、更能共享的公共旅遊空間。以全域旅遊的背景，來引導和統籌旅遊空間的有序擴充和保護利用，在土地這個基礎問題上，為全域旅遊時代的來臨，鋪墊好征程上的第一塊墊腳石。

從旅遊消費層面看，旅遊消費從傳統的「景點旅遊」模式轉變成為「全域旅遊」，這種轉變包括從少數旅遊到大眾旅遊的轉變，從固定時段（如國家法定假期、部分著名景點的消費旺季）的觀光旅遊向休閒渡假旅遊的轉變，

以及從團隊景點旅遊到自助自駕旅遊的轉變。全域旅遊將突破圍繞旅遊景點的定點定向開發，開發將涉及都市、鄉鎮、村落、居住社區、產業園區等空間。這就要求重新定位用地政策，重新規劃旅遊用地供配方式。中國旅遊用地尚未進入用地整體規劃分類方案，全域旅遊的提出給中國正式將旅遊用地納入相關規劃提供契機。

（三）全域旅遊背景下旅遊用地的新定位

就用地問題提出至少四點現階段的解決策略：一是有效落實旅遊重點項目新增建設用地；二是支持使用未利用地、廢棄地、邊遠海島等土地建設旅遊項目；三是依法實行用地分類管理制度；四是多方供應建設用地（符合劃撥範圍的可以劃撥，用途混合且包括經營性用途的應採取招標、拍賣、掛牌方式供應土地）。總體來看，以上措施是為了緩解現階段旅遊用地的緊張程度。若想滿足全域旅遊背景下的旅遊用地新要求，可能還要從以下幾個方面，對旅遊用地問題進行全新考量：

首先，將旅遊用地作為正式土地分類納入中國土地統一規劃分類系統。為了保障旅遊用地的有效有序供應，明確的土地分類是首先要解決的問題。在此基礎上，應全域旅遊的內涵要求，應將旅遊用地分類納入土地利用規劃、社會經濟規劃、城鄉規劃進行用地統一規劃，以法律規定旅遊相關的用地空間和性質，保障全域旅遊的基本發展要求。

第二，在明確旅遊用地分類制度後，進一步拓展旅遊用地的類型和供地方式。就都市旅遊項目來說，當地政府應推動用地供應及申請審批流程向高效化、程序化、公正化方向發展；就非都市旅遊項目的開發，旅遊開發者應充分考慮旅遊扶貧用地、廢棄地、潮間帶、荒地、鄉村可開發地塊的合理運用和綜合利用，當地政府也應提供便利。

第三，限制性或保護性土地的管控。相關中國國務院部門規章也對旅遊用地的開發活動進行規範和限制。就該等用地依據，當地政府應考慮到全域旅遊帶給用地劃分和管理的巨大挑戰，透過更加細緻的土地規劃和管控，進一步明確各類土地的規劃和管控原則，進一步科學管理旅遊用地，實行有效的旅遊用地政策，為全域旅遊提供有效、充分、永續發展的條件和肌理。

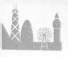

第四，明確全域旅遊背景下旅遊用地使用和供給方式。全域旅遊是各地區互利共贏的重要旅遊改革，各地區都應從旅遊用地這個基礎問題入手，進一步細化旅遊用地政策，可採取先行試點的辦法，發表地域性旅遊用地使用細則並進行實踐性檢驗。

第五章 旅遊項目建設

任何旅遊經營活動的開展都必須依託一定的實體，借助一定的旅遊活動場所，如飯店、博物館、主題公園、旅遊服務中心、旅遊大道、特色商街等等，否則旅遊經營活動的開展就是無源之水、無本之木。同時，這些實體也是旅遊經營者，無論是政府抑或是企業，是進行融資活動所直接服務或投入的對象，旅遊融資所募集的資金直接或間接地投入到這些設施的建設中，使得相關的旅遊策劃從藍圖變成現實，從想像的概念變成建築實體。可以說，旅遊項目建設，在整個旅遊項目的開發和營運環節中，起著承上啟下的關鍵作用。本章將就一般項目建設的概況作介紹，針對旅遊項目建設的特殊性，針對旅遊項目規劃、建設等方面的重點問題作解釋。

第一節 項目建設概況

項目建設，又稱工程項目建設，是指為了完成依法立項的新建、改建、擴建的各類工程（如土木工程、建築工程及安裝工程等）而進行，有起訖日期、達到規定要求的一組由受控活動組成的特定過程，包括策劃、勘察、設計、採購、施工、試營運、竣工驗收和移交等。

目前，中國工程項目建設的程序非常複雜，涉及的政府審批也十分繁瑣，手續繁多，通常一個工程項目建設的審批時間至少需要數月。不過，中國已經在北京、上海等地試點開展工程建設項目審批制度改革工作，以優化審批階段、分類細化流程、推廣並聯審批，力圖將目前的審批時間壓縮一半以上。

2019 年，中國將在總結推廣試點經驗的基礎上，在全中國開展工程建設項目審批制度改革。2020 年，預計將基本建成中國統一的工程建設項目審批和管理體系。

建築工程建設大致可以分為四個階段：立項用地規劃許可階段、工程建設許可階段、施工許可階段，以及竣工驗收階段。

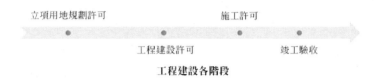

工程建設各階段

一、立項用地規劃許可階段

立項用地規劃許可是工程項目建設的首要環節。該階段主要包括項目審批核準備案、選址意見書核發、用地預審、用地規劃許可等。具體來說，在立項用地規劃許可階段，工程項目的建設者可能需要從規劃部門獲得選址意見書／規劃意見、建設用地規劃許可證，從國土部門獲得用地預審、國有土地使用權證，從環保部門獲得環境影響評價批覆，從地震部門獲得地震安全性評價，從發改部門獲得節能評價、項目審批／核準／備案等。不過，正如前面所說，隨著中國工程建設項目審批制度改革的開展，未來單獨的環保、節能、地震安全性評價等將有望整合成統一的區域評價，並且該評價也有望作為發改部門項目審批或核準的前提條件。

二、工程建設許可階段

當工程項目的建設者正式獲得項目用地的土地使用權，並且獲得規劃、環保等部門的初步評估，發改部門的項目批准／備案之後，就將進入正式的工程建設階段。施工前，需要經過工程建設許可，該階段主要包括設計方案的審查、建設工程規劃許可證的核發等。隨著中國工程建設項目審批制度改革的開展，未來建設工程設計方案的審查將不再單獨進行，而是在核發建設工程規劃許可證時一併審查。

三、施工許可階段

施工許可階段是工程施工前最後一個審查環節，完成本環節的工程項目將可正式開始施工。該階段主要包括消防、民防等設計審核確認和施工許可

證的核發等。目前該階段內容複雜，包括消防部門的消防設計審核／備案，民防部門的民防工程施工圖備案，氣象部門的防雷裝置設計核準，建設部門的建築節能設計審查備案、招投標備案、施工合約備案、工程質量安全監督手續、建築工程施工許可證，施工圖審查機構的設計文件審查等。隨著中國工程建設項目審批制度改革的開展，未來該環節有望簡化許多，消防設計、民防設計等技術審查將併入施工圖設計文件審查中，並且取消建築節能設計審查備案，取消施工合約備案，將工程質量安全監督手續與施工許可證合併辦理。

四、竣工驗收階段

工程項目的建設者經過長年累月的艱苦建設，最激動人心的就是工程的完工和竣工驗收。竣工驗收階段主要包括規劃、國土、消防、民防等驗收和竣工驗收備案等。具體而言，在這一階段，規劃部門會對工程進行規劃核驗（驗線、驗收），國土部門進行用地覆核驗收，消防部門進行消防驗收／竣工驗收消防備案，民防部門進行民防工程竣工驗收備案，氣象部門進行防雷裝置驗收，環保部門進行建設項目竣工環保驗收，建設部門進行竣工驗收備案。此外，還涉及市政公用基礎設施（供水、供電、天燃氣、熱力、排水、通訊等）報設。隨著中國工程建設項目審批制度改革的開展，未來規劃、國土、消防、民防、檔案、市政公用部門和單位將實行限時聯合驗收，統一出具驗收意見，對於驗收涉及的測量工作，實行「一次委託、統一測繪、成果共享」。市政公用基礎設施的報裝也將提前到施工許可證核發後辦理，在施工階段完成建設，並進行限時聯合驗收。

總之，工程項目建設是一項非常複雜的系統性工程，不僅需要專業的工程建設知識，建設過程中嚴格符合相關的建設標準，還需要瞭解相關法律，接受有關部門的審核／批准／備案等監管。因此，工程項目的建設者需要重點關注當前進行的工程建設項目審批制度改革，關注其對工程建設項目進展可能產生的影響，做好相應的籌劃工作。

第二節 旅遊項目規劃問題

一、規劃設計

（一）旅遊項目規劃要求

人們常說「兵馬未動，糧草先行」，強調做事要事先做好充足的準備工作。旅遊項目的建設亦是如此。對於旅遊項目來說，充足完備的準備工作就是要在旅遊項目建設之前做好充分的規劃設計工作，正所謂「項目建設，規劃先行」。與其他工程項目建設一樣，旅遊項目建設同樣需要科學、嚴謹的規劃設計工作，這是所有工程項目建設共通的。但是，由於旅遊項目緊緊依託於生態旅遊資源，而生態旅遊資源作為自然資源的組成部分，亦是子孫後代實現永續發展所必備的，因此，在旅遊項目建設方面必然會有特殊之處，國家針對旅遊項目的規劃設計和具體建設等也會有特殊的要求。

根據《旅遊法》的規定，中國國務院和省、自治區、直轄市人民政府，以及旅遊資源豐富的市和縣級人民政府，應當按照國民經濟和社會發展規劃的要求，組織編制旅遊發展規劃。根據旅遊發展規劃，縣級以上地方人民政府可以編制重點旅遊資源開發利用的專項規劃，對特定區域內的旅遊項目、設施和服務功能配套提出要求。旅遊發展規劃應當銜接土地利用總體規劃、城鄉規劃、環境保護規劃，以及其他自然資源和文物等人文資源的保護和利用。各級人民政府編制土地利用總體規劃、城鄉規劃，應當充分考慮相關旅遊項目、設施的空間布局和建設用地要求。規劃和建設交通、通訊、供水、供電、環保等基礎設施和公共服務設施，應當兼顧旅遊業發展的需要。

此外，中國還對一些特殊區域的旅遊規劃做出特別的安排，比如自然保護區、風景名勝區、地質公園、森林公園、文物保護區、世界遺產、主題公園等等。

旅遊規劃須考慮的特殊區域／類別

　　自然保護區可以分為核心區、緩衝區和實驗區。在這三個區域中，只有緩衝區外圍劃為實驗區的，可以進入從事旅遊等活動，其他區域均無法開展旅遊和生產經營活動。在自然保護區的實驗區內開展旅遊活動，需要由自然保護區管理機構編制方案，方案應當符合自然保護區管理目標。高爾夫球場開發、房地產開發、會所建設等不得在國家級自然保護區內修築，並且在國家級自然保護區修築設施的，也需要符合相關的規劃，否則在特定情況下可能需要依法變更國家級自然保護區的範圍和規劃。

　　風景名勝區規劃分為總體規劃和詳細規劃，總體規劃包括重大建設項目布局、開發利用強度、風景名勝區的功能結構和空間布局、禁止開發和限制開發的範圍等內容。風景名勝區詳細規劃則應當根據核心景區和其他景區的不同要求編制，確定基礎設施、旅遊設施、文化設施等建設項目的選址、布局與規模，並明確建設用地範圍和規劃設計條件，該詳細規劃應當符合總體規劃的要求。在風景名勝區內的旅遊項目建設，應當遵循風景名勝區詳細規劃確立的具體要求。並且，根據該條例的規定，風景名勝區的規劃需要由相應的政府主管部門批准；如果規劃未經批准，則不得在風景名勝區內進行建設活動；如果要對規劃中的重大建設項目布局等內容進行修改，應當由原審批機關批准。此外，禁止在風景名勝區內進行開山、採石、開礦等破壞景觀、植被和地形地貌的活動，禁止違反風景名勝區規劃，在其內設立各類開發區和在核心景區建設賓館、招待所、培訓中心、療養院，以及與風景名勝資源保護無關的其他建築物，已經建成的應當按照風景名勝區規劃，逐步遷出。

　　地質公園可以劃分為地質遺蹟景觀、自然生態區、人文景觀區、綜合服務區（含門區、遊客服務、科普教育、公園管理功能）和居民點保留區。綜合服務區是旅遊項目建設的主要區域，主要包括公園門區、地質廣場、博物館、影視廳和提供遊客服務與公園管理的區域。此外，根據地址遺蹟保護

重要性的不同，還可將地質公園劃分為特級保護點（區）、一級保護區、二級保護區和三級保護區。一級保護區可以設置必要的遊賞步道和相關設施，但必須與景觀環境協調；二級保護區允許設立少量、與景觀環境協調的地質旅遊服務設施，不得安排影響地質遺蹟景觀的建築；三級保護區可以設立適量、與景區環境協調的地質旅遊服務設施，不得安排樓堂館所、遊樂設施等大規模建築。因此，位於地質公園內的建設者必須知曉相關規劃安排，遵守規劃的要求開展建設活動。

編制國家級森林公園總體規劃，需要科學劃定核心景觀區、生態保育區、一般遊憩區、管理服務區，按照不同功能分區的要求進行項目布局和建設，要從嚴控制住宿、遊樂設施以及人造景觀建設；在總體規劃批准之前，不得在森林公園內興建永久性建築物、構築物等人工設施，對於國家級森林公園與自然保護區交叉重疊的區域，應將二者規劃相協調，並按自然保護區有關規定進行管理。該通知還要求，以總體規劃統領國家級森林公園建設，不符合規劃的建設項目一律不予辦理。纜車、滑雪場等嚴格控制的建設項目，需要建設時，需組織有關部門和專家進行必要性、可行性和合法性的論證。森林公園原則上禁止建設高爾夫球場、房地產等不符合森林公園主體功能的開發活動和行為。總之，相關旅遊項目建設者需要關注森林公園總體規劃以及森林生態旅遊等專項規劃，相關建設活動需要符合規劃的要求。

如果旅遊項目建設涉及古文物、歷史文化保護等特殊要求，需要特別注意《文物保護法》等法律的特殊要求。例如，文物豐富並且具有重大歷史價值或革命紀念意義的城鎮、街道、村莊，由省、自治區、都市、直轄市核定為歷史文化街區、村鎮。歷史文化名城和歷史文化街區、村鎮有專門編制的保護規劃，並納入都市總體規劃。因此，如果建設項目處在上述歷史文化名城、街區、村鎮內，項目的建設者需要特別關注其專門的保護規劃。另外，對於局部性的文物保護單位附近的旅遊項目建設活動，也需要注意：文物保護單位分為保護範圍和控制建設地帶等，在文物保護範圍內，原則上不得進行非文物保護為目的的建設工程。在文物保護單位的建設控制地帶內進行建設工程，不得破壞歷史風貌。工程設計方案應當根據文物保護單位的級別，經相應的文物行政部門同意後，報城鄉建設規劃部門批准。此外，在旅遊項

目設計選址時，應當盡可能避開不可移動文物。因特殊原因不能避開的，應當在建設中實施原址保護。

世界文化遺產的保護也有其特殊規劃。遺產所在地應當確立世界文化遺產的保護範圍、保護措施等，並且將世界文化遺產的保護規劃和目標措施，納入當地的土地利用總體規劃、都市和村鎮建設規劃、風景名勝區總體規劃以及國民經濟和社會發展計劃。任何單位和個人不得擅自調整世界文化遺產保護規劃。根據《世界自然遺產、自然與文化雙遺產申報和保護管理辦法》，世界遺產地範圍應劃入禁止建設區域，不得開展與遺產資源保護無關的建設活動；緩衝區範圍應劃入限制建設區域，嚴格控制各類景觀遊賞及旅遊服務設施建設活動。總之，旅遊項目建設主要集中在世界遺產地的緩衝區範圍，並且建設活動應當符合世界遺產保護管理規劃的具體要求。

最後，再介紹一類近年熱門的都市主題公園的規劃問題。省級政府要根據地區具體情況，科學論證，統籌研究本區域主題公園的數量和布局，主題公園選址應當符合土地利用總體規劃和都市、鎮總體規劃以及相關專項規劃。主題公園的規劃應統籌考慮主題公園項目遊客眾多、人員密集的特點，合理規劃選址布局，避免與住宅等人員密集區域交叉疊加。在主題公園周邊地區，合理規劃飯店、餐飲、購物、娛樂等服務設施建設，園區要合理配套商業設施用地面積，不得擅自改變園區土地用途，嚴禁進行飯店、大型購物中心等房地產開發。

（二）系統科學的規劃設計

有人說，產品是「軀殼」，設計是產品的「靈魂」。產品設計得好才能在市場上大放異彩，才能在激烈的市場競爭中佔有一席之地。旅遊項目是一種商品，建設者和經營者想要將旅遊項目成功地推銷給廣大消費者，離不開旅遊項目科學、合理的規劃設計。

以北京市密雲區的古北水鎮為例，該項目規劃的目標即為背靠原有的中國最美、最險的司馬台長城，配合明清及民國風格的山地四合院建築，打造「長城＋古鎮」的自然、文化景觀混合的歷史人文風景區。在具體的業態規劃上，古北水鎮景區以北方古水鎮為基底，打造文化展示體驗、特色住宿、

商務會議、日常配套等業態，從而提高參與性和體驗性。古北水鎮景區可以分為幾大板塊：文化展示體驗區，包括小型博物館、書院、鏢局、染坊、商街等傳統工藝、遊玩區域；特色住宿，包括 1 家五星級飯店，3 家精品飯店，400 餘間民宿，總共約 1500 間客房；商務會議，包括兩個大型會議中心；日常生活配套，包括銀行、郵局、菜市場、超市、書店等。另外，從功能分區上，古北水鎮包含景區主體和司馬台長城兩大板塊，景區主體主要包括：民國街道、水街歷史風情區、臥龍堡民俗文化區、湯河古寨區。可見，古北水鎮是一個綜合、系統性的開發結果。在古北水鎮的規劃中，全面地考慮到整個古北水鎮各種旅遊業態的分布與組合，從而形成門票收入、飯店收入、商街消費收入等的多元化盈利構成模式，將古北水鎮的盈利潛力充分地開發。

在旅遊項目的規劃設計中，開發方要堅持文化和創意的核心元素，打造自己的旅遊品牌。

如前所述，旅遊開發

一是需要規劃先行，要找到適合自身的規劃開發模式，切忌盲目複製開發；

二是需要系統規劃、整合開發，要發揮組合效應，合力發展；

三是在規劃設計中需要以文化為先、創意融合。

文化挖掘是規劃設計階段就必須重點考慮的問題。文化和旅遊密不可分，挖掘背後的文化就是在拓展旅遊項目的厚度和生命力。中國作為擁有五千年歷史的文明古國，悠久燦爛的文化深深烙印在我們的基因中。創意和品牌則是旅遊項目能夠脫穎而出，擺脫同質化實現差異化發展的基本手段。

再舉一例，山東是文化旅遊大省，在推進旅遊項目建設時充分考慮到其獨特的文化優勢，將博大精深的齊魯文化轉變為寓教於樂的文化旅遊品牌，傳承創新民族文化，提升旅遊產業核心競爭力，打造大家耳熟能詳的「好客山東」旅遊品牌，並且在不同都市，根據其特點和獨特的自然、歷史風貌推出不同的文化旅遊子品牌，如東方聖地、仙境海岸、平安泰山、泉城濟南、

齊國故都、魯風運河、水滸故里、黃河入海、親情沂蒙、鳶都龍城等，形成在世界上具有知名度和美譽度的文化旅遊品牌集群。

二、環境保護

（一）旅遊項目環保概述

環境保護是所有項目工程建設都必須關注的問題。旅遊項目對環境保護的關注度甚至更高，因為旅遊項目依託的是生態旅遊資源，旅遊項目建設與環境密切相關，所以旅遊項目建設需要更加重視環境保護。

具體來說，旅遊項目的開發建設可能會對旅遊項目所在地的水資源、土地、空氣等造成一定程度的破壞。首先，水資源容易遭到破壞。在旅遊景區內，由於人員往來較多，並且人工活動、建設頻繁，因此該區域的水源容易受到汙染。伴隨旅遊業發展，景區日常運作、遊客活動產生的汙水、廢水等，都會對景區的水資源造成較大的影響。以浙江省臨安市一個以農家樂旅遊經營為主的村莊為例，在旅遊旺季時期，每天排放汙水量可達 500 噸之多，顯然會對該地水源造成嚴重破壞。第二，土地容易遭受破壞。在旅遊景區內，由於各種工程的建設，不僅景區內原本覆蓋的植被被破壞，造成土壤的裸露，景區日常產生的垃圾廢物也會對景區土壤造成汙染。第三，空氣和噪音汙染。往來車輛會排放大量廢氣，造成空氣汙染，車輛的鳴笛等還會影響景區居民的日常生活。

針對建設項目可能對環境產生的破壞和汙染，中國建立建設項目環境影響評估制度，即對擬建項目可能造成的環境影響（包括環境汙染和生態破壞，也包括對環境的有利影響）進行分析、論證的過程，並在此基礎上提出防治措施和對策。國家根據建設項目對環境的影響程度對建設項目的環境保護實行分類管理。對環境可能造成重大影響的，編制環境影響報告書，對產生的汙染和對環境的影響進行全面、詳細的評價；對環境可能造成輕度影響的，編制環境影響報告表，對產生的汙染和對環境的影響進行分析或專項評價；對環境影響很小，不需要進行環境影響評價的，應當填報環境影響登記表。對於應當編制環境影響報告書、環境影響報告表的建設項目，建設單位需在

開工前將其報送有審批權的環保部門進行審批，獲得環保部門的環評批覆；未經審查或審查後未予批准的，建設單位不得開工建設；對於應當填報環境影響登記表的建設項目，應當將其送環保部門進行備案。

對於不同的旅遊業態，法律有不同的環境影響評價規則。例如對於賓館、飯店等，除建築面積5萬平方米及以上或涉及環境敏感區的（如自然保護區、風景名勝區、世界文化和自然遺產地、海洋特別保護區、飲用水水源保護區等），需要編制環境影響報告表以外，其他的只需要填寫環境影響登記表；對於高爾夫球場、滑雪場、狩獵場、賽車場、跑馬場、射擊場、水上運動中心，除了高爾夫球場需要編制環境影響報告書外，其他需要編制環境影響報告表；對於展覽館、博物館、美術館等，除占地面積3萬平方米及以上的需要編制環境影響報告表，其他的只需要填寫環境影響登記表；對於公園類（含動物園、植物園、主題公園），除了特大型、大型主題公園需編制環境影響報告書外，其他需要編制環境影響報告表;對於旅遊開發項目，除纜車、纜車建設、海上娛樂及運動、海上景觀開發需要編制環境影響報告書，其他需要編制環境影響報告表。

此外，旅遊項目建設者還需要按照環保部門的相關批覆等，在具體的旅遊項目建設過程中，落實環境保護要求，比如環保設施與建設主體工程同時設計、同時施工、同時投入使用的環保「三同時」制度。

（二）特殊區域的旅遊項目環保要求

在自然保護區的實驗區可從事旅遊等活動，但不得建設汙染環境、破壞資源或景觀的生產設施；建設其他項目，其汙染物排放不得超過國家和地方規定的汙染物排放標準。

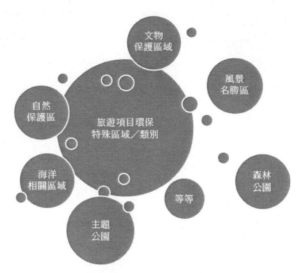

旅遊項目環保特殊區域／類別

　　在風景名勝區內進行建設活動的建設單位、施工單位應當制定汙染防治和水土保持方案，並採取有效措施，保護好周圍景物、水資源、林草植被、野生動物資源和地形地貌。

　　國家級森林公園內建設項目的廢水、廢物處理和防火設施應當做到「三同時」，即同時設計、同時施工、同時使用。在國家級森林公園內進行建設活動的，應當採取措施保護景觀和環境；施工結束後，應當及時整理場地，美化綠化環境。在國家級森林公園內禁止未經處理直接排放生活汙水和超標準的廢水、廢氣，亂倒垃圾、廢渣、廢物及其他汙染物。

　　嚴禁違規在自然保護區、文化自然遺產、風景名勝區、森林公園和地質公園、飲用水水源保護區、重點及重要生態功能區，以及其他生態保護紅線區域建設主題公園。主題公園建設應依法履行環境影響評價程序，採取嚴格的生態環境保護措施，嚴禁破壞生態環境。

　　在文物保護單位的保護範圍和建設控制地帶內，不得建設汙染文物保護單位及其環境的設施，也不得進行可能影響文物保護單位安全及其環境的活動。

任何在中國管轄海域內從事旅遊活動的單位和個人，都必須遵守該法。國家在重點海洋生態功能區、生態環境敏感區和脆弱區等海域劃定生態保護紅線，實行嚴格保護。國家建立並實施重點海域排汙總量控制制度，確定主要汙染物排海總量控制指標，並對主要汙染源分配排放控制數量。直接向海洋排放汙染物的單位和個人，必須按照國家規定繳納排汙費。在依法劃定的海洋自然保護區、海濱風景名勝區、重要漁業水域和其他需要特別保護的區域，不得從事汙染環境、破壞景觀的海岸工程或其他活動。

以上只是簡單地列舉一些特殊區域的旅遊項目環境保護要求。這些地區的旅遊環境保護要求往往比普通區域更加嚴格，而且這些環境保護要求往往和區域的具體規劃、功能分區等是緊密聯繫的，旅遊項目的建設者不僅在具體的旅遊項目建設過程中，甚至是在規劃、設計等階段，就必須考慮到旅遊項目所在區域的環境保護要求，考察擬建設的旅遊項目是否能夠滿足當地的環境保護要求，否則旅遊項目將難以在當地落成；即使僥倖能夠落成，未來的發展營運也將面臨巨大的不確定性。試想即使沒有遭受政府的嚴厲懲處，在各種媒體的曝光和猛烈抨擊下，消費者會願意體驗有環保汙點的旅遊項目嗎？

第三節 旅遊項目建設問題

一、建設模式

（一）政府自建

旅遊項目可以採取政府自建的模式。政府自建項目，是指政府（如鄉鎮政府、街道辦事處、開發區、園區管委會）或其下屬的國資平台等作為建設主體，進行旅遊項目的建設。政府自建模式目前適用得較多的是一些小型的旅遊建設項目，例如地質公園內的地質博物館、都市內同時可供居民休閒和遊客遊覽的公園等等。這些旅遊建設項目均具有很強的社會公益性質，主要依靠政府的財政投入。當然這些項目本身的特點也決定其不過多參與旅遊行業的商業競爭，因此並無太大的盈利風險，比較適合政府以其財政資金自主建設。另外，政府自主建設的旅遊項目還有一個特點，其規劃、審批等推動

進展通常比較迅速且順利。因其具有公益性的特徵，因此政府往往會將其作為年度內的重點建設項目推進，並予以大力支持。該模式可能並不適合特色小鎮這類需求資金巨大，並且盈利存在風險的旅遊項目。對於投入動輒數十億的特色小鎮項目，顯然僅靠政府財政資金是無法做到的，並且政府也承擔不起特色小鎮虧損的巨大風險。

（二）企業代建（如 BT 模式）

在政府投資項目中要推行「代建制」管理，即透過招投標等方式，選擇專業化的項目管理單位負責項目的建設實施，嚴格控制項目投資、質量和工期，建成後移交給使用單位。

BT 模式是英文「Build（建設）」和「Transfer（移交）」的縮寫形式。BT 模式即「建設—移交」模式，是指政府在確定項目建設方案後，透過公開招投標等形式確定工程項目的代建方；代建方在工程建設階段行使業主的職能，對項目進行融資（政府可對該項目的融資提供一定的支持）、建設並承擔建設的風險；在項目建設完成之後，代建方無經營權，將該完工項目移交給政府；政府再按照約定的合約價款一次或分期支付給代建方。一般情況下，旅遊項目適用該模式的主要是一些基礎設施類的工程項目，比如隧道、旅遊大道等設施。例如，2012 年滎陽市政府將 1.98 億的滎陽市環翠峪旅遊大道改建工程交由鄭州海龍實業有限公司、華盟路橋建設有限公司代建。

企業代建對政府的好處在於可以緩解短期內的資金壓力，可待項目建成後一次或分期支付合約價款，事先只需要給予代建方一定的貸款等作為項目融資、開發、建設的支持。此外，由於引入的代建方往往是專業的工程建設機構，熟悉基建程序和市場，具有專業管理知識，因此引入代建方可以提高工作效率，節約項目建設成本。另一方面，對於代建方來說，代建完成後將項目移交給政府，代建方並不擁有項目的營運權，而是直接向政府收取合約約定價款，所以不像 BOT 模式（詳見下文）項下的建設方透過營運項目來「回本」。旅遊項目營運收益可能受到多種因素影響，具有不確定性。鑒於既不存在上述不確定性再加上政府的信用擔保，代建模式對於代建方來說一般沒有太大風險。

（三）政企合作（如 BOT 模式）

PPP（Public-Private Partnership）模式，即政府和社會資本合作，是目前比較流行的一種項目運作模式。BOT 模式是其中具有代表性的一種，即「Build-Operate-Transfer，建設—經營—移交」，是指政府將相關旅遊項目交由社會企業建設，並給予一定期限的許可經營權，企業待旅遊項目建成後對項目進行特許經營，在此過程中企業可依靠經營收益收回建設成本，待經營期限屆滿以後再將旅遊項目移交給政府。該模式目前在一些特色小鎮的建設、都市主題公園等建設中被採用，例如額爾古納市濕地冰泉小鎮、晉中三晉樂園、揚州光線（揚州）中國電影世界、茂名水東灣海洋公園等。這些項目設施的建設往往投入大、建設週期比較長，開發資金不足的問題比較突出。

該模式的主要特點是，政府在此模式下往往會負責定位、規劃、審批服務，從而加快項目的建設進度，而如果僅由企業自己主導，項目推進的速度可能會慢得多。此外，在該模式下，政府只需要授予旅遊項目建設單位一定期限內的特許經營權並提供相應的規劃、審批等方面支持，無須向建設單位支付工程價款，大大緩解政府財政的資金壓力。當然，該模式對於旅遊項目的建設者有一定風險，因為旅遊項目建設者的收益來自對旅遊項目的營運，而旅遊項目營運收益可能會受到各種因素影響，比如季節影響（旅遊項目通常存在旺季和淡季之分）、周邊市場的影響（例如在上海迪士尼樂園開園之後，200 公里之外的常州中華恐龍園的業績就受到了較大影響）等等。這就要求旅遊項目的建設者在前期做好充分的市場調研和設計規劃等工作，科學分析調研之後再進入相關的旅遊項目。

以上並非旅遊項目建設過程中的所有類型，而是在實踐中出現比較多的建設模式，我們由此可對旅遊項目的主要建設模式及特點有一大致瞭解。

二、審批與監管

　　一個旅遊項目從立項、規劃、建設再到竣工驗收，將經歷眾多複雜的政府審批和監管程序。下文將對旅遊項目建設相比於一般的工程項目建設所面臨的一些特殊的審批和監管事項作一簡單介紹。

　　在國家級自然保護區修築設施的單位或者個人應當向國家林業局提出申請，提交相關申請材料，由國家林業局作出是否準予修築設施的行政許可決定。由此，在國家級自然保護區內進行旅遊項目建設，需要獲得國家林業局的批准。

　　規定，在風景名勝區相關禁止範圍以外的建設活動，應當經風景名勝區管理機構審核後，依照有關法律、法規的規定辦理審批手續。在國家級風景名勝區內修建纜車、纜車等重大建設工程，項目選址方案應當報省、自治區人民政府建設主管部門和直轄市人民政府風景名勝區主管部門核準。此外，各個風景名勝區也可能有其各自的管理條例並規定了區內項目建設的相關要求。例如，西湖風景名勝區管委會負責風景區的規劃、土地、房產、建設管理的有關工作；在風景區內禁止新建、擴建賓館、渡假村等，禁止新建、改建、擴建纜車、纜車、大型體育設施和遊樂設施等；符合規劃的相關建設項目，由風景名勝區管委會同規劃行政主管部門共同提出意見，經過市政府核準後按規定程序報批後，方可辦理立項等手續。

　　地質公園內的旅遊項目建設往往需要經過地質公園管理機構的審查，再按規定的建設程序進行報批。例如，泰山地質公園範圍內涉及地質遺蹟保護的建設項目，地質公園管理機構審查時，應徵求國土資源行政主管部門的意見，再按規定的建設程序報批。

　　如果旅遊項目建設涉及文物保護單位，則可能需要對文物進行原址保護，應根據文物保護單位的級別上報相應文物行政部門；未經批准，不得開工。無法實施原址保護，必須遷移異地保護或拆除的，應報省、自治區、直轄市人民政府批准；遷移或拆除省級文物保護單位的，批准前需徵得中國國務院文物行政部門同意。中國重點文物保護單位不得拆除；需要遷移的，須由省、

自治區、直轄市人民政府報中國國務院批准。文物保護單位的修繕、遷移、重建等，需要由取得文物保護工程資質證書的單位承擔。

世界遺產地內的建設項目，應當依法履行有關審批程序。在世界遺產地及緩衝區範圍擬建設纜車等，對遺產地突出價值可能造成較大影響的重大建設工程項目的，至少在項目批准建設前6個月將項目選址方案、環境影響評價等資料經住房城鄉建設部，按程序告聯合國教科文組織世界遺產中心。

建設主題公園需要特別關注的是，主題公園根據占地面積和總投資的不同，分為特大型主題公園（總占地面積2000畝及以上或總投資50億元及以上）、大型主題公園（總占地面積600畝及以上、不足2000畝或總投資15億及以上、不足50億）和中小型主題公園（總占地面積200畝及以上、不足600畝或總投資2億元及以上、不足15億元）。特大型主題公園項目需要中國國務院核準，其餘項目由省級政府核準。

涉及海域的旅遊項目建設，需要區分海岸工程建設項目與海洋工程建設項目，前者由環境保護主管部門批准環境影響報告書（表），並且需要先徵求海洋、海事、漁業主管部門和軍隊環境保護部門的意見；後者則由海洋行政主管部門批准海洋環境影響報告書（表），並且需要先徵求海事、漁業主管部門和軍隊環境保護部門意見，且海洋工程建設項目的環保設施必須經過海洋行政主管部門驗收，否則建設項目不得投入使用。

如前所述，旅遊建設項目往往涉及一些特殊區域，在這些區域進行旅遊項目的建設時，項目的建設者不僅需要瞭解普通工程項目建設的一般流程、審批監管等，還需要瞭解這些特殊區域可能存在的特殊管理規範。因為在這些區域內，相關的審批、監管部門可能與普通的工程項目建設不同，可能會對旅遊項目的建設產生影響，因此，旅遊項目的建設者需要對此有一定的敏感度，能夠根據不同的區域特點把握項目的建設。

三、旅遊綜合體—旅遊項目建設的趨勢

旅遊綜合體是指基於一定的旅遊資源和土地資源，以旅遊休閒為導向進行土地綜合開發而形成的，以互動發展的渡假飯店集群、綜合休閒項目、休

閒地產社區為核心功能構架，整體服務品質較高的旅遊休閒聚集區。相較於傳統單個的旅遊項目開發建設，旅遊綜合體不管在功能、業態以及項目類型上等都更為豐富，並且旅遊綜合體具備更強大的吸引能力，在推進產業聚集、經濟發展，加快都市化進程方面具有獨特作用。此外，旅遊綜合體所形成的渡假區、會展區、娛樂區、商街、旅遊小鎮等形態，會進一步推動區域旅遊地產和商業地產的發展。

目前，旅遊綜合體的建設已經成為旅遊項目建設的一大趨勢，經常成為地方政府招商引資促進當地旅遊、經濟等方面發展的重頭戲，是目前有實力的投資者重點關注的投資建設選項。

旅遊綜合體發展的背後是旅遊消費模式升級、景區發展模式升級、地產開發模式升級等共同作用的結果，其演進表現為從過去的單一觀光旅遊到如今的綜合休閒渡假，從過去的單一開發到如今的綜合開發，從過去傳統住宅地產到綜合體休閒地產開發。旅遊綜合體依據其依託的主要資源和產品等，可以分為主題公園綜合體（如北京華僑城、深圳華僑城）、濱海旅遊綜合體（如海南清水灣）、文化創意旅遊綜合體（如杭州南宋御街）、休閒商業旅遊綜合體（如上海新天地、北京什剎海）等等。

目前，投資進行旅遊綜合體建設的多以開發商為主，近年來包括萬達、華僑城、恆大、華潤、觀瀾湖等地產開發商紛紛涉足旅遊綜合體的建設。例如，萬達投資建設武漢的楚河漢街，按照文化、旅遊、商業、商務、居住五大功能規劃設計，並設置劇場、電影城、電影文化公園、名人廣場、大戲臺、蠟像館、文華書城、畫廊等，打造世界級文化旅遊項目。再如華僑城打造的深圳東部華僑城，是中國首個集休閒渡假、觀光旅遊、戶外運動、科普教育、生態探險等主題於一體的大型綜合國家生態旅遊示範區，包括大峽谷生態公園、茶溪谷休閒公園、雲海谷體育公園、大華興寺、主題飯店群落、天麓大宅等板塊。

旅遊綜合體建設的盈利來源包括：

其一，出售或出租房產。以深圳華僑城為例，先投入巨資專注於建設大型旅遊項目，開發營造具有影響力的旅遊景觀景區，改善景區的基礎設施等，

提升景區知名度和人氣值，把景區打造成旅遊旺地，景區附近的地產自然因此升值，然後再在旅遊區附近進行房地產開發獲利。

其二，土地二次轉讓或合作開發獲利。旅遊綜合體往往建設在遠離市中心的位置，地價相對較低，透過前期的開發建設提升土地價值，然後進行土地轉讓和合作開發獲得土地的增值。

第三，旅遊項目提供現金流量，如透過景區門票、景區休閒產品獲得現金流量。不過，這種現金流量通常並不是投資者盈利的主要來源。例如，根據富比士的報導，迪士尼樂園的門票收入也就剛好覆蓋其營運成本而已。

第四，衍生及附屬產品，如飯店、飲食、文化衍生品等等。例如上海迪士尼樂園在開業後一年便實現盈利，據報導，其收入來源主要為門票收入（兩成左右）、食品飲料和紀念商品銷售收入、飯店過夜收入、郵輪旅遊收入，以及俱樂部租賃和銷售收入等。

整體而言，在都市空間越來越有限的情況下，如何更好、更有效益地發展旅遊業成為地方政府面臨的難題，而旅遊綜合體的出現給地方政府提供了一種新的旅遊都市化的發展方式，對提升都市品牌形象和推動旅遊業轉型升級具有重要意義。因此，旅遊綜合體的投資與建設是具有前景的新旅遊項目建設方式。

四、旅遊項目建設防房地產化

對於旅遊項目的建設者來說，切勿完全以投資房地產的心態來參與旅遊項目的建設。針對目前旅遊項目建設中的房地產化現象，尤其是一些特色小鎮、主題公園建設中出現的房地產化，政府已經意識到該問題的嚴重性，並發表相應規範要求對此進行嚴格控制。

2017 年 12 月 4 日，政府發表意見，要求嚴控特色小鎮的房地產化傾向，要求各地區綜合考慮特色小鎮和小城鎮吸納就業和常住人口規模，從嚴控制房地產開發，合理確定住宅用地比例，並結合所在縣市住房消化週期，確定供應時序；要求科學論證企業創建特色小鎮規劃，對產業內容、盈利模式和後期營運方案進行重點把關，防範「假小鎮、真地產」項目。據 2017 年 6

月 12 日《經濟日報》披露報導，位於珠三角的某房地產企業藉「科技小鎮」概念推動產業地產，獲得當地政府大量土地資源的支持；另一案例是位於長三角的某房地產企業在大都市周邊建設的「農業小鎮」，令人吃驚的是，該小鎮 2 平方公里農業區配套了 1 平方公里的建築區，並計劃承載 3 萬人，這顯然是典型的「假小鎮、真地產」項目。

　　無獨有偶，2018 年 3 月 9 日，政府又發表意見，要求嚴控主題公園建設房地產傾向，要求各地區嚴格控制主題公園周邊的房地產開發，從嚴限制主題公園周邊住宅用地比例和建設規模，不得透過調整規劃為主題公園項目配套房地產開發用地。主題公園周邊的飯店、餐飲、購物、住宅等房地產開發項目，必須單獨供地、單獨審批，不得與主題公園捆綁供地、捆綁審批，也不得透過在招拍掛中設置條件，變相將主題公園與周邊房地產捆綁開發。對擬新增立項的主題公園項目要科學論證評估，嚴格把關審查，防範「假公園真地產」項目。事實上，在過去很長一段時間內，得利於獨特的文化旅遊項目拿地模式，企業透過參加政府主題公園項目整體建設招標，獲取項目開發權，再透過招拍掛獲取主題公園建設所需土地，除此之外，還一併取得相關住宅和商業項目，如此獲得的土地資源價格遠遠低於市場平均價格。然而，上述該主題公園新政的發表，將主題公園開發與房地產徹底割裂，「主題公園＋地產」的開發模式也走到了終點。

　　旅遊項目建設之所以出現過度的房地產化，一方面與地方政府錯誤的政績觀念相關。這些地方政府盲目從眾地推進特色小鎮、主題公園的建設，以數量論英雄，不顧各地區的具體情況，迫切引進實力投資者進行建設，從而鬆綁相關審批和監管要求，並給予了很多不合理的優惠政策。另一方面，企業也有不可推卸的責任。由於這些項目的拿地成本較低，企業以既有投資房地產的心態一擁而上，但是並沒有結合企業發展的整體目標規劃及旅遊項目投資建設的特點。另外，這些企業往往也沒有考慮到背後可能存在的風險，比如政府政策調整、縮緊等可能對企業現有投資建設項目的影響。事實上，旅遊項目在一定程度上有其內在的房地產開發需求，比如供區域內居民居住。但是，房地產開發絕對不是旅遊項目建設主要的目的。房地產開發應當是旅遊項目建設中占比較小的配套措施，所以面對目前旅遊項目建設中存在的過

度房地產化現象，政府推行高壓調控政策是意料之中的。同時，這也對意圖以房地產開發手法，進行旅遊項目開發建設的房地產開發商們敲響警鐘。

選擇什麼樣的項目進入，選擇什麼樣的產業結構和盈利模式，如何將項目定位主題化、差異化，如何從「假旅遊、真地產」的過度房地產化開發模式，過渡到倚重項目營運、強化產業鏈運作的發展模式等等，應該逐漸成為該領域「玩家」們需要認真思考和謹慎面對的重要問題。

五、旅遊項目建設與國家公園

國家公園的概念最早產生於美國，世界上第一個現代意義的國家公園便是成立於 1872 年的美國黃石國家公園。目前已經有一百多個國家建立了國家公園。

2017 年 9 月 26 日，提出「國家公園是指由國家批准設立並主導管理，邊界清晰，以保護具有國家代表性的大面積自然生態系統為主要目的，實現自然資源科學保護和合理利用的特定陸地或海洋區域」，並提出到 2020 年，建立國家公園體制試點將基本完成，整合設立一批國家公園，國家公園總體布局屆時也將初步形成。目前，已有包括北京八達嶺、青海三江源、湖北神農架等 10 個國家公園體制試點地，有專家預計未來中國的國家公園總數可能在 60 ～ 200 座左右。

根據該方案，國家公園建立後，將由一個部門統一行使國家公園自然保護地管理職責，在相關區域內一律不再保留或設立其他自然保護地類型，目前分頭設置的自然保護區、風景名勝區、文化自然遺產、地質公園、森林公園等體制將被改革優化。

國家公園堅持生態保護第一，實行最嚴格的保護，但這並不意味國家公園將排除旅遊開發，方案提出國家公園「嚴格規劃建設管控，除不損害原住民生產生活設施改造和自然觀光、科學研究、教育、旅遊外，禁止其他開發建設活動」，「引導當地政府在國家公園周邊合理規劃建設入口社區和特色小鎮」，「研究制定國家公園特許經營等配套法規」等等。

　　由此可見，國家公園允許不損害生態環境的旅遊開發活動，並且在周邊將建設入口社區和特色小鎮，這些都為旅遊項目投資建設者提供廣闊平台。未來國家公園內的旅遊開發建設活動預計將受到統一部門的管理，這也將影響國家公園旅遊項目建設的審批監管等環節。

　　由於建立國家公園體制的方案仍在小範圍試點，目前未發表實施方案細節，其中還涉及各部門之間管理關係的理順等，預計離真正在中國建立起國家公園的體制仍有一段時間。不過，鑒於國家公園在中國的建立是頂層設計的重要目標之一，因此，旅遊項目的建設者有必要追蹤瞭解這一變化，並對其未來可能給旅遊項目建設的規劃、立項、審批、監管等各環節造成的影響做好相應的準備。

▌第六章 旅遊項目的營運

　　旅遊項目的營運模式是指營運主體將一定時間和空間範圍內的旅遊資源轉化為旅遊產品或提供旅遊服務的過程。旅遊項目的營運主體、資源類型，以及經營方式的搭配組合形成多種不同的營運模式。此外，不同旅遊項目根據其自身資源特點開發形成不同的收益模式。本章將透過對目前旅遊項目營運方面不同的營運模式及收益模式進行介紹和比較，進而總結在旅遊項目營運過程中容易發生的相關風險，並針對具體風險提出相應的防範建議。

第一節 旅遊項目的營運模式

　　旅遊項目的營運是營運主體、資源類型及經營方式有機結合的產物。不同的旅遊項目，營運主體、資源類型及其經營方式可能都會有所不同。

　　就營運主體而言，主要存在政府主體營運、民間主體營運，以及混合主體經營等多種存在形式；就資源類型而言，旅遊項目所依託的旅遊資源可以分為地文景觀、水域風光、生物景觀、文物遺址、建築與設施等多種類型；就經營方式而言，不同產業項目所有權與經營權的分離程度和方式可能有所不同，有的項目所有權人完全自主經營、自負盈虧，有的項目則實現所有權與經營權不同程度的分離，並衍生出委託經營、租賃經營等多種經營形式。

　　營運主體、資源類型以及經營方式等多方面因素的不同搭配組合，形成旅遊項目項下不同的營運模式。透過對中國外旅遊項目理論及實踐的比較研究，本節將常見旅遊項目的營運模式歸納為五大類，並將對相關營運模式的特點、優勢及劣勢進行介紹。

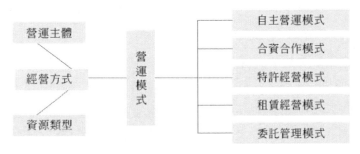

幾種典型營運模式

一、自主營運模式

　　自主營運模式，一般是指旅遊項目所有者自主成立項目管理公司，對旅遊項目進行自我經營與管理的運作方式。在該種模式下，所有權人即經營權人，項目營運表現出所有權與經營權高度統一的特點。

　　旅遊項目的營運涉及面較廣，主要包括策略定位、行銷宣傳、財務營運、人事管理、安全營運以及環境保護等幾個方面。因此，營運所涉及的各種關係相對更為複雜。就外部關係而言，可能包括與供應商的關係、與消費者的關係、與債權人的關係等；就內部關係而言，主要包括股東之間的關係、管理層與員工之間的關係，以及開發公司與員工之間的勞動關係等。在不同的關係中，旅遊項目所有權人需要扮演不同的角色，也需要處理好與不同主體之間的各種經濟或法律關係。

　　在自主營運模式下，旅遊項目的所有者擁有對項目營運完全的控制權，可以有效地實現對旅遊項目營運各方面的控制和管理。自主營運模式廣泛應用於中國旅遊項目，特別是在國家所有的自然景區、文物古蹟等旅遊產業形態中，自主營運模式占據很大的比重。其主要原因在於，針對諸如自然景區、文物古蹟等稀缺資源，無論何種形式的開發與營運均會對該類不可再生資源

造成一定程度的破壞，而在自主營運模式下，國家完全控制並對旅遊資源的經營進行有效管理和監督，避免資本逐利的過度開發，繼而儘量避免和減少相關稀缺資源遭受不可逆的損失。

　　然而，在完全自主營運模式下，旅遊項目的所有權與經營權難以實現分離。典型表現形式之一即「政企不分」，在政府壟斷經營的情況下，旅遊項目往往因缺乏淘汰機制導致競爭力與活力低下，缺乏民營資本的參與也容易產生開發和維護資金短缺、基礎設施和服務落後，以及旅遊產品單調等問題。因此，隨著市場化經營的推廣，純粹的自主營運模式正越來越少地應用在旅遊項目中。不同旅遊項目的經營權在不同程度上出現轉讓、出租等多種與所有權分離的形式，從而為眾多自然景區等旅遊項目的開發與營運帶來巨大的市場活力和盈利能力。同時，旅遊項目自身盈利能力的提升，也一定程度上提升旅遊項目自身的維護能力，有助於開發與保護的協調與平衡。

　　儘管政企部分情形下的自主營運模式存在弊端，但自主營運模式本身並非代表落後的經營模式。相反，在一些已經邁入成熟發展階段的旅遊項目及自我具備完善管理能力的旅遊項目中，如果旅遊項目開發者本身具有較強的項目管理和營運能力，反而可以實現更良好的營運效果。在所有者自身可以實現良好營運的前提下，自主營運模式省卻將經營權讓渡給他人所帶來的分權，同時可以大大節省成本和開支。但旅遊項目具有涉及面廣、體系龐雜等特點，旅遊項目的營運也可能涉及各種其他產業類型的營運。就現階段的營運狀況而言，一個大型旅遊項目的所有者很難在方方面面都親力親為，做到完全的自主營運，因此，一定程度上經營權的轉讓更有利於發揮不同營運主體在不同領域的相對優勢，從而實現整體旅遊項目的盈利最大化。

二、合資合作模式

　　合資合作模式，通常指投資者透過合資或合作等方式，將各自的優勢資源（如資金、技術、經驗等）進行整合，從而進一步提升旅遊項目營運水準和核心競爭力的模式。中國現階段的合資合作一般指的是政府和民間資本的合作，以及內資和外資的合作方式，即政企合作模式，以及中外合資等模式。

在政企合作模式下，一方面能利用政府的行政資源，減少動遷等工作的風險，同時也能享受一定的便利性；另一方面，可充分發揮社會資本的資金優勢、管理經驗及資源整合的能力，有效降低項目營運成本和提高經濟效益，也因此減輕政府的財政負擔，進一步建立良好的利益分享機制，充分調動地方政府和民間投資者的積極性。

現在逐漸興起的 BOT（Build-Operate-Transfer，即建設—經營—移交）、BOO（Build-Own-Operate，即建設—擁有—經營）等模式，即是政企合作的具體表現形式。例如，在 BOT 模式下，政府將具體旅遊項目開發、建設及經營權限授予民間企業，並收取一定的利潤回報，民間企業在一定經營期限屆滿之後，再將相關項目無償或低價移交政府。在這個過程中，民間資本的積極性得以調動，政府的資源優勢也得以發揮，最終實現旅遊項目的良好營運。在另一些項目中，政府憑藉其資源優勢獨立完成項目開發與建設，然後轉讓給民間企業，並由民間企業進行營運，就形成了 BTO（Build-Transfer-Operate，即建設—移交—經營）的營運模式。

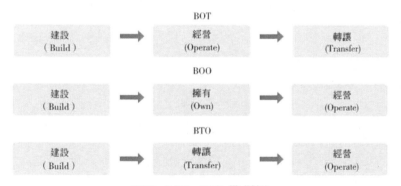

BOT、BOO、BTO 模式對比

另外，政府也可以透過股權投資的方式參與旅遊項目的治理與營運。隨著旅遊產業的發展，特別是在一些以旅遊產業為支柱產業的地區，政府機構或多或少會以投資者的角色參與旅遊項目，成為股東之一。旅遊項目本身也可以借助於政府的資源優勢得到更好的政策支持和發展機會，從而實現政府收入與項目營運本身的共贏。

　　在政企合作模式下，儘管可以借助於政府的優勢資源，但一定程度上的政府干預也將不可避免。誠然，在某些涉及自然資源和環境保護的旅遊項目中，一定程度上的政府干預是必須的，這也有利於在項目營運過程中兼顧環境保護和資源的合理開發。但是，如果政府不恰當地干預營運，則無法充分利用民間資本在營運管理方面相對先進的經驗和能力，從而可能會對旅遊項目本身的營運造成不利。那麼，在該模式下，如何劃分政府與營運主體之間的權限，以及如何處理政府與旅遊項目營運之間的各種關係，決定了該模式能否最終成功適用。

　　在中外合資模式下，旅遊項目借助合資方雄厚的資金規模及先進的管理經驗，可以在更短時間內科學高效地完成相關基礎設施建設，並投入營運。與政企合作模式相比，中外合資模式項下的合作形式更為靈活。借助於本土資源和先進管理經驗及品牌文化的有機整合，中外合作開發的旅遊項目更富有市場經濟活力。而當政企合作、中外合資等多種合作形式交織，則可能為旅遊項目帶來更大的資源優勢。例如，上海迪士尼樂園即為多種類型資本融合的典型代表之一。2016 年 6 月 16 日，造價 55 億美元的上海迪士尼樂園盛大開園，首日客流保守估計接近 3 萬人次。上海迪士尼的投資模式為合資形式，由迪士尼出資 43%，中國四家企業共出資 57%。錦江投資、上海文廣集團、陸家嘴集團和上海百聯集團四家公司設立上海申迪集團；上海申迪集團與華特迪士尼共同投資設立業主公司與營運公司。多元化的當地合作方股東背景，更有利於迪士尼在飯店、購物、房地產開發等配套設施的經營建設及當地地緣媒體的造勢推廣。

　　誠然，在合資模式下，外國投資者在項目營運方面的經驗可以為旅遊項目營運提供良好的「軟實力」支撐，但外來文化與本土文化的衝突與融合是大型合資項目需要考慮並妥善解決的問題。特別是隨著文化旅遊的興起，中國旅遊項目對於傳統文化的重視和應用程度越來越高。在此形勢下，對外來管理經驗和文化產品進行引進的同時，也一定要注意與本土文化進行有機融合，特別是根據中國旅遊消費的特點和消費者不斷升級的消費需求進行相應的變通和調整。

三、特許經營模式

通常來講，特許經營是指特許方將其商號、商標、服務標誌、商業祕密等在一定條件下許可給被特許方，允許其在一定區域內從事與特許方相同的經營業務。例如在飯店領域，特許經營一般指飯店品牌所有者將特定飯店品牌的商標、名稱、標誌等授權給飯店業主使用，並收取相應的特許經營費或商標許可費等報酬。在其他旅遊項目中，同樣存在類似形式的特許經營模式。一般來講，根據特許權來源的不同，特許經營可以分為政府特許經營和商業特許經營兩種類型。例如，在某些風景名勝區中，政府將特定服務（如物業管理、餐飲服務等）的營運權限特許給具有一定優良資質的企業，由這些企業負責特定領域或區域服務，這樣的模式就屬於政府特許經營；而在某些主題公園項目中，品牌所有者將其彰顯品牌價值的商標、商號等許可給項目使用，並收取相應的特許經營費，則可以稱之為商業特許經營模式。兩者儘管名稱類似，但在諸多方面均有所區別。

政府特許經營一般是指在政府（管理機構）嚴格控制、科學規範的前提下，透過一定的準入機制，選擇信譽良好、服務規範、人員素質較好的隊伍進入旅遊項目，從事與環境和資源保護關係不密切，屬於公共服務領域內的經營活動，如物業管理、清潔衛生、餐飲服務、商業服務、電力通訊等。政府特許經營模式可以視為政府利用旅遊項目資源的所有權與企業資本相結合，發揮旅遊項目資源潛在價值的一種營運模式，因此，政府特許經營在本質上屬於政企合作的一種模式。但是，在該合作模式下，政府與企業之間並非平等的民事關係，而是特許者和被特許者之間的不平等關係。在該模式下，實際上是以管理權控制經營權的一種管理方式，被特許者擁有被特許範圍內從事具體營運活動的權利，但不擁有旅遊項目的管理決策權，並且要受到特許者政府等管理機構的監督。基於政府特許經營模式的以上特點，出於平衡資源保護和項目開發的考慮，諸多風景名勝區採用了政府特許經營模式，因為在該種模式下，旅遊項目的營運是一種有限度的營運，是以保護資源、永續發展為必要條件的營運，既能一定程度上發揮市場自發配置的能動性，同時又能兼顧資源保護的需要，利於風景名勝區等類型的旅遊項目的永續發展。

　　與政府特許經營不同，商業特許經營模式，通常適用於追求品牌效應的主題公園、旅遊飯店等旅遊項目。在該模式項下，特許方透過許可被特許方使用具有品牌價值的商標、商號，獲得相應的特許經營費；被特許方則通過使用具有特定價值的商標、商號來轉化為相應的旅遊產品和服務。商業特許經營一般傾向於經營模式固定化，因為不同品牌有其獨特的品牌使用要求，成熟的特許授權體系也均會有對其品牌許可及使用的固定模式，一般不會因被特許方的變化做大幅度的調整，否則特許經營也失去了固定化模式的意義。商業特許經營讓旅遊項目在初創階段即可享受現成的品牌及商譽，同時可以獲得特許方多方面的支持，如培訓、選擇地址、資金融通、市場分析、統一廣告等。但正是因為在特許經營模式下存在一套完善、嚴謹的經營體系，一定程度上會導致經營模式僵化，在面臨市場、政策的各種變化時，可能會出現守成有餘、創新不足的情況。另外，儘管在特許經營模式下，雙方權利義務透過特許經營合約進行了劃分與確認，但在對外法律關係上，特別是涉及特許授權的商標等的糾紛，特許方和被特許方都無法置身事外。

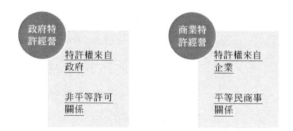

兩種特許經營模式對比

　　總體而言，目前商業特許經營模式並未廣泛用於中國大型旅遊項目，風景名勝區的政府特許經營相對更為普遍。然而，隨著文化旅遊的發展及中外文化的不斷融合，商業特許經營模式的特點及優勢也將被旅遊項目的營運逐步吸收和應用，有望成為一種具有競爭優勢的旅遊項目營運模式。

四、租賃經營模式

　　租賃經營模式，一般指旅遊項目所有者與承租人之間，以租賃合約的方式約定雙方的權利義務，所有者或有出租權限的主體將一定期間內的經營權

出租，承租人在租賃期內經營旅遊項目獲得相應收益，並支付租金的經營模式。

根據對外出租程度的不同，租賃經營模式可以分為部分租賃和整體租賃。顧名思義，整體租賃是指將旅遊項目經營權全部出租給管理方，而部分租賃則指將旅遊項目的某部分項目委託給管理方進行經營。

就租賃的不同形式，可以分為經營性租賃和融資性租賃。在經營性租賃模式下，旅遊項目的投資、建設等成本均由出租人承擔，儘管合約中會為承租人設定一定的維護及損害賠償義務，但設備正常損耗及不可抗力導致的滅失風險也均由出租人承擔。在融資性租賃模式下，一般先由承租人自行聯繫建設旅遊項目的相關設備、材料等，然後由出租人按談妥的條件向供貨人購買設備、房地產等。鑒於租賃設備及設施均由承租人選定，因此，一般情況下，出租人對出租設備的保養、維護等都不負責任。另外，租賃期滿後，對於相關設備、設施等，還可以進行二次處理。因此，融資性租賃經營模式，可以實現將資本與旅遊資源融合。對出租方而言，可以活化存量資產，是使項目資產保值增值的舉措；對承租人而言，是解決資金短缺的有效途徑。

如前所述，在租賃經營模式下，出租方與承租方的權利義務關係主要透過租賃經營合約來進行約束。通常而言，租賃經營合約中首先需要出租方聲明和承諾有權出租相關旅遊項目的經營權；而作為承租方，為保證合約能夠實際履行而非事後追償，也需要在訂立合約前對出租方的產權證明，以及審查出租方並非產權人但有權出租的相關證明。合約主體內容主要約定租賃期間雙方在經營、管理、監督以及收益分配等，各方面權利和義務的分配。相較於委託管理模式，在租賃經營模式項下，旅遊項目產權人的著眼點主要在租金收入；而在委託管理模式下，產權人可能想要更多的監督權，甚至是參與項目管理。相對應地，在委託管理模式下，鑒於管理人一般不會輕易承諾對經營業績負責，因此可能會讓渡部分的管理權限給產權人，以此減輕自身的經營責任及法律風險；而在租賃經營模式下，一般承租方需要支付固定或者一定比例的租金給出租方，經營的成果和業績可能直接與其收益相關，因

此，在管理權限上會要求更為廣泛的授權，以此排除來自出租方的相關干擾，獲得對旅遊項目更為全面的經營權限。

位於四川盆地的閬中古城的旅遊開發，即是將閬中古城的旅遊資源，租賃給浙江周莊開發商。閬中古城項目由當地政府統一規劃，授權一家企業較長時間控制和管理，成片租賃開發，壟斷性建設、經營、管理該旅遊景區，並按約定比例由景區所有者和出資經營者共同分享經營收益。這一開發模式避免了傳統模式的不利因素影響，具備股份制模式的優勢，適用經濟發展水準低、市場機制不完善、旅遊產業不發達的地區開展古城的旅遊開發，對中國其他類型旅遊項目的開發與營運具有借鑑意義。

租賃經營模式作為一種新型經營模式，是旅遊項目經營活動中資本經營的方式之一，可以在有效結合資本與經營的同時，實現產業項目的保值增值，相信在未來的旅遊項目融資與經營中可以得到更為廣泛的適用。

五、委託管理模式

委託管理模式，是指旅遊項目所有者將全部或部分經營權、管理權交給具有較強經營管理能力，並能夠承擔相應經營風險的法人或自然人有償經營。

如上文所述，在考慮透過所有權與經營權分離，賦予旅遊項目更大活力和發展空間時，旅遊項目可以採用特許經營等轉讓經營權的方式，引入具有競爭力的管理團隊。但轉讓經營權的方式並不適用所有旅遊項目，特別是存在體制性障礙的旅遊項目，經營權的轉讓相對敏感。那麼，在上述情形下，在目前飯店領域內（特別是國際品牌飯店）較為普遍的委託管理模式也逐漸進入旅遊項目所有者的視野，成為一種具有發展前景的新型營運模式。

在委託管理模式下，所有權與經營權分離，有利於提高旅遊項目資產的營運效率，從而有利於資源的調動和旅遊項目的長期發展。同時，引入有效的經營機制、科學的管理手段、成熟和知名品牌等便利模式，是降低管理成本、提高資本質量的重要途徑。

就委託管理模式而言，根據委託的程度和範圍不同，可以分為全面委託和部分委託兩種模式。全面委託，指的是將旅遊項目經營權全部委託給管理

方，所有者主要起協助和監督作用；部分委託，則是指將旅遊項目的某個環節或部分項目委託給管理方進行經營，如市場行銷的外包，或景區將其中某個或某幾個經營項目外包等。就委託管理模式在旅遊項目營運中的適用情況而言，採用全面委託模式的旅遊項目較少。之所以在一般旅遊項目中難以實行全面委託管理模式，其原因主要在於旅遊產業是非標準型產業，因其旅遊項目特點不同，其管理和營運的方式也難以像純飯店項目那樣推行標準化。另外，同樣由於旅遊項目營運涉及面較廣，其對相關營運資質和專業能力的要求也相對較高，很難有一家企業能在方方面面都做到精通。因此，部分委託管理模式逐漸成為旅遊項目營運主流方式。例如，在一些大型旅遊項目中，可能包含住宿、餐飲等基礎服務項目，也可能包括高爾夫、纜車等各種特色服務。就項目內的飯店而言，完全可以委託給具有專業管理經驗和優勢的飯店管理公司；就餐飲而言，則可以依託專業餐飲管理公司的管理經驗進行良好營運；對於涉及高爾夫、纜車等特殊服務的旅遊項目，其對管理經驗和營運資質的要求更高。如果旅遊項目所有者缺乏對這些具體項目的營運能力，不妨將其委託給具有專業資質的營運公司負責具體的日常營運和管理，以實現專業化分工。

在委託管理模式下，也涉及所有者與管理方的權限劃分問題，規範雙方之間權利和義務的主要是合約。儘管旅遊項目的個體差異性較大，相應的管理模式可能也有所不同，但委託管理合約中可能約定的內容大體上類似。一方面，為防範不必要的權屬糾紛，管理者可能需要確認旅遊項目所有者對產業項目享有的產權，以及是否具有將經營權進行對外委託管理的權限。特別是在涉及國有產權與私有產權交織的旅遊項目中，產權關係以及相關經營權限的明確，對於確立各方權利義務關係尤為重要。另一方面，則需要約定管理方提供的管理服務的範圍，可能涉及人事安排、財務安排、項目資產的營運及維護，以及環境保護方面的協調等各個方面。例如，管理方可能需要針對旅遊項目整體經營管理、管理體系及市場行銷體系，提供相應專業化和高水準的服務。在這一部分的具體安排中，所有者與管理方的權限得以相對明確地加以劃分，有利於在合約履行過程中定紛止爭。隨著旅遊產業精細化分工的發展，委託管理模式在旅遊項目中將得到更廣泛的應用。

第二節 旅遊項目的收益模式

旅遊項目的收益模式是指旅遊項目在實現項目目標、獲得相關經濟及社會效益的過程中採用的模式。

通常在談論一個產業或某個具體項目的營運時，投資者往往最關注的是項目的盈利情況。項目的盈利能力確實是項目營運的核心部分，因為旅遊項目的盈利能力直接關係到相關經濟性目標能否順利實現及何時實現，也決定了投資者是否能儘快獲得預期的投資報酬。但在經濟性目標之外，基於旅遊產業的綜合性特點，某些旅遊項目還需要兼顧社會效益及環境效益等其他類型的非經濟收益。

不同旅遊項目的收益模式均有所不同，透過對不同旅遊項目收益模式的比較，本章總結以下幾種常見的收益模式，並旨在透過對相關模式特點的介紹，為旅遊項目的營運提供借鑑和參考。

一、基礎型收益模式

基礎型收益模式一般指的是「門票收入＋旅行社分成」的模式。該模式是中國旅遊項目早期發展過程中最常採用的。同樣，門票收入與旅行社分成收入也是一般旅遊項目的基礎收入來源，但如果僅僅依靠該基礎模式，旅遊項目的營收水準將難以提升到或保持在較高的層次上。

在單純的基礎型收益模式下，旅遊項目嚴重依賴遊客數量。為了增大客流量，旅遊項目通常會與旅行社進行合作，透過向旅行社提供高額回佣來贏取更多的團隊遊客。在這種模式下，由於旅行社擁有大量的客源市場，因此旅行社在雙方的合作中往往處於優勢地位，通常獲得的利潤遠高於旅遊項目本身營收水準。為了提高盈利，旅遊項目不得不相應地提高門票價格。如此一來，會導致散客客源市場縮小，接待的遊客中團隊遊客的比例將進一步提高，最終形成「高門票價格＋高旅遊團隊比例＋高旅行社回佣」為特點的盈利模式。這種「三高」模式誠然能為旅遊項目帶來較為穩定的客流量，特別對於一些知名度較低或營運時間較短的旅遊項目，確實能夠幫助其擴大知名度、開拓客源市場。但就利潤而言，這些項目並非像表面看起來那樣光鮮亮

麗。較高的門票價格不能給旅遊項目帶來較高的利潤，因此，該種模式不應成為旅遊項目創收所依賴的主要模式。旅遊項目應在此傳統模式的基礎上尋求突破和提升。

不可否認的是，對某些旅遊項目而言，受限於資源短缺或者項目特點，在一定期限內可能主要依賴門票收入等基礎收入來源。儘管如此，旅遊項目投資者必須認識到，支撐門票價格提升的關鍵在於，旅遊項目本身是否能夠長時間保持足夠的吸引力和競爭力。儘管對一些傳統旅遊景區而言，受限於環境保護或自然遺產保護的要求，不能輕易嘗試其他多樣化的開發模式和盈利模式，但是卻可以在現有基礎上做到推陳出新，以多種新形式展示和提升旅遊項目的魅力，充分利用資源的獨特性優勢，提升項目本身的魅力和活力。這樣一來，門票價格的提升就會有實質內容的內在支撐，就不必僅依賴於旅行社的分成，項目的盈利能力和收益水準也將相應提升。

二、綜合服務模式

綜合服務模式是指在「門票收益模式」的基礎上，強調餐飲、住宿及購物等多種收益形式。透過前文介紹可以看出，單一的門票經濟顯然難以適應現階段日益發展的旅遊產業需求，收益空間也非常有限。如果能夠提供住宿、餐飲及購物等多種服務形式，則能夠極大提升旅遊項目的整體創收水準。

通常意義上的旅遊服務，主要集中在「吃」、「住」、「行」、「遊」、「購」、「娛」六個方面，而一個好的旅遊飯店基本就能夠滿足旅客在「吃」、「住」、「購」、「娛」等四大方面的主要需求。因此，旅遊項目中的飯店的開發及營運情況，對於整個產業項目的創收水準會有較大的影響。

旅遊飯店的定義比較寬泛，一般是指在旅遊項目中透過建立自主品牌或引進其他飯店品牌，供遊客旅遊休閒住宿的飯店。飯店是旅遊項目營業活動中的一個載體，主要以接待休閒渡假遊客為主，為遊客提供住宿、餐飲、娛樂，以及相關特色功能服務的飯店。

對旅遊項目自主開發的品牌飯店而言，提供基礎的餐飲及住宿等服務不難，但旅遊飯店不斷湧現，而真正做到推陳出新，成為重要創收的卻不多見。

因此，如何在眾多旅遊飯店中脫穎而出，成為旅遊項目投資及飯店開發目前所面臨的重要課題。

　　以北京古北水鎮為例，古北水鎮在當初進行規劃時，即對景區業態進行了「三三制」劃分，即三分之一的門票收入，三分之一的飯店收入，三分之一的景區綜合收入。因此，飯店的營運成為該項目的重頭戲。水鎮大飯店為典型的旅遊飯店，擁有古堡式外形，依山傍水，並可遠眺司馬台長城。擁有各類客房共 409 間，被譽為「世界首家長城烽火台主題飯店」。入住水鎮大飯店的遊客既能免費參觀古北水鎮裡的特色景點，又能品嚐特色文化美食，「景區＋飯店」的組合創造了文化旅遊休閒的新模式。另外，結合北方景區冬季呈現嚴重淡季的問題，項目投資者又開發各種類型的溫泉飯店，以及各式精品飯店，為遊客提供多樣化且具有持續性的旅遊產品選擇。

　　就引進的國際品牌飯店而言，如何選擇一家適合本項目特點的飯店管理公司及相應的飯店品牌至關重要。大多知名飯店管理公司配備不同等級的飯店品牌，但不同飯店管理公司的強項或者側重點還是會有所不同。作為旅遊項目投資者，需要結合旅遊項目的特點及需求，選擇相應的飯店管理公司及飯店品牌。

　　此外，如何平衡標準化營運與特色化營運之間的關係，也成為旅遊項目投資者的重要考量因素。中國大多數的高級飯店選擇國際飯店品牌，不惜支付高額管理費及品牌特許費等費用，就是因為國際飯店管理公司無論在品牌認知、訂房系統、常客管理、管理經驗及系統技術支援等方面，都具有明顯優勢。因為如此，在一般情況下，飯店管理公司都希望在飯店營運過程中，盡可能不受業主方面的干預，獨立營運飯店，也是出於對維持品牌標準的合理要求。但如前文所述，不同的旅遊項目有不同的特點。如果飯店要與旅遊項目的特點結合，勢必要在營運方面做出調整，以實現與項目特色及潛在受眾特殊需求的有機結合。這樣一來，首先需要投資者與飯店管理公司在管理合約談判及協商時，劃分相關權限，特別是基於項目特殊需要而調整的內容進行合理商談；在旅遊飯店營運過程中，如果需要根據市場需求或經濟環境影響而調整，則要注意溝通的方式方法，爭取在保證品牌標準的同時，最大

程度地實現與本地特色的整合，從而為整個旅遊項目的發展和盈利提供強有力的支持。

三、旅遊地產模式

旅遊地產模式是在中國旅遊業和房地產業快速發展的大環境下產生的，核心是「旅遊帶動地產，地產反哺旅遊」。中國的「旅遊地產」模式主要表現為兩種形式，一種是依託自然旅遊資源在其內外部進行地產開發，另一種則是開發人工旅遊項目，在項目內外進行地產開發。地產類型則涉及旅遊景區地產、旅遊商務地產、旅遊渡假地產以及旅遊住宅地產等多種類型。

在該模式下，旅遊項目參與地產開發，有利於實現資金的快速回流和高收益，從而為旅遊項目的開發建設提供資金補充；而旅遊項目的經營發展，則有利於地產的增值和利潤獲取，促進地產發展。這種模式對旅遊和地產的契合程度、旅遊項目的資金規模、地產開發主題要求較高，且易受國家對地產和旅遊業相關政策的影響。

華僑城模式是旅遊地產模式的典型代表。作為近 20 年來中國旅遊地產投資營運的先驅者，華僑城以人工造景的主題公園為吸引核心，帶動區域新城開發，擁有歡樂谷、長江三峽旅遊、新浦江城等一系列中國著名的企業和產品品牌。華僑城模式的主要特點是先進行主題公園建設和營運，以旅遊業帶動周邊地產升值並參與地產開發，以地產開發的收益進行項目及周邊基礎設施建設，提升項目地域形象，推動項目所處地域發展，而周邊地區的發展則進一步帶動周邊地產業的發展。

從華僑城公開的 2014-2017 年財務報表來看，旅遊與地產兩大板塊收入在 2014 年平分秋色，而從 2015 年開始，房地產收入一直保持高於旅遊綜合收入的水準。結合下圖中華僑城對旅遊和房地產板塊分別投入的成本情況考量，更容易看出房地產對於華僑城創收的重要性：

透過以上關於營業收入和營業成本的兩個對比圖，我們可以看出，在投入成本幾乎相同，甚至房地產投入成本還略低於旅遊成本的情況下，房地產

板塊帶來的收入仍超過旅遊綜合業務帶來的收入。對比之下，可以明顯看出房地產對華僑城利潤增長的重要推動作用。

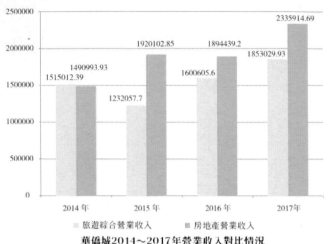

華僑城2014～2017年營業收入對比情況

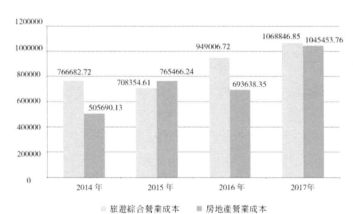

華僑城2014～2017年營業成本對比情況

　　旅遊地產的開發對於旅遊項目盈利水準的提升無疑具有極大的推動作用，在國家法律政策允許的範圍內，許多旅遊項目投資者對旅遊地產的開發青睞有加。然而，在旅遊地產收益模式下，大規模的地產開發背後，往往隱藏諸多合規方面的「安全隱患」。例如，在開發旅遊地產之前，需要對地產開發利用是否符合土地性質、土地用途等謹慎判斷，特別是涉及集體土地等較為敏感的問題。如果無法將相關法律風險一一排除，可能會為將來營運埋

下極大的隱患，更有可能面臨土地被收回的風險。而在旅遊地產規劃、建設過程中，也要注意與當地規劃、建設以及環境和自然資源保護等方面的要求相符，以確保旅遊地產權屬的合法性及有效性，為後續相關經營活動奠定合規基礎。

四、文化旅遊模式

文化旅遊，是指在旅遊過程中圍繞文化內核，向遊客提供相關服務和產品的過程，是將當地文化轉化為產業的重要形式和有機載體。旅遊項目透過將旅遊和文化兩項產業的有機結合，極大提升旅遊項目的發展潛力。

作為具發展潛力的新型產業，文化產業有巨大的生產力和創造力。當文化產業與旅遊產業相融合，則形成典型的融合經濟，同時基於本身產業類型，又屬於新型的綠色經濟，因此文化和旅遊的結合將有利於推動中國都市經濟策略調整和永續發展。目前，隨著中國對文化旅遊產業的重視程度和發展力度越來越高，其產業活力將進一步被激發，產生更強的創造力，有利於推動都市經濟實現永續發展。

就文化產業與旅遊產業的整合方式而言，主要存在兩種方式：第一種是將本身的文化活動轉化成旅遊產品，例如，將大型文藝表演或者著名影視作品進行開發，轉化為具有獨特吸引力的旅遊產品；第二種則是在既有旅遊產品中加入文化元素，即在既有景區、主題公園等旅遊項目中，引入具有獨特魅力與吸引力的文化元素，從而使既有旅遊產品及服務更富有文化內涵、更具備深層次的吸引力。例如，鳳凰古城即是透過文化表演、文化創意等形式，結合湘西文化與自然風光，並且取得重大成功。

在文化與旅遊的眾多結合方式中，文化旅遊產業鏈式的開發具有強大的活力和發展潛力。將這一盈利模式做到極致的當屬迪士尼。根據迪士尼2017年第四季度及全年財報來看，該集團主要有四大業務板塊，包括廣播電視媒體（Media Network）、公園和渡假村（Parks and Resorts）、影視娛樂（Studio Entertainment）、消費產品和互動媒體（Consumer Products & Interactive Media）。從上述四大板塊業務來看，迪士尼開發出一套從內

容創造、內容分發到內容變現的完整內容產業鏈，並且在各個板塊都取得傲人的業績。

事實上，從開發全球第一家主題樂園開始，迪士尼就不只將目光放在個體項目開發上，而是著眼於旅遊與主題文化的結合，力爭開發出具備更大發展潛力的文化旅遊產業鏈。例如，迪士尼設立專業部門 Imagineering Lab 組織世界上優秀的工程師，並聯合美國頂尖院校，共同為樂園開發最新的技術；Disney Research 則致力於 AR 技術的開發及其在主題公園中的應用。強大的技術支持團隊為迪士尼樂園文化創新和產品更新提供強而有力的後援。在主題樂園之外，迪士尼也將主題文化延伸到各類生活用品。迪士尼專門設立消費產品及互動媒體部門（DCPI），透過從玩具、T 恤到 APP、書籍和遊戲機等 100 多個類別的產品創新，創造實物產品和數位體驗。除了自主開發樂園周邊產品，迪士尼也積極尋求與其他公司的合作，並且頗具成效。例如，著名奢侈品牌 Christian Louboutin 在 2012 年為《灰姑娘》打造水晶鞋後，於 2014 年及 2017 年分別就《黑魔女：沉睡魔咒》和《星際大戰：最後的絕地武士》兩部電影推出迪士尼聯名鞋，獲得不錯的銷售業績。

透過一整套文化旅遊產業鏈的開發與營運，迪士尼得以保持其強大且具有可持續性的盈利能力。而文化旅遊產業成功開發的背後，則是迪士尼對於其智慧財產權的開發與創新。可以說，迪士尼智慧財產權帝國的塑造，就是以智慧財產權創造為源頭。就目前而言，迪士尼公司本身已經擁有體量龐大且種類豐富的智慧財產權，並且不斷創造新的文化和智慧財產權資源。在源源不斷的創新能力基礎上，迪士尼公司同時具備強大的持續創造和推廣能力，從而有利於打造文化旅遊產業鏈，實現更大程度地發展。但對於一般的主題公園而言，通常欠缺本身天然智慧財產權內容，加之後天創新和推廣能力不足，導致無法形成具有持續生產力的文化旅遊產業鏈。

對於中國旅遊項目而言，在文化旅遊方面，要注重對自身品牌文化的培養，對於智慧財產的保護與創新。只有這樣，才能避免在強大的外來文化的衝擊下迷失自我，在營運過程中取得長久的競爭優勢。

五、區域綜合開發模式

如上文所述，旅遊具有強大的引擎功效，能夠有效地帶動土地快速升值，進而延伸出多種形態的旅遊地產等高利潤項目，快速實現回報。此外，旅遊業的發展還能推進服務產業聚集發展，從而推動城鎮基礎設施建設。這種帶動區域綜合開發，並進而帶動旅遊項目創收水準提高的模式則可稱為「區域綜合開發模式」。

一般來說，區域綜合開發模式，是指基於一定的旅遊資源與土地基礎，以旅遊休閒為導向進行綜合開發，以休閒聚集區、旅遊地產社區為核心功能構架，相關配套設施與延伸產業為支持保障的綜合開發模式。其主要特點體現在：旅遊休閒為區域綜合開發的引擎、產業配套是區域綜合開發的支撐，以及休閒地產為區域綜合開發的延伸。

之所以區域綜合開發模式能成為一種新的盈利模式，一方面，是因為傳統旅遊項目（以遊客為服務對象，透過服務獲取收益的項目）的投入產出比越來越低，特別是在一流觀光資源全部開發完成之後，旅遊服務與旅遊設施開發項目都是「高投資、低回報、長週期」型項目，基本上難以實現短時間的資金回流和利潤回報；另一方面，則是因為隨著中國都市化的發展，旅遊已成為提升都市化質量的重要因素，旅遊的發展，對於推動都市產業發展以及提升都市居民生活質量具有重要作用。現階段的旅遊開發，逐漸結合區域開發以及都市化進程，並在產業發展方面實現有機融合，繼而形成在旅遊產業導向下「泛旅遊」產業聚合的區域經濟與都市化綜合開發模式。

與純粹的旅遊地產模式不同，在區域綜合開發模式下，旅遊項目投資者不能只建房子，不做產業與經營。面對一個區域的綜合開發，不能只搞房地產，還必需安置當地居民，兼顧社會綜合效益。因此，旅遊項目投資者需要把產業發展、城鎮建設、社會統籌結合起來，在政府的管理下，透過在旅遊項目規劃、土地一級開發、整體項目開發、基礎設施建設開發、商業房地產開發、住宅和渡假商業開發等六個領域發揮作用，實現商業化良性營運，分階段實現區域經濟社會發展，實現企業在區域綜合開發中的系統整合，從而

保證企業在區域綜合開發中獲得相對穩定的生產力支持，並進而獲得更高層次的發展。

目前中國各大旅遊開發商均涉足區域綜合開發。例如，萬達斥資 500 億圍繞「武漢中央文化區」進行綜合開發，其中的重要組成部分——武漢楚河漢街，項目總建築面積 340 萬平方米，漢街規劃面積約 18 萬平方米，按照文化、旅遊、商業、商務、居住五大功能規劃設計。項目圍繞楚河漢街設置八大文化項目，分別是劇場、電影城、電影文化公園、名人廣場、大戲臺、蠟像館、文華書城、畫廊，旨在實現以文化產業帶動商業發展，打造世界文化旅遊項目。再比如萬達在西雙版納景洪市西北部打造占地 5.3 平方公里的萬達西雙版納國際渡假區，整個項目分為主題公園、雨林體育探險公園、商業中心、傣秀劇院、三甲醫院、高級飯店群和旅遊新城等七個業態，借助西雙版納獨特的人文風情和得天獨厚的氣候環境，打造獨具特色的西雙版納國際渡假區。此外，華僑城的深圳東部華僑城、恆大集團的恆大海上威尼斯，以及華潤集團的海南萬寧石梅灣等，均是區域綜合開發的典型代表。

區域綜合開發對旅遊項目的發展及營收作用是顯而易見的，也有帶動區域發展的作用。但相應地，在區域綜合開發模式下，旅遊項目投資者及營運方要面臨的各方問題也會更多，風險也隨之而來。面對一個體量龐雜的區域綜合開發項目，如何把控和處理各種糾紛和矛盾，對相關法律風險如何防患未然，開發方不僅需要對相關法律條款及實踐有深刻的把握，還需要對整個開發和營運的過程有較為清晰的瞭解和認知，這樣才能做到真正的風險防控，為整個旅遊項目的全流程營運提供全方位的法律保障。

基礎型收益模式	● 門票＋旅行社分成
綜合服務模式	● 全方位旅遊服務收益
旅遊地產模式	● 以地產開發爲收益核心
文化旅遊模式	● 文化創新驅動旅遊發展
區域綜合開發模式	● 區域綜合開發帶動各項收益

幾種典型收益模式

第三節 旅遊項目營運風險防控

　　旅遊項目對於都市經濟的拉動作用，對於都市文化與自然環境有機融合的促進作用不言而喻，其本身所蘊含的發展潛力也十分巨大。因此，投資旅遊項目成為新時期的熱潮，但也有太多的旅遊項目在不同階段遭遇大大小小的失敗，其中一個重要的原因就在於，沒有對項目營運中的相關風險進行有效防控和管理。

　　風險源於未來的不確定，而旅遊項目涉及利益主體多、開發建設營運週期長、投資規模較大，因此營運中出現的不確定因素就會多，導致旅遊項目的整個週期將面臨不同種類的風險。這些風險的存在對旅遊項目或許同時意味機會，但也存在巨大威脅。為了把握機會，規避風險，旅遊項目的投資者和管理者在項目營運過程中必須開展風險管理和風險防控工作，從整體把握全局，從局部抓住關鍵，使旅遊項目真正實現預期的經濟及社會效益。

　　旅遊項目營運中的不確定因素眾多，導致相關風險類型多種多樣，例如政策風險、經濟風險及法律風險等多種類型的風險，不同類型的風險，其管理及防控辦法也有所不同。結合前述對旅遊項目不同營運模式及盈利模式，介紹可能產生的法律風險及相關風險管理及控制辦法。

一、公司治理方面

　　廣義的公司治理，是指透過一整套包括正式的或非正式的、內部的或外部的制度來協調公司與所有利益相關者之間（股東、債權人、職工、潛在的

投資者等）的利益關係，以保證公司決策的科學性和有效性，最大程度地維護公司相關利益。

旅遊項目的公司治理並非是在營運過程中才涉及的重要問題，而是貫穿整個旅遊項目的產生、發展、成熟及退出流程的基礎性問題。就旅遊項目的營運而言，公司治理結構的設置奠定營運的基礎，公司治理結構的調整對整個項目的營運具有決定性作用。

歸根結底，旅遊項目的公司治理是對項目相關法律關係的規範和梳理。一個好的旅遊項目，必須有一個初始設置健全，並且具備良性自我調整機制的治理結構。

大型旅遊項目往往具有投資規模大、營運週期長等特點。在某些情況下，為招攬投資、擴大規模，很多投資者在最初設立開發公司時會相對冒進，結果為後期公司治理埋下諸多隱患。隨著項目發展和營運，越來越多的問題會逐漸顯現，甚至形成雪崩之勢，造成整個旅遊項目乃至地區發展不可估量的損失。

基於旅遊項目的特點，公司治理方面容易滋生的問題主要表現為股東權利糾紛，究其原因，主要有以下幾個方面：

第一，利益矛盾。利益矛盾是一切糾紛和衝突產生的來源。就旅遊項目而言，投資者的投入成本相對較大。若旅遊項目營運和盈利狀況好，在巨大利益面前，任何可爭取的利益都舉足輕重；在旅遊項目營運狀況不好甚至可能破產的情況，如何保護自身的股東權益以避免更大的損失，是投資者之間不可調和的矛盾。

第二，投資主體多元。旅遊項目的的特徵是投資主體多元化。如前文介紹，旅遊項目存在不同的合資與合作模式，比如政府與民間資本的合作，內資與外資相結合等，甚至在很多產業中出現員工持股等多元股權形式。投資主體多元化並非旅遊項目的原罪，也並非劣勢，但如果不能在發起人協議及章程中將各投資者的利益及法律關係理順，則錯綜複雜的股權結構在營運中將很容易滋生股東權利糾紛。

第三，盲目、不良併購。在旅遊項目營運過程中，基於融資或退出的需要，可能發生大量的股權轉讓、兼併收購。同樣，如果不能對股權轉讓行為進行完備的統籌規劃，對新加入股東的權利進行妥善安置，則可能隨之而來圍繞股權轉讓等方面的諸多糾紛。而就現階段的旅遊項目併購而言，在大力追求經濟效益的趨勢下，存在大量的激進或者冒失的併購行為。

第四，政府干預。如前文所述，很多旅遊項目為尋求相關政府及國企優勢資源，選擇與政府或國企進行合作。然而，在政府職能定位有待於進一步優化的現階段，很多地方政府一旦參與，便習慣性對項目營運進行行政干預，他股東的權利就受到擠壓，甚至被忽視或被無視。

第五，法制法規不完善。現階段，在中國相關法律規定中，《公司法》等相關法律對於股東權利義務進行了規範，但很多法律規定在立法和執行層面都存在大量可解釋的空間，缺乏針對具體產業特點及新型公司治理結構項下股東關係的具體規範，也就為相關權利糾紛留下滋生空間。

基於上述幾個因素，旅遊項目可以嘗試從以下幾個方面避免治理方面的風險：

首先，科學設置公司治理結構。在旅遊項目設立之初，即透過相對全面的前期盡職調查，對相關風險進行預判和把握，進而在發起人協議及公司章程中，對於股東權利及公司治理結構進行明確的劃分，為整個項目營運打下穩定而堅實的基礎。

其次，及時並真實地披露風險訊息。旅遊項目營運過程中不可避免會產生各種類型的風險，一味遮掩風險訊息，則風險不會消失，反而會發酵並伺機爆發。如果投資者之間，或投資者與債權人之間能夠及時就旅遊項目營運的風險，進行良性溝通，那麼很多問題就可以在萌芽階段得到解決。

另外，就政府參與投資的項目而言，相關政府投資主體要正視市場經濟環境下政府的職能定位，以及作為股東的角色要求。在為旅遊項目的發展與良好營運提供相關便利性資源的同時，避免對項目營運本身造成過多行政干預，甚至損害其他平等市場經濟主體的合法利益。

就中國現階段的法律建設而言，儘管該領域在立法方面有待進一步加強，但對於旅遊項目本身來說，需要在現有法律體系框架下，最大程度防範相關法律風險的產生及發酵。這則不僅需要開發方對相關法律有深刻的理解，也需要對旅遊項目營運領域有較為全面的認知。因此，旅遊項目領域的全流程及全方位的專業法律服務也就應運而生。

二、經營權轉讓方面

所有權與經營權的分離是市場經濟環境的必然要求。在本章第一節中，圍繞旅遊項目營運中的不同模式，基本介紹經營權的轉讓方式。不同的轉讓形式，產生不同的營運模式，比如特許經營、整體租賃，以及委託管理等多種形式。

儘管經營權轉讓符合市場規律，然而，由於轉讓方式的多樣及相關模式的不成熟，因經營權轉讓而產生的相關問題，可能會對旅遊項目的營運造成極大的困擾。

一般而言，圍繞經營權轉讓而產生的相關問題主要集中在「轉讓的權限」以及「責任劃分」兩個方面。結合旅遊項目營運的特點，造成這些問題的原因主要有以下幾個方面：

第一，營運模式選擇問題。對於大部分商業型旅遊項目而言，或多或少都會涉及經營權的轉讓，而所有權與經營權在一定程度上的分離，也確實能夠為旅遊項目的營運帶來積極效果。然而，對於某些具有特殊性或特殊要求的旅遊項目而言，全部經營權的轉讓或不恰當方式的轉讓，都會給項目營運帶來負面影響。例如，對於涉及自然遺產保護的景區營運而言，現階段的商業營運很可能導致相關稀缺資源被人為破壞，而相關專業保護及維護工作只能由政府去主導完成，限制了適用的運用模式。

第二，缺乏相對完備的合約約束。如前文所述，經營權轉讓有很多具體形式，而且不同模式下的法律關係也有所不同。就現階段中國旅遊項目的營運現狀而言，很難就某種具體模式，形成較為統一適用的合約範本。而旅遊項目的營運是一項龐雜的任務，如果不能在經營權轉讓相關的合約中，將所

有者與經營者之間的權利義務關係理順，將相關營運責任劃分清楚，則容易發生越界或推諉。

第三，所有者的不當干預。旅遊項目的所有者之所以會對產業項目的營運或多或少的干預，主要有兩個原因。一方面，旅遊項目的投資規模較大，因此投資者對於項目經營更為警惕和慎重；另一方面，則是因為大多數的旅遊項目投資商均對項目營運有一定認識和瞭解，因此可能與經營者在經營理念或管理辦法上產生衝突。特別是經營權限的具體約定不明時，雙方的矛盾可能會進一步加劇。

第四，經營者管理水準低下。儘管現在有項目營運公司能為旅遊項目的營運，提供相對良好的管理服務，但不可否認的是，在很多旅遊項目的營運上，很多具體經營者的管理水準不足以支撐旅遊項目的成熟化營運。這在一定程度上導致所有者對項目的營運不得不加以干預，甚至是施以援救。管理水準的低下很容易導致項目營運的難度加大，可能導致投資者虧損，甚至負債、破產等不利後果。

為避免因經營權轉讓而滋生上述問題，項目相關方可能需要從以下幾個方面進行改善：

第一，選擇恰當的營運模式。儘管不同形式的經營權轉讓具有各自的特點及優勢，但並不代表每個旅遊項目均有效適用，旅遊項目投資者要根據項目特點合理選擇。例如，對於某些具備自我營運能力的投資主體而言，不妨在開發公司之外設立專門的管理或營運公司，將所有權與經營權進行自我拆分，在一定程度上實現相應的風險隔離等。

第二，注重合約談判。現行法律並未對涉及經營權轉讓的相關行為進行特別規制，因此，所有者與經營者之間的法律關係有賴於雙方簽署的合約來進行梳理和約束。關於旅遊項目營運的合約應當是一套完備和齊全的體系合約，應當涵蓋雙方關於經營權的邊界劃分，也應該對有可能出現的風險因素及責任問題進行提前籌劃，並確定問題的應對和解決方案。針對不同形式的經營權轉讓，其法律關係也會有所不同，相應的合約內容也應有所區別，因此，需要根據項目特點進行設置和調整。

第三，樹立正確的營運理念。對於選擇將經營權轉讓的投資者而言，要逐步樹立正確的營運理念。對項目營運的監督和制約是必要的，但如果過分干預，則很可能導致項目營運受阻。嘗試以開放的心態去接受和支持經營者的營運和管理，同時也從其項目營運中進一步學習和提高，對於自身營運能力的提升將有莫大幫助。

第四，提升營運水準。無論對於自主營運還是涉及經營權轉讓的旅遊項目而言，提升營運水準都是提升項目盈利能力的不二法門。特別是對於專門從事項目管理和營運的公司而言，要打造自身的品牌和聲譽，需要在具體項目管理和營運中表現出應有的能力，需要真正做到專業化和精細化，從而為旅遊項目的營運提供合格乃至優質的管理服務。

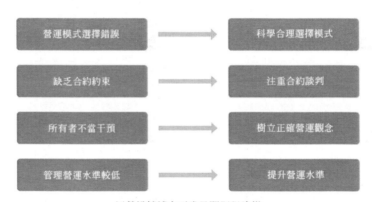

營運模式選擇錯誤	→	科學合理選擇模式
缺乏合約約束	→	注重合約談判
所有者不當干預	→	樹立正確營運觀念
管理營運水準較低	→	提升營運水準

經營權轉讓方面常見問題與建議

旅遊項目的營運模式將直接關係營運的成敗，就經營權轉讓相關問題而言，則需要理順所有者與經營者之間的法律關係，同時也需要在項目營運過程中及時對相關問題進行妥善處置。

三、智慧財產權

資產營運是旅遊項目營運的一個重要組成部分。根據資產形式和內容的不同，可以將資產分為有形資產和無形資產兩大部分。無論是建築設施、旅遊設備等有形資產的營運，還是智慧財產權等無形資產的管理，對於旅

遊項目的營運都至關重要。在眾多資產之中，智慧財產權（Intellectual Property，即「IP」）這一無形資產值得旅遊項目投資者和營運者特別重視。

智慧財產權對旅遊項目的營運及盈利至關重要，特別是在文化旅遊方面，智慧財產權的價值是十分巨大的。然而，現階段中國的旅遊項目對於智慧財產權的保護和利用存在多種問題。一方面，眾多旅遊項目難以打造具有競爭力的 IP，另一方面，則存在大量模仿甚至抄襲國外 IP 的現象。究其原因，主要有以下幾個方面：

第一，缺乏文化自信和文化創新能力。之所以存在大量抄襲國外強勢 IP 的現象，很大程度上反映出國產旅遊項目缺乏文化自信。如果要打造屬於自身而具有競爭力的旅遊 IP，需要提高相應的文化創新能力，否則在其他強勢 IP 的衝擊下將難以獲得生存空間。

第二，智慧財產權保護意識淡薄。現實中存在大量因保護意識差，導致的智慧財產權被侵害的現象。例如，旅遊景點名稱和具有地理標誌的旅遊產品名稱被搶注，旅遊線路和特色服務被抄襲，旅遊紀念品被仿製，旅遊商業祕密被泄露等等，導致自主開發和建設的智慧財產權成果屢屢受到侵害。另外，抄襲他人智慧財產權也是權利意識淡薄的體現。如果抄襲和被抄襲成為旅遊項目的常態，那麼整個行業生態環境就會變得惡劣。

第三，相關法律不完善。隨著中國法制建設水準的提高，智慧財產權方面的立法建設也有所改善。但不得不承認，就目前階段的法制建設而言，無論是商標法、專利法等常規性智慧財產權法律，還是其他涉及旅遊智慧財產權方面的具體條例及規定，都有待於進一步加強和完善。在立法對於智慧財產權給予足夠程度保護的情況下，文化創也會得到相應支持，旅遊智慧財產權創新能力也會相應提升。

針對上述問題及其形成原因，要想解決智慧財產權方面的困境，應主要從以下方面著手：

第一，提高智慧財產權意識，建立智慧財產權策略。首先，相關政府部門應當重視智慧財產權的作用，加強對智慧財產權的保護；其次，旅遊項目

本身要建立企業的智慧財產權策略，不僅應重視行銷和生產策略，在項目名稱、產品開發、行銷祕密等各方面也應建立嚴密可行的智慧財產權保護網；最後，作為旅遊產業從業人員，應自覺學習與提高自身的智慧財產權素質，做到充分保護自己和所在企業的智慧財產權，同時尊重別人的智慧財產權。

第二，利用法律手段保護自身智慧財產。儘管相關立法不夠健全，權利方仍可在現有法律框架下盡可能地維護自身的智慧財產權利益。例如，積極申請商標註冊，培育馳名商標；及時申請專利保護，實施專利策略；利用法律武器，制止不正當競爭行為和相關侵權行為等。法制環境的建設需要從上而下的權威性，但也需要自下而上的響應與支持，權利方積極運用法律手段維護智慧財產權，一定程度上也必然有助於相關法制環境的建設。

旅遊智慧財產權的競爭日益激烈，因此，加強創新和保護的重要性也日趨明顯。中國旅遊項目要想在文化旅遊和 IP 輸出方面有所建樹，必須選擇自主創新的道路，加強對於自身智慧財產權的創造和創新，同時也要注重對智慧財產權的保護。

四、旅遊合約

之所以將「旅遊合約」作為旅遊項目營運過程中一個重要問題介紹，主要原因在於，首先，旅遊項目營運過程中涉及的一個重要外部法律關係，即旅遊項目與消費者之間的法律關係；其次，旅遊合約不同於一般的消費合約，中國現行法律體系對於旅遊合約有諸多專門性規定；此外，隨著旅遊產業的發展及繁榮，因旅遊合約產生的相關糾紛也越來越多，需要正視並解決因而帶來的相關問題。

一般而言，因旅遊合約產生的糾紛主要分為以下兩類：

第一類，消費合約及相關合約的糾紛。大多數旅遊項目與消費者簽訂的旅遊服務合約屬格式性合約。儘管在多數合約文本中服務提供者會嘗試列明相應的免責聲明，但受限於相關法律強制規定，某些免責條款未必能夠真正免責。而且，基於旅遊項目中相關服務的特點，很多服務內容可能難以在服

務合約中約定得十分明確。如果提供者與消費者對合約的理解出現偏差，則容易產生糾紛。

第二類，安全保障責任糾紛。在旅遊服務合約之外，作為公共場所的管理者，旅遊項目本身承擔保障消費者安全的法律責任。隨著旅遊產業的發展及全民旅遊熱潮的興起，旅遊項目的安全保障責任將會越來越重，相應地對旅遊項目安全營運的要求也會越來越高。一旦出現任何安全保障問題，對於旅遊項目的營運將造成諸多不利影響。

針對上述兩方面問題，旅遊項目投資者和營運者可以嘗試從以下幾個方面，對旅遊合約可能帶來的營運風險進行防控與管理：

第一，提升營運水準。優質的旅遊服務是解決旅遊項目與消費者之間矛盾的根本辦法。儘管旅遊服務質量的提升可能需要產業項目的投入增加，但從長遠利益來看，優質旅遊服務所帶來的品牌效應及長期盈利能力，將為旅遊項目帶來更多的利潤和價值。

第二，加強安全保障能力。安全保障義務不僅是旅遊項目的合約義務，還是必須要承擔的法律義務。因此，旅遊項目要注重自身安全保障能力，比如經營場所使用的建築和與服務相關的設施、設備需要達到相應的安全標準；對外部不安全因素的防範和制止；對不安全因素的提示、說明、勸告義務等。

第三，合理設置旅遊合約。在很多時候，為避免承擔合約責任，旅遊項目營運者會選擇拒絕與消費者簽訂相應的旅遊服務合約，或者僅提供簡單的格式性合約，但這其實無法避開法律對旅遊項目的規範和制約。實際上，透過合理設置旅遊合約內容，一方面能讓消費者了解服務的範圍及內容，從而造成事先提醒和防範的作用，另一方面則也可以透過相關條款的設置，履行自己的提示義務，從而在將來產生糾紛時，為自身爭取有利的辯護地位。

第四，完善危機處理機制。無論事前防範機制如何嚴謹，意外總會發生，而考驗旅遊項目的一項重要指標即為應對危機的能力。在很多情況下，某些突發事件既是挑戰，也可能是機遇。相對完善而又不失靈活的危機處理機制，

帶來的不僅是對事件的妥善處置，對旅遊項目造成止損的基本作用，甚至可能為品牌造成意想不到的正面作用。

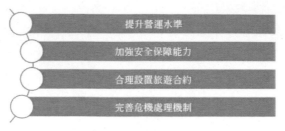

提升營運水準

加強安全保障能力

合理設置旅遊合約

完善危機處理機制

旅遊合約風險防範建議

第三編 旅遊產業投融資

第七章 旅遊產業投融資概覽

近年來，中國旅遊產業市場快速增長，產業格局日趨完善，市場規模、品質大幅提升，煥發蓬勃生機。而旅遊產業的高速發展，將更依賴資金的不間斷供應和永續發展。理順旅遊產業投融資的相關問題，將為旅遊產業的現代化、集約化、品質化、國際化發展在資本運作方面提供有力支持。

今天，旅遊業已經成為中國發展經濟、增加就業和滿足人民生活需要的重要支點，成為提高人民生活水準的重要產業。旅遊產業的快速發展離不開產業融資的強力支持。科學、可持續的投融資模式是旅遊產業發展的源泉，使旅遊產業在穩增長、調結構、惠民生等方面產生更大作用。從目前中國旅遊市場的實踐和國際旅遊市場的通常做法來看，旅遊產業主要的投融資手段分為兩大類別：一類為股權融資，一類為債權融資。在股權融資中，較為常見的是專案風險投資、股權併購、旅遊產業基金等；而較為常見的債權融資包括銀行貸款（或委託貸款）、信託融資，以及公司發行融資債券等。除了上述較為傳統的投融資手段，PPP 模式、REITs 模式都是當前熱門的融資模式。下文將依次對幾種較為常見的旅遊產業投融資手段進行介紹。

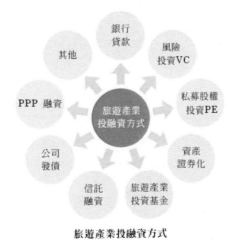

旅遊產業投融資方式

一、銀行貸款

銀行貸款，是指銀行根據被投資者的申請，根據一定的國家政策，以一定的利率將資金貸放給被投資者，雙方就本次借貸約定還款期。就旅遊產業來說，借貸給旅遊公司進行旅遊產品的創新或再開發，常常被認定為商業銀行的重大投資行為，具有較大風險；反過來講，能夠申請大額貸款的企業常是擁有信譽的大型企業，對商業銀行來說是共贏的資本交易。

二、風險投資

與傳統產業不同，旅遊產業的獨特規律使相關投資問題也有別於其他領域的投資。旅遊產業投資應當嚴格遵循旅遊產業的特有規律，並應嚴格按照投資項目的基本特徵、發展潛力和商業價值等因素進行綜合考量。

根據全美風險投資協會官方網站的定義，風險投資（Venture Capital）是由投資公司或自由風險投資人將資本投入新興、發展快速、有較高市場競爭潛力的商業項目。僅從投資行為的角度來講，風險投資的對象常是剛起步的新興產業，或是擁有較大市場潛力的新興項目。風險投資經常開始於創業發展的初期，是考驗風險投資人商業策略的一種投資方式。風險投資具有以下幾個特點：第一，風險投資常常同時擁有高收益性和高風險性，經常以組合投資的形式出現；第二，風險投資是一種投資期間較長且流動性較小的權益資本投資；第三，風險投資是一種集金融業、科技業、資金和企業管理於一體的系統性金融工程；第四，若被投資產業產生較高利潤，投資方通常會選擇在該產業內進行循環性投資。

風險投資有普遍的運作模式，一般由三方組成資金循環體系，即供給者（即投資者）、風險資金的運作者（即風險投資公司）與風險資金的最終使用者（即被投資者、風險企業或項目）。旅遊產業引入風險投資，有利於拉動旅遊產業效能，幫助國民經濟發展；有利於整合旅遊鏈，使其形成能夠產生綜合收益的多元化產業；利於以風險投資「趨利性」的特點來引導旅遊產業，形成競爭發展的良性循環。

三、資產證券化

與風險投資類似，資產證券化（Asset Backed Securities）這一概念也起源於美國，最早被用於解決房屋貸款問題。以抵押貸款的本息還款現金流量，作為支撐的資產抵押債券的發行，成功活絡大批信貸資產，緩解銀行儲蓄業務的壓力。

資產證券化的定義至少包括三個方面的內容：

（1）證券化，資產證券化是一個透過能夠產生預期穩定現金流量的非流動資產，發行證券的直接融資過程；

（2）資產抵押債券，即發行的證券是依據基礎資產的實際情況支持，進入二級市場流通的；

（3）基礎資產，例如以主題公園的門票作為可預期收益，在未來一定時間內產生的門票收益是可以預估的，這部分資產可作為證券化的基礎資產。

資產證券化進行融資交易時會涉及發起人、仲介機構、服務人與託管人、信用評定機構、投資者等一系列交易主體。良好的旅遊項目非常適合以資產證券化模式進行融資。旅遊投資的週期較一般產品項目投資長，資金收益慢，但這種現象一般會隨被投資項目的擴大而逐漸好轉；而且，被投資旅遊項目日臻成熟以後，項目收益通常較為固定。

四、旅遊產業基金

產業投資基金，是一種對未上市企業進行股權投資和提供經營管理服務的利益共享、風險共擔的集合投資制度。在中國，大部分的產業投資基金都有政府參與的影子，產業投資基金的資金來源可能是政府直接財政投入，也可能來源於當地國有企業。

產業投資基金從設立到終結，大概會經歷募集、投資、管理、退出等幾個階段，整個過程可能需要數年不等。從產業基金的組織形式上講，產業投資基金與普通的基金一樣，一般可以採用公司制、合夥制、契約制等組織形式。產業投資基金根據不同的組織形式，分別制定投資基金公司章程、有限

合夥協議及合約等，確定產業投資基金設立的各項內容，包括政策目標、基金規模、存續期間限、出資方案、投資領域、決策機制、基金管理機構、風險防範、投資退出、管理費用，以及收益分配等。從產業基金的監管體系上看，中國規定產業投資基金應以私募為主。政府出資產業投資基金包括股權投資基金和創業投資基金，排除證券投資基金。因此，產業投資基金的設立和運行需要遵守《私募投資基金監督管理暫行辦法》、《創業投資企業管理暫行辦法》等規定，同時，如果是政府出資的產業投資基金，還要遵守《政府投資基金暫行管理辦法》、《政府出資產業投資基金管理暫行辦法》等規定。

五、PE 私募股權基金

PE 私募股權投資有廣義和狹義之分。廣義的 PE 涵蓋企業首次公開發行募股（IPO）之前各個階段的權益投資，包括對企業種子期、初創期、發展期、擴展期、成熟期和 Pre-IPO 等各個時期的投資，並可根據不同的階段區分為風險投資／創業投資（Venture Capital）、發展資本（Development Capital）、併購基金（Buyout/Buyin Fund）、夾層資本（Mezzanine Capital）、周轉融資（Turnaround Financing），Pre-IPO 資本（如 Bridge Finance）等。狹義的 PE 主要是指對具有一定規模的、較為成熟的企業進行私募股權投資，主要處在中後期的階段。

隨著消費升級的發展，旅遊產業投資成為近年產業企業和資本機構重點關注的領域。目前，私募股權的投資主要方向為旅遊網站或旅遊手機用戶端產品等。此外，旅遊景區等的開發建設領域也有私募股權的身影。投資人把資本投入市場前景良好的景區項目，為投資人提供長期期權投資和增資服務，培育企業快速增長。數年後透過上市、兼併或者其他方式，獲得投資報酬。越來越多的私募投資者對更完整的旅遊產業鏈表示興趣，不僅參與輕量線上旅遊產品的投資，同時也逐漸參與傳統旅遊產業開發、營運的投資過程，比如與政府資金合作設立旅遊產業投資基金，對具體的線下旅遊項目進行投資等。

我們將在以下章節另行結合 VC 風險投資，專門就 PE 私募股權基金進行更為詳細的介紹。

六、信託融資

信託不同其他金融業務的金融工具，最貼切的解釋，就是「受人之託，代人理財」。信託是以委託人的財產為核心、以信任為基礎、以委託他人管理處分為方式的財產制度。此外，信託制度還具有社會投資職能——信託融資。信託公司以其自有資金或社會投資，利用信託的相關手段和制度產生資金收益，這些資金收益在滿足投資者回饋需要後，被再次利用到新一輪的投資，形成一個最基本的信託投資循環。這種投資模式被應用於旅遊產業中，就形成旅遊信託產品。旅遊信託產品特指旅遊企業投資者設計的低風險、穩定回收的金融理財產品。目前市場上存在較多的是貸款類信託產品、政府和信託公司合作的信託產品、權益類信託產品等。

七、公司發債融資

發債的本質是在相關主體之間形成一種債權債務關係。債券的本質是債的證明書，具有法律效力。隨著旅遊產業的快速發展，旅遊產業對資金的需求越來越大，對於渴望資金的旅遊行業相關企業來說，發債是一種可供選擇的融資管道。事實上，債券融資就是企業融資的一種重要方式，企業為了籌措資金而發行債券，持券人按期取得固定利息，到期收回本金，企業負有到期還本付息的義務。

具體來看，旅遊產業融資債券在實踐中存在多種可能方式，企業可根據項目的具體情況，綜合考慮採取哪種債券融資模式。旅遊產業企業債，是指具有法人資格的相關企業依照法定程序發行，約定期限內還本付息的有價證券，企業債券的發行由國家發改委審核。旅遊產業公司債，是指相關公司依照法定程序發行、約定在一定期限還本付息的有價證券。公司債券可以公開發行，也可以非公開發行。公開發行公司債券，應當符合《證券法》、《公司法》的相關規定，並經證監會核準。旅遊產業中期票據，是指企業依照中國人民銀行頒發的《銀行間債券市場非金融企業債務融資工具管理辦法》及

中國銀行間市場交易商協會的相關自律規則和指引、由具有法人資格的非金融企業在銀行間債券市場按照計劃分期發行的、約定在期限還本付息的有價證券，其所募集資金主要為滿足企業長期資金需求。旅遊產業也可以境外發債，但從當前實踐來看，中國企業境外發債的主體主要以金融業企業為主。在非金融企業中，城市建設投資公司和房地產企業境外發債的情況比較多，旅遊產業境外發債融資用於中國旅遊項目資源開發的實例目前還不是很多。

八、PPP 融資

PPP（Public-Private Partnership）是近幾年非常火熱的外來概念。這種 PPP 融資模式的主要內涵是指由公共（Public）利益（通常由政府代表）與私人（Private）利益（通常由企業代表）在特定行業中的一種合作（Partnership）關係。旅遊項目的開發與營運是應用 PPP 融資模式的一片熱土。旅遊產業和 PPP 模式能夠結合是諸多的因素促成的綜合結果。旅遊產業項目兼具公共屬性和商業屬性，且其融資需求大。這些因素決定 PPP 模式是一種值得考慮的有效方式。旅遊產業項目開發可能涉及自然資源開發、景區基礎設施建設、公共配套設施建設等環節，這些環節往往需要大量的資金投入，但整體收益和資金回報卻相對較低，PPP 模式相對其他融資模式對這種週期長、大規模的投資項目有更好的適應性和匹配性。就以上簡要介紹的旅遊產業投融資模式，我們將在後續章節結合旅遊產業的實際情況進行詳細介紹。

第八章 PE/VC 與旅遊產業投資基金

旅遊產業項目的開發、營運等需要大量的資金投入。與其他產業一樣，PE/VC 與產業基金也在旅遊產業的項目融資中扮演重要的角色，但這些融資方式運用到旅遊產業這個具體的產業類型中，也會有其自身的特點，例如 PE/VC 對旅遊產業投資可能存在的偏好，旅遊產業投資基金的運作、投資特點等。這些都值得旅遊產業項目的從業者瞭解和關注，並且在項目實踐中進行把握。本章就將對以上相關問題進行介紹。

第一節 PE/VC 與旅遊產業

一、PE/VC 的基本概念

PE 是 Private Equity 的縮寫，即私募股權投資基金。VC 是 Venture Capital 的縮寫，即風險投資／創業投資基金。

基金和股票、債券一樣，都屬於一種直接投資的方式。什麼是基金？可以用一個簡單的舉例來說明。假如您有一筆閒錢，想要投資債券、股票等證券，但是平時工作繁忙、無力親自打點進行投資，另一方面您又缺乏專業知識，害怕因為自身專業知識的不足而在證券市場上遭受挫折，那麼您可能會考慮找幾個和您有共同想法的人，把資金交給一個投資高手，讓他來操作大家的資金進行投資活動，投資高手將投資所獲得的收益交付給您們，並從交付給他進行投資的資金中抽出一定比例，作為自己的勞務費報酬。基金正是如此，基金管理公司就是這裡說的投資高手，只不過真正的基金管理公司所管理的資金規模可能是這裡的百倍千倍乃至更多。

根據「投資高手」——基金管理公司投資的方向和對象的不同，可以將基金分為股票型基金、債券型基金、混合型基金、貨幣市場基金等不同種類的基金。股票型基金是指將絕大部分資金投入股票市的基金，債券型基金是指將絕大部分資金投在債券市場上的基金，混合型基金是根據情況將部分資金投在股票，而另一部分資金投在債券上的基金，或者投資在其他品種上，貨幣市場基金是指全部資金只投資在貨幣市場上的各類短期證券基金。

PE 私募股權投資基金，是指透過私募／非公開的方式，對非上市企業進行權益性的投資，並以策略投資者的角色積極參與被投資企業的經營管理，最後透過被投資企業上市、併購或管理層回購等方式，PE 投資機構出售持有的股權而獲利退出的基金形式。VC 風險投資／創業投資基金是一種高風險、高收益的投資，主要目標為蘊含高風險的新技術和新產品，透過資本的投入使得這種技術、產品在研發、生產的早期階段能獲得較多的資金，加速技術的成果化、商業化及產業化，從而從投資中獲得較高的收益。

如前文所述，PE 私募股權投資有廣義和狹義之分。廣義的 PE 涵蓋企業首次公開發行募股（IPO）前的各階段權益投資。狹義的 PE 主要是指對已經具有一定規模的、較為成熟的企業所進行的私募股權投資，主要處在中後期的階段。在中國，我們常說的 PE 主要指的就是這種狹義上的 PE，而 VC 特指對初創企業進行的 PE 投資。

除了在投資的階段上有所不同，PE 與 VC 在投資規模、投資理念和投資特點等方面也有差異。在投資規模上，VC 通常要比 PE 投資規模小。在投資理念上，VC 通常主要只進行財務投資，即為創業初期的企業注入資金，但是並不過多干預企業的發展方向和決策，主要目的是為了獲得財務上的收益；相反的，PE 往往進行的是策略投資，不僅為企業注入資金，佔有企業股權，還參與企業的經營管理，影響企業發展策略、產業的整合等，具有更大的雄心。此外，VC 通常採用直接投資的方式，而 PE 則很多會採用財務槓桿，運用融資管道進行投資。

二、PE/VC 的法律規定

在 2013 年之前，中國對 PE/VC 的監管是多頭監管，多部門監管。2013年，中央機構編制委員會辦公室（即中央編辦）發布《關於私募股權基金管理職責分工的通知》，明確 PE/VC 歸證監會監管，即證監會負責制定私募股權基金的政策、標準與規範，對設立私募股權基金實行事後備案管理，負責統計和風險監測，組織開展監督檢查，依法查處違法違紀行為，並承擔保護投資者權益的工作。

PE/VC 的法律相當紛繁複雜。綜合類法律包括《私募投資基金監督管理暫行辦法》、證監會《私募投資基金監督管理暫行辦法》等；私募投資基金管理人登記和基金備案的相關辦法、解答等；私募投資基金募集的相關規定、答覆、通知等；私募投資基金運作的相關規定（如內部控制、訊息披露、開戶和結算、基金估值）等；創業投資基金的規定等；基金從業人員管理、基金業務外包等的通知和規定等。

需要提示的是，PE/VC 投資機構往往需要即時關注證監會或中國基金業協會等發布的各類通知、答覆、解答等。雖然這些通知和答覆並非正式法律，但事實上，其已成為 PE/VC 投資機構最為依賴和關心的實際操作依據。

三、旅遊產業中的 PE/VC

近些年來，隨著消費升級的發展，文化旅遊產業投資也成為企業和資本機構重點關注的領域。

據統計，2017 年第一季度，有超過 18 家線上旅遊企業獲得 30 餘家 PE/VC 機構的投資，參投的機構包括經緯中國、險峰長青、復星集團、騰訊、紅杉中國等知名機構。不過，據瞭解，目前，PE/VC 的主要投資方向為旅遊網站或旅遊 APP 產品等，比如攜程、途牛等知名的 B2C 線上旅遊服務網站、「航班管家」等旅遊產品。

私募股權投資也有參與到旅遊景區等旅遊產業的開發建設中。投資人把資本投入到市場前景良好的景區項目，為投資人提供長期期權投資和增資服務，培育企業快速增長，數年後透過上市、兼併或者其他方式，獲得投資報酬。但是，目前 PE/VC 的投資更側重上文所說的旅遊業的線上輕量市場，而比較少進入傳統的重量市場，如景區的開發、營運等。主要原因可能是因為景區的開發和營運等資源主要掌握在地方市場手中，還未形成資源的交易平台；另外，景區的經營往往也由地方具有官方背景的企業來負責，或者由當地政府參與的投資基金掌握，對完全由市場化資本構成的 PE/VC 投資比較慎重。不過，越來越多的 PE/VC 投資者開始對完整的旅遊產業鏈表示興趣，不僅參與到輕量線上旅遊產品的投資，同時也逐漸參與到傳統旅遊產業開發、營運的投資過程中，比如與政府資金合作設立旅遊產業投資基金對具體的旅遊項目進行投資等。

第二節 旅遊產業投資基金

一、產業投資基金的基本情況

（一）產業投資基金的概念

產業投資基金是一種對特定產業中未上市企業進行股權投資的基金。產業投資基金的投資以股權投資為主，即購買未上市企業的股權，成為這些企業的股東，但同時產業投資基金也要為這些企業提供經營管理服務，提升這些企業的業績，以確保能夠獲得投資收益。因此，我們可以給產業投資基金下一個更加精確的定義。產業投資基金，是一種對未上市企業進行股權投資，並提供經營管理服務的利益共享、風險共擔的集合投資制度。

以旅遊行業為例，目前市面上有各種名目的基金，例如甘肅旅遊產業投資基金、浙江旅遊產業投資基金等為代表的多數旅遊產業基金，江蘇省旅遊產業發展基金為代表的少數旅遊產業基金，前者主要以股權投資為主，後者則不一定採用股權投資的方式。基金投資採用債權投資方式，實際上是一種優惠性的貸款政策。這裡我們所說的產業投資基金主要是以股權投資為主的基金模式。

此外，中國的產業投資基金有一個明顯特點，即中國目前大部分的產業投資基金背後都有政府的影子，產業投資基金的資金來源可能是政府直接財政投入，也可能是來源於當地國有企業。事實上，中國國務院最早 2014 年就曾提出要推廣使用政府與社會資本合作模式。從這之後，產業投資基金便成為各級政府融資的重要方式之一，「中央財政出資引導設立中國政府和社會資本合作融資支持基金……與具有投資管理經驗的金融機構共同發起設立基金，並透過引入結構化設計，吸引更多社會資本參與」。政府出資產業投資基金的出現改變了以往財政資金直接注資、貸款貼息、擔保補貼等方式，由於國家政策支持、政府參與等因素，產業投資基金對投資者具有很強的吸引力，政府可以以小資金撬動大項目，籌措發展資金促進地方相關產業的發展。

（二）產業投資基金的運作階段

任何事物的發展都有從始到終的過程，產業投資基金也不例外，產業投資基金從設立到終結大概會經歷募集、投資、管理、退出等幾個階段，整個過程可能需要數年不等。因此，產業投資基金和其他投資行為一樣，是需要耐心的長期過程。

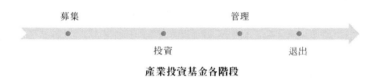

產業投資基金各階段

1．募集

產業投資基金應以私募為主。所謂「私募」，是相對於「公募」而言的一種資金募集方式，顧名思義，即私底下進行募集，不對社會公眾進行公開募集，只對特定的金融機構、政府引導基金、地方大型企業等特定機構投資者募集資金。這樣的考慮可能是因為產業投資基金所募集的資金往往體量較大，而公眾投資者往往並不具相應的資金實力；即便有此實力，一旦涉及對公眾進行募集，勢必將不可避免地按照《證券法》的有關規定進行披露，而披露成本的上升對於各方來說都是不經濟的。

2．投資

不同的產業投資基金有其不同的投資偏好。例如，某些產業投資基金以投資旅遊產業中的企業、基礎設施建設等作為投資對象。例如，浙江省古村落保護利用基金主要的資金流向為保護和提升古村落，尤其是古村落保護性的旅遊開發。再比如，洛陽文化旅遊產業發展基金則以推動洛陽旅遊產業整合為切入點，主要資金用於洛陽市 3A 級以上景區的併購和提升改造。另外，某些產業投資基金是以投資體育產業為主，比如由中國體育報業總社聯合北京鼎新聯合投資管理有限公司設立的中體鼎新體育產業投資基金，其主要資金投向體育用品製造、體育場館營運、健身服務等體育產業相關企業。各類

產業投資基金在評估相關企業的潛在價值後，以大額資本投入助推企業發展，之後在合適時機透過各類方式退出以實現資本增值收益。

3‧管理

產業投資基金的管理主要是指金融機構、政府引導基金、相關企業等組建產業投資基金後，對產業投資基金的把控和管理。事實上，產業投資基金一般由具有專業投資知識與經驗的專業金融組織進行管理，比如說基金管理公司，由專業的基金管理公司負責基金的具體運作和日常管理，對外進行投資，謀求基金資產不斷增值，且實現基金持有人利益的最大化。

4‧退出

普通個人如果買了某家公司的股票，當該股票行情較好，價格上漲時便有可能會考慮將股票賣出，在退出所投資公司的同時賺取股票買入賣出的差價，實現既定的投資目標。產業投資基金亦是如此，產業投資基金不可能永遠投資於某幾個企業，一旦實現既定的投資目標，就當及時退出，將資金投入下一輪的投資活動中，獲取更大收益。

產業投資基金和個人買股票有相似處，都屬於股權投資的方式。產業投資基金的退出方式主要有三種：一是公開上市，被投資企業透過主板、中小板、創業板市場上市，然後，產業投資基金透過二級市場轉讓所持有的股份退出；二是透過股份轉讓（包括產權交易市場和股權交易中心），透過賣出所投資的股份形式退出；三是當企業不能上市或也無法轉讓股份時，可以透過股權回購機制等方式退出。

（三）產業投資基金的組織形式

如前文所述，產業投資基金和普通的基金一樣，一般可以採用公司制、合夥制、契約制等組織形式。產業投資基金根據不同的組織形式，分別制定投資基金公司章程、有限合夥協議和合約等，確立產業投資基金設立的政策目標、基金規模、存續期間限、出資方案、投資領域、決策機制、基金管理機構、風險防範、投資退出、管理費用和收益分配等各項內容。

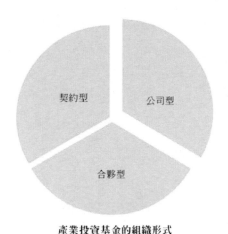

產業投資基金的組織形式

1·公司型產業投資基金

公司型產業投資基金通常是有限責任公司的形式，投資者成為公司股東，因為公司型基金很大部分的決策權在董事會，而董事會成員又由作為股東的投資人確定，因此投資人的知情權和參與權較大。但是，公司型基金存在雙重徵稅、重大事項決策效率不高等缺點。公司型基金內部設立投資管理團隊進行自我管理或者委託基金管理人，如基金管理公司進行基金資產的投資經營管理。

2·有限合夥型產業投資基金

有限合夥型產業投資基金，通常由包括政府在內的投資者和基金管理人組成有限合夥型的基金組織。政府等通常作為有限合夥人，雖然不能參與該基金組織的經營管理，但通常可根據具體的合夥協議約定，享有諮詢權、監督權，對重大問題如提供擔保、處分合夥財產有權參與和決定；基金管理人等承擔很少的象徵性出資義務，作為普通合夥人負責基金的日常經營管理投資，基金管理人通常收取 2% 左右的管理費和 20% 左右的利潤分成。

3·契約型產業投資基金

契約型產業投資基金，一般由受託人（如基金管理公司、基金保管機構）和作為受益人的投資方簽訂信託投資契約。基金管理公司以受託人的身分行

使基金的經營管理權。目前，中國契約型的產業投資基金主要透過信託公司來募集設立，結合資金信託計劃成立。但是，契約型基金只是一種由合約約定的資金集合，不具有法人資格和其他實體形式。因此，在投資未上市企業的股權時，無法以股東身分進行工商登記，一般只能以基金管理人的名義認購開發公司股份。

（四）產業投資基金的監管體系

產業投資基金應以私募為主。政府出資產業投資基金包括股權投資基金和創業投資基金（排除了證券投資基金）。因此，產業投資基金的設立和運行需要遵守《私募投資基金監督管理暫行辦法》、《創業投資企業管理暫行辦法》等規定；同時，如果是政府出資的產業投資基金，還要遵守《政府投資基金暫行管理辦法》、《政府出資產業投資基金管理暫行辦法》等規定，可能會面臨更加複雜的多重／多頭監管的問題。

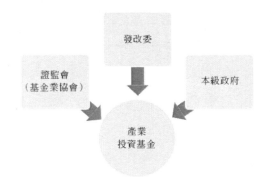

產業投資基金監管體系

1‧證監會（基金業協會）登記、備案

私募基金的管理人應當向基金業協會履行私募投資基金管理人登記手續，所管理的私募基金應當在基金募集完畢後 20 個工作日內，在基金業協會指定的「資產管理業務綜合報送平台」履行基金備案手續。

2 · 發改委備案

如果產業投資基金是創業投資基金的形式，且註冊為創業投資企業的，還受制於中國《創業投資企業管理暫行辦法》的規定。根據該規定，中國對創業投資企業實行備案管理，分中國國務院管理部門（國家發改委）和省級（含副省級都市）管理部門（通常也為地方發改委）兩級。這種備案管理實際上是自願性的，接受監管的創業投資企業可以享受政策扶持，比如稅收優惠、國家和地方政府設立的創業投資引導基金的扶持等等。如果不進行備案接受相關監管，則無法享受到這些優惠政策。另外，如果該創業投資基金是外商投資企業的，則需要適用《外商投資創業投資企業管理規定》的特殊規定。

此外，政府出資的產業投資基金還有以下的特殊監管：

①政府出資產業投資基金中的「政府出資」，政府出資的資金來源包括財政預算內投資、中央和地方各類專項建設基金及其他財政性資金。一般國有企業的出資不能等同政府出資，國有企業的出資也沒有辦法納入政府出資產業投資基金的範疇。是不是政府出資產業投資基金，關鍵在於看資金最終來源是國有企業的自有資金，還是財政投入資金，例如北京旅遊發展基金，是已經完成註冊登記的北京市政府出資產業投資基金，其出資人之一的北京市工程諮詢公司是北京市發改委下屬的國有獨資公司，根據公開資料顯示，北京市旅遊委委託北京市工程諮詢公司代為出資。

3 · 本級政府批准

根據中國《政府投資基金暫行管理辦法》（財預〔2015〕210 號）（210文）的規定，政府出資設立投資基金，應當由財政部門或財政部門會同有關行業主管部門報本級政府批准。

4 · 發改委登記

要求除政府外的其他基金投資者為具備一定風險識別和承受能力的合格機構投資者，但是並沒有規定「合格機構投資者」的具體內涵，或者明確其是否是「私募基金的合格投資者」。對政府出資產業投資基金管理人和託管

機構（規定託管機構應為中國境內設立的商業銀行等）有具體規定。不過，該規定的核心內容是，發改委將建立中國政府出資產業投資基金信用訊息登記系統，以及各區域政府出資產業投資基金信用訊息登記子系統，並要求中央各部門及直屬機構出資設立的產業投資基金在募集完畢後的 20 個工作日內，應在全中國系統登記，地方設立的產業投資基金在募集完畢後 20 個工作日內，在本區域子系統登記。各級發改部門將在政府出資產業投資基金材料完備後 5 個工作日內登記，並在登記後 30 個工作日內對產業政策符合性進行審查）；對於未透過產業政策符合性審查的政府出資產業投資基金，將出具整改建議書，並抄送相關政府或部門。登記並透過產業政策符合性審查的各級地方政府出資產業投資基金，可以按規定取得中央出資產業投資基金母基金支持。該文還規定政府出資產業投資基金對單個企業的投資額不得超過基金資產總值的 20% 等。對於政府出資產業投資基金來說，似乎同時面臨本級政府、證監會（基金業協會）、發改委等部門的監管。當然，上述梳理僅是根據對相關規範的初步理解作出，作為問題提出供讀者探討。但不可否認的是，隨著政府出資產業投資基金的興起，與此相關的諮詢領域、法律服務領域等的服務需求也會越來越大。

二、一種具體的產業投資基金——旅遊產業投資基金

（一）可行性及優勢

旅遊產業投資基金是產業投資基金的重要分支，投資方向主要在旅遊業。該基金主要是透過市場化的融資平台引導社會資金流向，籌措發展資金，促進旅遊基礎設施和旅遊景區的開發建設，助動旅遊產業結構升級，以及挖掘和培育優質旅遊上市資源等等。

旅遊產業投資基金的推廣目前已具備政策、法律和資本等環境基礎。從政策層面來看，由政府引導，推動設立旅遊產業基金，而且，目前各地相繼發表各省市關於旅遊產業投資基金的相關政策文件；從法律層面來看，目前初步具備產業投資基金發展的法治監管環境，尤其是涉及政府出資的產業投資基金，近些年來相繼發表相關規定；此外，最為重要的是，隨著中國經濟發展，民眾的消費需求提升，對於優質旅遊產品的需求也水漲船高。哪裡有

需求，哪裡就有資本。旅遊產業就像一座富礦一樣，形成對資本前所未有的強大吸引力。

據統計，目前至少有 20 多個省份設立省級旅遊產業投資基金。旅遊產業投資基金的發展進入了快車道。例如，四川省由省財政出資 3 億元，引入其他投資者資金 9 億元，設立四川旅遊產業創新發展投資基金。該基金重點為「大峨眉」、「大九寨」、「大成都」等多個國際級渡假區，以及其他核心景區的優質旅遊資源和創新型投資機會。該基金目前已與成都文旅集團、青城山、劍門關、閬中古城等省內核心景區進行對接。再如湖南省由省直部門整合現有專項資金出資，吸納社會資本出資設立湖南文化旅遊產業投資基金；北京市旅遊委吸納社會資本設立北京旅遊發展基金；寧夏財政廳出資專項資金吸納社會資本，設立寧夏文化旅遊產業種子基金，為推動寧夏文化旅遊產業發展做出積極貢獻。

與銀行貸款相比，引入產業投資基金的門檻較低，效率較高。因為銀行貸款每年有相對限定的額度，並且對貸款人會做一定的篩選，門檻較高，中小企業很難獲得銀行貸款；而產業投資基金相對銀行貸款而言，對企業的限制較少。由於缺少資金投入，旅遊目的地的住宿餐飲無法擴大規模，接待能力跟不上遊客需求，導致旅遊旺季一房難求、嚴重供應不足等問題。其次，產業投資基金的股權投資不會作為被投資公司的負債，避免融資過於集中於銀行貸款，導致過高的資產負債率，對被投資公司再融資能力產生不利影響。最後，產業投資基金通常由具有專業能力和資源的基金管理公司管理。為了保證基金投資的公司能夠帶來預期的收益回報，基金管理公司一般會引入專業的旅遊管理專家到被投資公司，直接參與公司的經營管理，幫助公司做大做強。例如，後文將提及中信產業基金在投資白石山景區後，邀請專業人員加盟，負責白石山景區的行銷工作。

（二）投資模式

從目前實踐來看，旅遊產業投資基金通常可以採取母子基金投資、直接股權投資、重組併購等投資方式。

1・母子基金投資

在母子基金投資模式下，比較普遍的是省級政府與金融機構合作，設立產業基金母基金（俗稱引導基金）。母基金再與地方政府、金融機構等成立項目子基金，負責對地方具體旅遊項目的投資，母基金在項目子基金中一般做優先級有限合夥人，地方政府做劣後級有限合夥人。母基金可投資於多個項目子基金。由於省政府、地方政府的信用程度較高，往往吸引銀行等金融機構的參與。

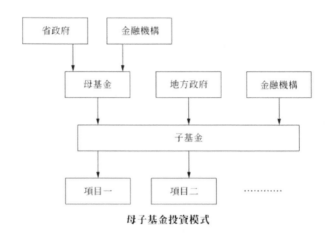

母子基金投資模式

2・直接股權投資

在直接股權投資模式下，比較普遍的是地方國企和金融機構共同出資成立基金管理人，作為普通合夥人的基金管理人和作為有限合夥人的地方國企再共同設立旅遊產業投資基金，對項目進行股權投資。

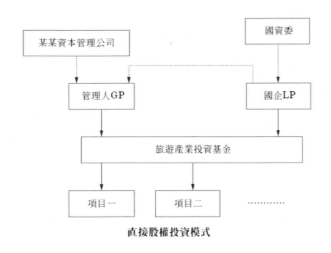

直接股權投資模式

3．重組併購投資

　　旅遊產業投資基金進行重組併購投資，是指旅遊產業投資基金對旅遊景區的企業進行升級、改造、提升，包括旅遊專項資產併購整合，如纜車、觀光車、旅遊客運、連鎖飯店等，參與旅遊上市公司定增與併購等。

　　以上三種只能說是較常見的旅遊產業投資基金投資模式。隨著旅遊產業投資基金發展的日臻成熟，將會出現更多更靈活的投資模式。

　　至於旅遊產業投資基金究竟如何開展投資工作，如何選定投資項目開始投資程序等，主要需要依賴當地省市政府發表的相關辦法、旅遊投資基金自身可能存在的合夥人協議或公司章程等等的規定進行落實。比如《甘肅旅遊產業投資基金管理暫行辦法》有規定基金的組織架構、基金的營運管理、基金的終止與退出等具體問題。該暫行辦法要求基金管理公司根據相關規定，在充分調研論證的基礎上提出項目建議，主發起人審查論證後，向基金管理委員會報備，最後提交基金投資決策委員會審定；資金投入後，基金管理公司還要對被投資企業或項目在策略定位、發展規劃擬定、市場拓展、融資安排、併購重組等方面，提供增值服務和投資後管理等。事實上，旅遊產業投資基金選中的投資項目通常是符合當地旅遊產業發展規劃、符合當地政策要求，並且具有發展潛力和投資價值的旅遊項目資源。當地政府不僅希望透過投資該類旅遊項目獲得直接收益，同時，旅遊項目資源的開發也能帶動當地

的就業、其他基礎設施的完善，促進當地經濟發展，給地方政府帶來稅收收入。

（三）中國旅遊產業投資基金的經驗與教訓

1‧有益的經驗：堅持市場化的運作方式和專業化團隊管理

以目前實踐中比較常見的合夥型旅遊產業投資基金為例。在政府出資產業投資基金中，政府出資占重要部分，然而政府並不作為管理人直接參與基金的日常管理，通常交給出資極少的基金管理公司來負責。然而，此類政府出資的旅遊產業投資基金可能會面臨一個矛盾，即如何處理好政府與市場這二者之間的關係。對於這一點，北京旅遊產業基金建立相互協調的機制：一方面，保有相對的靈活度，即北京旅遊產業基金由專業管理團隊負責管理，並且在內部建立起專門的投資制度，由投資決策委員會研究、表決對是否投資；另一方面，對於一些重要的方向性問題，北京市旅遊委員會保有「一票否決」的權力，從而對旅遊產業基金的重大問題實施有效管理。例如，北京市旅遊委員會要求該基金在投資時遵守投資限制政策，即基金投資於北京地區企業的資金不得少於 80%，另外投資於旅遊相關領域企業的資金也不得少於 80%，對違反規定的既有投資政策問題，北京市旅遊委員會可以「一票否決」。與此類似，浙江省旅遊產業投資基金也堅持上述原則，在旅遊項目入庫時會重點考察項目所具有的示範意義、是否符合相關政策的方向等因素，並且對項目的投資比例作出宏觀層面的規定；在具體運作上，則由專業化的管理團隊進行實際營運管理，從而較好地理順了政府引導與市場配置之間的關係。

此外，旅遊產業投資基金發展的關鍵之一是選擇優秀的管理團隊。優秀的基金管理團隊不僅要熟悉風險把控，更要熟悉行業的背景。根據中信產業基金的相關人士介紹，中信產業基金在 2013 年投資了河北白石山景區，在白石山擁有一定比例的股權。雖然該景區在十幾年前就已營運，但始終未得到市場關注。中信產業基金在投資白石山之後，為景區引入市場化的管理團隊。在景區行銷方面，中信產業基金引入曾經在浙江宋城演藝工作過的專業人員加盟，專門負責整個景區的市場行銷工作。經過前期的充分準備和行銷，

2014 年 9 月以主打驚險刺激的白石山景區玻璃棧道在網路躥紅，立即吸引大家的眼球，景區日接待遊客量很快達到高峰。遊客被玻璃棧道吸引前來後，更被白石山景區秀美的景色所感染。景區得到遊客極佳的體驗回饋，形成品牌的擴散效應。市場化的表現形式和結果就是「由專業的人做專業的事」。旅遊產業投資基金要想充分發揮市場作用，推動當地旅遊產業的發展，就必須有熟悉旅遊行業的專業化的管理人才，用人才推動行業發展。

2．要注意的風險和教訓

在投資過程中，旅遊產業投資基金也要隨時保持清醒頭腦，在資本的大潮中保持自身定力，既要有敏銳的商業判斷能力，也要有基本的法律風險防範意識。

旅遊產業基金在投資相關地區的旅遊資源之前，必須詳細調查當地的旅遊資產體量是否能夠滿足投資行為。目前，很多參與旅遊產業投資基金的機構缺乏旅遊投資的相關經驗，經常在一定程度上盲從投資，而非基於自身的專業判斷。因為政府出資的旅遊產業投資基金通常要求一定比例投資當地，所以投資者在與地方政府等聯合設立旅遊產業投資基金時，必須對目標地域的資產體量進行排查，確定當地所存在的優質景區、飯店等標的；在瞭解優質標的的具體情況，並確保該資產體量能滿足投資行為後，再考慮旅遊產業投資基金的設立問題，否則最後極有可能「竹籃打水一場空」。例如，如果設立 10 億規模的政府出資旅遊產業投資基金，而政府要求基金規模的 50% 以上需要投資於當地，但是當地根本不存在 5 億體量的優質旅遊項目，則在此情況下，投資者一旦貿然進入，最後很可能無法保證獲得預期的收益回報。

旅遊產業基金投資相關地區的旅遊資源要有基本的法律意識，要注意相關資產的合規性。在這一方面，國有景區在土地、經營權等問題上相對規範一些；而民營景區大多由當地房地產開發商經營，需要特別注意此類景區是否符合規劃和建設要求，土地權證和規劃證照等是否齊全，經營權協議是否合規等；同時，因為景區的收入與飯店類似，有現金帳、POS 機等收支，比較容易避稅，應當特別注意稅務合規問題，防止因為偷稅漏稅等問題對投資

者造成不利影響。目前，民營景區在合規方面存在的問題較多。一旦出現公司上市等情況，歷史上的不合規問題會給投資者帶來很大的風險和障礙。

　　總之，投資者在參與旅遊產業投資基金設立，進行旅遊產業的相關投資時，應當加強自我判斷。事實上，基金管理人為了賺取管理費用，有可能會盲目撮合投資基金的設立；有明確的投資標的時，應當根據資產體量和盡職調查的結果，決定是否參與設立投資基金及投資基金的規模大小，盡力將風險降低到最低。

▌第九章 旅遊產業 ABS 和 REITs 融資模式

　　2016 年以來，國家房地產調控政策逐步緊收，銀行削減房地產建設工程的信貸額度，債券市場也放緩房地產開發項目的發債進度。旅遊地產項目等旅遊項目開發的傳統融資方式也相應受到很大的限制。資產證券化的出現，為旅遊產業開闢新的融資管道。本章主要介紹 ABS 和 REITs 的概念和特點，並透過實際操作案例，較為具體地描述 ABS 和 REITs 在旅遊產業的融資中的操作流程及其意義。

第一節 旅遊產業 ABS

一、ABS 的概念

　　資產證券化（即 Asset Backed Securitization，簡稱「ABS」）是一種融資方式，顧名思義，就是把資產「轉變」為證券，再透過售賣這些證券而獲取融資。「轉變」為證券的資產被稱為 ABS 的「基礎資產」。如果 ABS 的基礎資產不止一個，我們就可以說這些基礎資產構成一個「資產池」。

　　透過 ABS 融資，首先要確定「基礎資產」。很多旅遊資產價值高、不能隨身攜帶，也不易迅速被售賣而轉變為現金，因而缺乏流動性。但是營運這些資產可以在未來收獲持續的收益，比如公寓、飯店和遊樂場等。這些旅遊資產的售價不菲，轉讓方式複雜，物業的業主很難快速找到合適買家。但是，業主可以透過營運公寓、飯店和遊樂場等獲取持續性的房租收入、住宿費收入和門票收入。在不考慮無形資產的情況下，我們可以將旅遊資產籠統地分

為兩類：以遊樂場、飯店基礎設施、公寓大樓等為代表的固定資產，以及以固定資產營運收益為代表的未來現金流量。以前者為基礎資產的 ABS 被稱為「固定資產證券化」，以後者為基礎資產的 ABS 被稱為「未來現金流量資產證券化」。

有了基礎資產，接下來我們就要把這些基礎資產打包。打包基礎資產的過程其實就是構築一個「資產池」的過程。在旅遊產業中，「固定資產證券化」的資產打包是將若干旅遊固定資產組合為一個資產池，但這些固定資產並不需要位於同一地理區域。例如，某連鎖飯店開發公司擬發起一個 ABS，確定 ABS 的基礎資產是公司自有的飯店。但該公司擁有的飯店眾多，於是選擇其中六家經營情況良好的飯店（位於北京的兩家飯店、位於上海的一家飯店和位於深圳的三家飯店）共同作為 ABS 的基礎資產。將這六家飯店組合形成 ABS 資產池的過程，就是基礎資產的打包。「未來現金流量資產證券化」的資產打包是將若干個未來收益組合為一個資產池。例如，某海洋公園擬發起一個 ABS，其未來收益包括公園門票收入、觀光車票收入、海豚表演門票收入等。ABS 項目可以將這些不同的門票，一起打包成一個資產池。但需要注意的是，符合條件的單個基礎資產也可以用來發行資產抵押債券，因此，構築資產池並不是 ABS 的必要條件。

下一步則為資產池的「轉換」。所謂「轉換」資產池，就是將資產池的價值用一組證券的面值表現出來。通俗來講，就是發行一組面值不超過資產池價值的證券。首先，基礎資產的原始所有人，也稱原始權益人需要聘請專業的資產評估機構，估算出資產池的市場價值。之後，證券發行機構會根據估值，製作一組證券。這樣，將資產抵押債券放在金融市場上流動，就相當於把基礎資產劃分成若干個價值體量小的證券，放在市場上買賣，由此促進旅遊資產的流動性，推動旅遊資產輕量化的發展。另外，對於那些希望投資旅遊資產，卻沒有充足資金購買整個資產池的投資者，可以購買部分資產抵押債券，間接投資旅遊資產，從而降低旅遊資產投資的門檻。

證券本質上是一系列標註票面價格的紙張，這些紙張本身沒有太大價值。但是，在 ABS 中，這些證券代表一個資產池，證券的價值實際上映射出整個

資產池的價值。換句話說，證券的價值是被資產池的價值支撐起來的。因此，這些證券被稱為資產抵押債券。

二、資產抵押債券的特點

ABS（Asset Backed Securitization），即資產證券化，是一種融資方式。而資產抵押債券是透過 ABS 的方式而發行的一系列證券。我們應注意兩者的區別①。一般來說，資產抵押債券有如下特點：

資產抵押債券是一種配息證券。實際操作中，資產抵押債券的利息在發行時就被確定，通常以固定利率計算，一般在 5% ～ 10% 之間，也可能存在過高或者過低利率的情況。資產支持計劃說明書中通常會明確說明利率大小。

資產抵押債券是一種流通證券。可以在二級市場上進行交易。ABS 將原來不易流通的資產池，打包轉換為資產抵押債券，並將證券放在金融市場上流通，增加資產池的流動性。

資產抵押債券是資產支持類的證券。資產池給予資產抵押債券實實在在的價值。這些價值既表現資產池本身的價值，也表現為該資產池未來的盈利能力。通常而言，對於「固定資產證券化」，該固定資產的價值越高，所能支持發行的證券總面額越大，原始權益人所能獲得的融資金額也就越高。試舉一例，某家五星級飯店的估值為 30 億元，經過評估，能支持 25 億元面值的資產抵押債券發行，並為原始權益人帶來相應的融資；而一家三星級飯店的估值為 1 億元，僅能支持 8000 萬面值的資產抵押債券發行，能為原始權益人帶來的融資總額將會大大減少。對於「未來現金流量證券化」而言，一般未來現金流量越充裕，所能支持發行的證券總面額也就越大。而未來現金流量取決於固定資產的盈利能力。再舉一例，某個 5A 級景區的門票收入年估值為 5 億元，以未來 5 年的門票作為資產池，能支持不超過 25 億元資產抵押債券的發行；而另一個 3A 級景區的門票收入年估值為 5000 萬元，以未來 5 年的門票作為資產池，能支持不超過 2.5 億元資產抵押債券的發行。整體而言，資產池價值越高，盈利能力越強，其能支持的證券總面額越大，融資能力也就越突出。

① 有些文章也將「資產抵押債券」用 ABS（asset backed securities）來表示。讀者在閱讀不同文章的時候，需要區分 ABS 在不同文章中的定義。

關於資產抵押債券與原始權益人之間的風險隔離，這裡首先需要引入一個概念——SPV（Special Purpose Vehicle 特殊目的實體）。ABS 的原始權益人會設立或者委託 ABS 的管理人（通常是券商或者其他金融機構）設立一個 SPV。SPV 是一家獨立實體，該實體可以是公司、合夥、信託等，其設立目的是為了發行資產抵押債券，所以稱為特殊目的實體 SPV。原始權益人確定資產池後，會將資產轉讓給 SPV，從而將資產池從原始權益人自身的資產中剝離出去。這些被剝離的資產不再列入原始權益人的資產負債表當中。因此，即使原始權益人破產，原始權益人的債權人也不能追償到該資產池，不會影響到該資產池支持的證券，實現資產抵押債券與原始權益人之間的風險隔離。

三、旅遊產業 ABS 政策

近些年，對於 ABS 在中國發展，政策面利好。2012 年，發布將鼓勵金融機構探索旅遊景區經營權和門票收入權質押業務。

2014 年，中國國務院發布，將支持旅遊企業透過多種管道獲取資金，並將透過發展旅遊項目資產證券化產品和發行公司債券等方式，支持旅遊產業發展。

2015 年，中國國務院發布，要拓展旅遊企業融資管道，積極發展旅遊投資項目資產證券化產品，積極引導預期收益好、品牌認可度高的旅遊企業，探索透過相關收費權、經營權抵（質）押等方式融資籌資。

2018 年中共中央辦公廳、中國國務院發布，要積極支持國有企業按照真實出售、破產隔離原則，依法合規開展以企業應收帳款、租賃債權等財產權利和基礎設施、商業物業等不動產財產或財產權益為基礎資產的資產證券化業務。

四、ABS 的操作流程

　　為了便於理解，本節透過一個案例來闡述 ABS 的參與人和 ABS 的大致流程。首先，確定基礎資產。A 是一家兒童遊樂園的業主，擬將兒童樂園 B 作為基礎資產，發起 ABS，獲取融資。A 被稱為原始權益人。但 A 不是證券方面的專業機構，不懂如何發行資產抵押債券，因此，A 聘請專業機構（一家券商）來具體操作 ABS，發行資產抵押債券。該券商被稱為資產專項計劃的管理人。

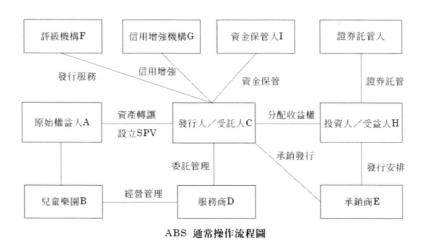

ABS 通常操作流程圖

　　第二，設立 SPV。SPV 是特殊目的實體，也被稱為是資產抵押債券的發行人①，或者被稱為接受原始權益人委託而發行資產抵押債券的受託人。上一節提到，資產抵押債券的一個重要特點是風險隔離，或者說是破產隔離。要實現這種隔離，需要把兒童樂園 B 從 A 的資產中剝離出來。因此，需要設立一家 SPV 來買入 B，從而實現隔離。因此，原始權益人 A 委託資產專項計劃管理人設立一家有限責任公司 C，作為本次資產證券化中的 SPV。此後，A 將兒童樂園 B 轉讓給 SPV，SPV 享有兒童樂園的所有權。需要注意的是，A 將兒童樂園轉讓給 SPV 需要出於真實的商業目的，即為了推進 ABS 獲取融資。如果 A 是為了逃避債務，減少帳面資產而轉讓兒童樂園，則達不到風險隔離的作用。

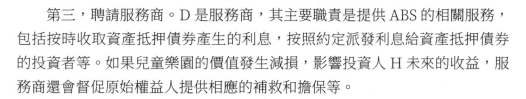

　　第三，聘請服務商。D 是服務商，其主要職責是提供 ABS 的相關服務，包括按時收取資產抵押債券產生的利息，按照約定派發利息給資產抵押債券的投資者等。如果兒童樂園的價值發生減損，影響投資人 H 未來的收益，服務商還會督促原始權益人提供相應的補救和擔保等。

　　① 一般而言，SPV 可能由資產抵押專項計劃的管理人設立。如圖所示，SPV 是整個 ABS 框架的核心，因此，我們有時候也稱 SPV 為「資產抵押專項計劃」。原始權益人將基礎資產轉讓給資產抵押專項計劃，基本等價於原始權益人將基礎資產轉讓給 SPV。

　　第四，對資產抵押債券進行評級。F 是證券評級機構。F 會將資產抵押債券評為不同等級，一般包括優先級和普通級兩種，或者優先級、普通級和劣後級三種。優先級資產抵押債券持有人會優先獲得本息，普通級持有人次之，劣後級最次。當資產池貶值或者資產池營運出現問題，無法充分償付投資人 H 時，優先級資產抵押債券的持有人會最先得到償付。一般來說，劣後級資產抵押債券風險最大，為了彌補高風險，其利率也最高。實際操作中，F 給出的評級結果一般分為 AAA，AA+，AA…BBB，BB+，BB 等。其中，AAA 級代表該資產抵押債券的信用等級非常高，很有可能被按期還本付息，違約的可能性非常小。BB 級及其以下證券的違約風險非常大，因此也被稱為垃圾證券或者投機證券。國際上著名的評級機構包括惠譽、穆迪和標準普爾，權威性頗高。

　　第五，對資產抵押債券進行信用增級。為了獲取較高等級的信用評級，可能會引入信用增級機構 G，透過某些增級措施，使 F 給出更高的證券評級。例如，G 可以用自有的房屋或其他資產為資產抵押債券設立抵押，一旦資產抵押債券無法被足額償付時，被抵押的房屋或資產就會被拍賣，拍賣獲得的資金將用於償付不能足額支付的差額。G 還可以在銀行開設專門帳戶，存入儲備金，用來彌補投資人無法獲得的本息差額。在上圖中，G 獨立於原始權益人，所以 G 提供的信用增級又被稱為外部增級。當然，G 也可以是原始權益人，此時原始權益人和信用增級機構為一個法律主體。原始權益人為資產抵押債券提供抵押、保證、儲備金等信用增級，被稱為內部增級。

第六，銷售資產抵押債券。E 是資產抵押債券的承銷商，銷售這些資產抵押債券。承銷商 E 向投資人 H 發售資產抵押債券，從而獲得銷售資金。投資人 H 可以是自然人投資人，也可以是機構投資人。

第七，透過 ABS 獲取融資。I 是資金保管人。承銷商 E 銷售證券得到的資金會交給發行人 C。發行人 C 會將資金交給資金保管人 I 管理。I 通常是銀行等金融機構。I 最終會根據各方約定，將資金交予原始權益人 A。據此，原始權益人 A 透過 ABS 獲取融資。

五、雲南巴拉格宗入園憑證抵押專項計劃

除去非物質文化資產，雲南巴拉格宗景區的價值主要體現在兩個方面：景區固定資產價值和營運景區產生的收益。然而，景區是自然資源，所有權歸屬於國家或集體。因此，景區的營運公司不能將景區作為自有不動產，納入 ABS 的資產池中。但是，公司擁有景區的營運權，可以將營運景區產生的收益作為 ABS 的基礎資產，發行資產抵押債券。

旅遊景區的盈利項目包括門票、演出、餐飲、遊船、觀光車、纜車等。營運這些項目可以帶來較為穩定的現金流量，符合資產證券化中對「未來現金流量」資產池的要求。雲南巴拉格宗入園憑證抵押專項計劃，以巴拉格宗景區的門票、觀光車票和漂流設施使用憑證為資產池，發行資產抵押債券。下文我們將對該項目進行介紹和分析：

（一）項目介紹

位於雲南的 AAAA 級景區巴拉格宗被稱為「曾被世人遺忘的角落」。該景區占地約 176 平方公里，是世界自然遺產紅山片區的核心景區之一，風景秀麗，不乏娟秀美景和盛世風光。巴拉格宗景區行政上隸屬於雲南省香格里拉市，該市是國家級貧困市，工業基礎比較弱，旅遊產業是全市的核心產業之一。2016 年 4 月，雲南巴拉格宗入園憑證抵押專項計劃在深圳證券交易所上市。該計劃擬募集資金 8.4 億元人民幣。募集來的資金用於景區的日常經營、基礎設施建設、深度開發、提升服務等。透過 ABS，巴拉格宗旅遊開發公司獲取較為充沛的資金，在較短的時間裡，系統提升景區接待遊客的能力

和水準，增加景區整體的盈利效益。該項目的基礎資產和資產抵押債券的基本情況如下：

ABS 的基礎資產。巴拉格宗旅遊開發公司擁有巴拉格宗景區五十年的特許經營權，營運期限從 2003 年持續到 2053 年。公司確認的資產池包括三個基礎資產：未來七年的門票收入、觀光車乘坐憑證，以及漂流設施使用憑證。其中，門票收入剔除應當上繳財政的部分。因為巴拉格宗景區屬於風景名勝，根據規定，風景名勝區的門票收入和風景名勝資源使用費，一部分歸屬於景區營運公司，另一部分歸屬國家財政收入。上繳財政的門票收入應當從巴拉格宗旅遊開發公司的資產池中剔除。

資產抵押債券。巴拉格宗 ABS 一共發行面值為 8.4 億元的資產抵押債券。資產抵押債券的基本情況如下：

雲南巴拉格宗資產抵押債券基本情況

資產抵押債券	籌集目標規模	占比	評級
優先級	8 億元	95%	AA+
次級	0.4 億元	5%	未評級

其中，優先級資產抵押債券進一步被劃分為以下幾個級別：

雲南巴拉格宗優先級資產抵押債券基本情況

份額類別	期限	募集目標規模	預期收益率
巴拉格宗04	4年	1.4 億元	6.4%
巴拉格宗05	5年	2.0 億元	6.5%
巴拉格宗06	6年	2.4 億元	6.6%
巴拉格宗07	7年	2.2 億元	6.7%
合計	…………	8億元	…………

次級資產抵押債券每份的票面價值為 100 元人民幣，但是不對外發行，由原始權益人全額認購。這樣約定的目的，是將 ABS 的項目大部分風險轉移

給原始權益人，保護優先級資產抵押債券持有人（投資人）的利益。次級資產抵押債券的基本情況如下：

（二）項目開展

雲南巴拉格宗入圍憑證抵押專項計劃主要分為三個階段：選定 ABS 資產池、ABS 前期盡職調查，以及 ABS 的具體實施。

第一，選定和評估資產池。如前所述，巴拉格宗旅遊開發公司擁有景區的經營權，但沒有景區的所有權。因此，不能把景區本身作為基礎資產。公司最後選定的基礎資產包括門票、觀光車票和漂流設施使用票據。銷售這些票據能在未來獲得穩定、持續的現金流量，符合「未來現金流量資產證券化」對基礎資產的要求。這些門票未來的具體價值不確定，因此，需要聘請專門的分析機構對票據的價值進行評估。深圳證券交易所建議聘請有資格的資產評估機構，對資產池的價值和現金流量進行評估，據此確定擬發行資產抵押債券的總額。在評估景區票據收入過程中，評估人需要判斷未來特定時間內大約能賣出多少門票，這需要綜合考慮景區知名度、周圍交通、停車場、飯店等配套基礎設施的完善程度等。

第二，前期盡職調查。發起人確定 ABS 的基礎資產後，還需要聘請律師事務所等專業機構對基礎資產進行盡職調查。調查內容包括可能會影響基礎資產的事實和事件。專業機構出具的盡職調查報告、法律意見等將向未來投資者予以披露，確保投資人充分知悉投資風險和項目的基本情況。一般情況下，盡職調查的內容具體包括：（1）景區的基本情況。該部分屬於對景區的綜合性描述，內容包括景區的面積、投資額、所屬行業性質、歷史和目前的營運情況、未來規劃、自然和人文環境、交通便利程度，以及其與周圍景區的競爭情況；（2）景區的證照取得情況，包括旅遊景區的開發、建設和營運所取得的審批文件、景區各個項目收費權利的歸屬證明文件、開辦相關娛樂項目的審批文件，以及收費價格的合規文件等；（3）景區的權屬限制情況，例如，景區特許經營權歸屬是否清晰，是否存在非法佔有和非法經營的情況，是否存在抵押或質押合約等；（4）景區的管理者情況，包括公司的歷史沿革、公司的股權結構、組織框架、公司的營運狀況、負債擔保情況等；（5）資產

池情況，包括資產池的歷史收入和支出情況、資產池營運可能帶來的收入，以及該收入的穩定性問題等。

第三，具體實施。（1）設立 SPV。原始權利人聘請證券公司擔任項目的管理人。原始權利人設立或者委託管理人設立 SPV。（2）轉移基礎資產。原始權利人出於真實的交易目的，向 SPV 轉讓未來 7 年的景區門票、觀光車票和漂流設施使用憑證。（3）做成資產抵押債券。管理人以基礎資產為支持，做成資產抵押債券。這些資產抵押債券會被結構化處理，也就是被分成優先級和次級兩大類。（4）信用評級。由證券評級機構對資產抵押債券進行信用評級。評級越高，說明債券違約的風險越小。（5）信用增進。信用增進方式包括結構化證券、超額現金流量覆蓋、文投集團提供外部擔保等。另外，巴拉格宗旅遊開發公司提供景區收費權為擔保財產。公司承諾將其擁有的巴拉格宗景區收費權全部質押給專項計劃，為公司的差額支付義務提供擔保。（6）擬定《認購協議》。經過信用增級後，資產抵押債券獲得了較為滿意的評級。證券公司根據評定結果，擬定《認購協議》，發放給資產抵押債券的認購人。認購人簽訂該協議後，需要將資金存入管理人指定的帳戶中，並出讓資產抵押債券。（7）交付資金。專項計劃管理人將取得的資金交予原始權利人。

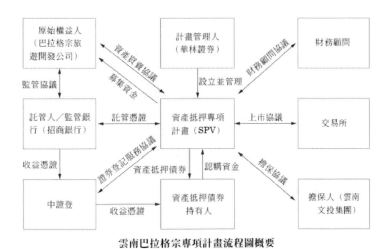

雲南巴拉格宗專項計畫流程圖概要

（三）項目作用和意義

資產抵押債券發行後，巴拉格宗旅遊開發公司將獲取的資金用於綜合提升景區服務水準和接待遊客的能力。2016 年，巴拉格宗旅遊項目的遊客數量約為 36.18 萬人次，同比增長 64.45%，比預測遊客量增加了 1.31 萬人次。自 2017 年 5 月至 2018 年 4 月，資產池產生的現金流量約為 1.134 億元，比預期現金流量增加 0.13%。具體來說，雲南巴拉格宗入園憑證抵押專項計劃的意義包括：

首先，促進景區發展和當地就業。巴拉格宗曾經因為缺乏資金，沒有進行深度開發。受限於不完善的配套設施，無法吸引大量遊客。ABS 為巴拉格宗旅遊開發公司提供有力的資金支持。公司把透過 ABS 籌措的資金用於峽谷生態觀光區、巴拉格宗文化體驗區、香巴拉佛塔郎聖區等區域的建設，大大促進景區的服務水準。由於景區開發工作的進展順利，新增的服務項目帶動更多人的就業，提供新的收入機會。同時，當地旅遊產業的發展，也促進農牧業、養殖業、飯店業等的發展，造成產業間相互促進的作用。

第二，降低企業融資門檻。傳統旅遊行業的融資方式包括銀行貸款、政府直接投資和民間借貸等。民營資本借貸的成本高，而且很不穩定；大額銀行貸款的申請難度大；地方財政投入又十分有限。因此，旅遊企業通常難以透過較為便捷的方式獲得充足資金。另外，傳統融資需要評估企業的綜合信用。例如，透過銀行貸款的方式融資，銀行往往需要綜合考察企業的綜合信用情況，包括資產規模、信譽，以及歷史借貸情況等等。一些規模較小、成立不久的旅遊公司難取得較高的信用評級，也難獲得較高的貸款額度。而資產證券化一般僅評估資產池的質量：資產池潛在收益性越好，證券的評級往往就越高。即使資產池信用等級不高，旅遊企業可以透過擔保、設立儲備金等方式，對資產池進行信用增級。因此，大大降低了企業的融資門檻。

第三，吸引投資者。企業的融資成本在很大程度上取決於企業本身的質量。規模大、信譽好、優質資產多、業務多、經營穩定的企業會受到投資者更多的青睞。但是，一家旅遊公司往往綜合經營餐飲、住宿、休閒、娛樂、養生、科教等多種業務和資產。這些資產必定良莠不齊，有優質資產，也會

有不良資產。這樣，旅遊企業作為一個整體進行融資時，不良資產就會影響投資者對於企業的綜合考評。如果透過資產證券化融資，發起人將資產真實出售給 SPV，就能使得基礎資產跟旅遊企業其他資產相分離。

第四，解決了旅遊資產流動性不足等問題。旅遊資產的價值高，市場流動性差，投資回收週期長。而旅遊類資產證券化可以將大型旅遊資產用證券來表示，並將這些證券投放到二級市場流動，增加旅遊資產流動性。另外，透過資產證券化獲得的資金可以用來開發新的項目，而新的項目建成以後，又可以再次透過資產證券化獲取新一輪的融資。

第二節 旅遊產業 REITs

一、REITs 的概念

不動產投資信託（Real Estate Investment Trusts，簡稱「REITs」）是一種信託基金，即透過發行收益憑證（一種資產抵押債券）的方式，把社會上投資者們的資金集中，交由專門的投資機構進行房地產投資經營，投資獲取收益分配給投資人，投資遭受損失由投資人共同負擔。簡單說，REITs 就是把很多人的錢湊到一塊兒，交由管理人去投資房地產，賺到的錢大家分享，賠了的錢大家分擔。

通常來說，REITs 包括三大類：權益型 REITs、抵押型 REITs 和混合型 REITs。權益型 REITs，是指將籌措的投資用於購買或開發房地產，並進行後續的管理和營運，再將營運獲得的利潤按照事先約定分配給投資人。抵押型 REITs，是指將籌措的投資貸款給房地產的開發商和經營商，賺取利息收入。混合型 REITs，是指將籌措的資金一部分用於買賣房地產，另一部分放貸給開發商。目前，中國的旅遊產業 REITs 多為權益型 REITs。因此，本節將主要介紹權益型 REITs 在旅遊產業中的操作和作用。

中國 REITs 發展迅速。2014 年，首次發行中興啟航專項資管計劃，開啟 REITs 在中國發展的先河。2017 年前 10 個月發行的 REITs 產品就已經超過前三年發行的總和。2017 年全年，中國大陸市場共發行 16 個類 REITs 產品，發行總額超過 300 億人民幣，同比增加 156.10%。

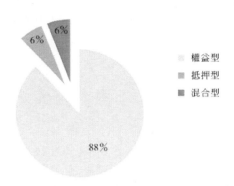

2017年中國大陸市場類產品REITs 類型

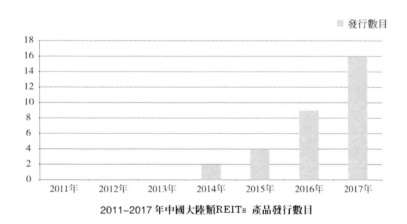

2011–2017 年中國大陸類REITs 產品發行數目

　　中國 REITs 發展如此迅速，主要源於房地產市場融資的迫切需求。房地產開發的主要困境之一就是籌資難。過去三十年，中國開發的房地產總面積超過 400 億平方米，其中大約有 250 億平方米的房地產為住宅。在房地產市場發展迅猛的勢頭下，與其配套的融資體系卻未以同等的速度發展。因此，開發商選擇「重資產輕營運」的開發模式。這種營運模式導致開發商背負大量的債務，一旦資金鏈出現斷鏈，將導致整個開發計劃擱淺，爛尾樓和中斷工程爆發性出現。因此，開發商急迫需要一種低負債的融資方式，實現房地產輕資產化轉變。這種背景下，REITs 便應運而生。

二、權益型 REITs 的特點

權益型 REITs 是透過設立基金、發行基金份額的方式來募集資金，再將募集來的資金用來開發或者購買特定的不動產，透過經營這些不動產獲取收益。基金持有不動產所有權，成為不動產的所有權人。因此，REITs 並不會增加房地產開發商的負債數額。具體而言，權益型 REITs 主要具有以下特點：

流動性。資產流動性是指某種資產在不打折或者以非常小的折扣率，能夠快速被出售，變成現金的性質。傳統的旅遊產業投資流動性非常低。無論是投資建設的飯店大樓，遊樂園還是渡假村，這些資產因為價格高昂，一般大眾對此並無需求，因此，都很難在市場上被快速買賣和流動。但是，在 REITs 中，投資人僅持有資產抵押債券，投資者可以根據自身的經濟實力，選擇買入特定數量的證券，再將這些證券轉賣給他人，實現投資產品的迅速流通。

穩定性。REITs 投資的對象是能夠產生穩定可預期現金流量的商業住房、旅遊地產等，能夠保證投資人未來持續性的回報。另外，REITs 投資對象是實體資產，不與股票和債券發生緊密聯繫。房地產價格受股市和債券市場的影響較小。即使股市和債券市場發生週期性變化，也不會直接影響 REITs 的未來收益。因此，REITs 收益具有更小的市場價格波動性。例如，在租賃型 REITs 中，投資管理團隊能夠透過市場調研，預測出租房屋的入住率，結合目前當地市場的租金，就能估計該租賃型 REITs 的預期收益。這些租金收益要比股票收益更為穩定，更具可預測性。

增長性。REITs 的價值會因為基礎不動產升值和租金收入的增長而增加。因此，REITs 具有增長潛力。而對於債券融資，儘管債券能為投資者帶來較為穩定的息票收入，但債券的利息率不會隨著時間而發生變化。換句話說，作為債券的持有者，能較為明確地瞭解持有債券一定時間後將獲得多少收益。這些收益只能保持不變或者比預期更少（例如在債務人破產的情況下），不可能獲得比預期更高的收入。

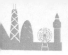
經營性。投資者購買 REITs，不僅間接持有不動產的產權，還能獲取相應的不動產經營服務。例如，某投資者購買的 REITs 投資於一家飯店，該投資者除了共同持有飯店的所有權，還相當於僱用專業不動產投資信託公司營運該飯店。一般而言，這些專業投資信託公司的管理能力會超過普通的投資者，可以透過營運飯店獲取較為理想的營運現金流量，最終獲得可觀的投資收益。同時，相對於普通的個人投資者，不動產投資信託管理團隊具有防範風險的管理意識，能夠憑藉謹慎的態度和專業的知識，更好地規避經濟風險。而在傳統的不動產投資領域，投資人在購買不動產後，還需要考慮自己是否有充足的時間去營運該不動產。如果該投資人已經有一份全職工作，投資並營運不動產對其吸引力會大大降低。

風險性。作為投資的一種模式，REITs 具有一定的風險。這些風險主要表現為投資的不動產減值或營運虧損。例如，某 REITs 專項計劃將籌措的資金用於投資建設一座渡假山莊，希望透過營運該渡假山莊中的飯店、SPA、浴場、KTV 等項目獲取收益並分配給投資者。但是，該渡假山莊在一次颱風中受損，資產價值大大降低，直接影響該渡假山莊接待旅客的能力。這些減損的價值和盈利將直接作用於 REITs 投資者。又比如，某個 REITs 投資建設一座平層公寓，透過出租該公寓獲取租金收益並分配給投資者。但是，隨著生活理念的改變，此地區的租戶漸漸流行租住樓中樓，這就會對該種 REITs 的收益造成很大的負面影響。儘管 REITs 有風險，但是專業的投資管理團隊一般會透過組合投資，分散這些風險。回到上面的例子，同一類型公寓，可能在某些城市受到歡迎，而在另一些城市並不受市場歡迎。REITs 可以在不同都市布局這一類型的公寓，來分散不動產投資帶來的風險。

三、REITs 相關政策

REITs 的發展受到政策、經濟、稅收、都市化進程等諸多方面的影響。其中，政策主導 REITs 發展的總體方向。

2017 年中共中央經濟工作會議確立未來三年中國經濟發展的總基調，即實施積極的財政政策和中性的貨幣政策。會議指出，要構建房地產和金融的良性循環發展，未來不再透過寬鬆資金進入房地產的方式來促進房地產行業

的發展，而是將房地產和金融領域相結合，透過金融資產和金融工具來促進房地產行業的健康發展。而 REITs 作為一種重要的金融工具，將對中國未來房地產行業的發展產生不可忽視的作用。

2017 年政府工作報告提出，要降低企業的資金槓桿，促進企業活絡資產，並推進資產證券化。

2018 年上半年，中國在政策層面上不斷推動 REITs 的發展。1 月份，中國證券監督管理委員會工作會議上提出，要積極探索和研究公募 REITs 的業務細則。2 月份，深圳證券交易表示將推進 REITs 產品的試點，全力開展 REITs 產品的創新，並逐步建成具有深圳證券交易所特點的 REITs 板塊。4 月下旬，證監會連同住房城鄉部指出，將重點支持以不動產為基礎的權益類資產證券化，並試點發行 REITs。

四、類 REITs 的操作流程

因為中國的 REITs 在操作方式上與國外存在一定的差異，因此通常被稱為「類 REITs」。下表是美國 REITs 和中國類 REITs 的一些主要區別：

美國REITs 與中國大陸類REITs 區別

組織形式	美國REITs	中國類REITs
交易結構	公司型為主，也存在契約型。	多為契約型。
繳納稅款	美國稅法規定，將REITs 公司稅收益的90%以上分配給投資者，免徵公司層面的所得稅，僅投資者個人須繳納個人所得稅；但REITs 公司分配後的留存收益仍須繳納公司所得稅。	在中國，在基礎物業資產轉移給SPV（如有限公司和信託公司）時，由於所有權發生轉移，根據現行法律原始權益人還須繳納企業所得稅。也就是說，REITs 到期後，SPV 售賣基礎資產獲取利益，需要為此繳納企業所得稅。
收入來源	法律提出較為明確的要求：大部分收入來源於房地產租金、處置相關基礎資產的收入或者其他投資來源。	沒有明確要求收入來源限制於租金、買賣基礎資產或其他投資。就實際操作情況來看，多數收入來源於基礎資產營運中的收入、買賣基礎資產的收入等。
物業資產	由於採用公司型組織結構，REITs 公司的營運多以為股東謀求長期報酬為目的。因此在REITs 公司發展過程中，通常會適時不斷收購新的物業資產或投資於其他物業，如飯店、公寓、住宅等獲得收入的業務，擴大REITs 的經營規模。	中國當前類REITs 產品多採用專項計畫購買私募基金份額，私募基金金額收購基礎物業資產的方式。基礎資產的選擇通常由發起人（即原始權益人）決定，在專項計畫成立之初，便確定若干物業資產作為基礎資產，在產品存續期內專項計畫也不會購買新的物業資產，即類REITs 的規模一般是固定的。
分配制度	90%以上的收入分配給投資者。	中國法律沒有左欄的規定，即90%以上的收入分配需要給投資者。
募集形式	REITs 以公募形式居多，成立時的投資人在100人以上；上市後，投資人數目更多。	目前以成立私募基金的方式募集資金居多。私募基金的投資人在200人以下。

① 原始權益人是資產專項計劃的啟動者，因此也稱為發起人。注意區別：SPV 有時候會被稱為資產專項計劃的發行人，指的是 SPV 以基礎資產作為支持，發行資產抵押債券。

就目前實際操作情況來看，目前中國的類 REITs 多將私募基金框架和ABS 框架相結合進行操作，流程較為複雜，具體如下：

REITs 的原始權利人確立項目的基礎資產。基礎資產本身要能在未來帶來穩定的收益。在旅遊產業中，飯店、公寓、遊樂場等都可以作為 REITs 的基礎資產。

管理公司設立或者委託其他機構設立私募基金。原始權益人將基礎資產轉讓給私募基金，獲取基金份額。但是，這種「轉讓」不是直接交付基礎資產給基金。原始權利人首先將資產轉讓給 SPV，獲取 SPV 的股權。此後，原始權利人將 SPV 的股權賣給私募基金，獲取私募基金的基金份額。

成立類 REITs 計劃，發行資產抵押債券。這跟上文介紹的 ABS 步驟相似，由管理人製作並發行資產抵押債券，投資人認購這些證券，類 REITs 計劃獲取融資。

購買基金份額。類 REITs 透過發行資產抵押債券獲取資金，再將這些資金用來購買原始權益人持有的基金份額。據此，原始權益人將私募基金份額交付給類 REITs 專項計劃，類 RIETs 專項計劃將資金交付給原始權益人。

類 REITs 投資人獲取基礎資產營運收益。透過上述操作流程可知，投資人持有類 REITs 發行的資產抵押債券，類 REITs 持有全部私募基金份額，私募基金持有 SPV 的股權，SPV 持有基礎資產，透過營運基礎資產而獲得的收益。透過這種連續的持有關係，最終轉移到投資人手裡。

專項計劃說明書約定的籌資時間到期後。基礎資產會根據事先的約定被處置。處置方式一般包括兩種：第一，由原始權益人按照約定的價格，或者市場公允價格回購基礎資產。第二，專項計劃管理人按照事先約定，將基礎資產放到公開市場售賣。另外，專項計劃說明書或者其他文件會約定，原始權益人是否享有優先購買基礎資產的權利。如果原始權益人享有優先權，在同等條件下，專項計劃管理人應當優先將基礎資產處置給原始權益人。

如果回購或售賣的資金不足以償還資產抵押債券的持有人，將會觸發一系列的補救措施，例如保證人承擔保證責任，抵押物被拍賣以償還差額等。如果窮盡補救措施仍然不能清償全部資產抵押債券的本息，資金將會先被償還優先級證券的本息。售賣的資金如果超過應當償還的資產抵押債券的本息（「超額收益」），多餘的部分將會根據專項計劃說明書處理。一般會將超額收益按約定或者按比例分配給普通級資產抵押債券持有人和劣後級資產抵押債券持有人。也就是說，這種情況下，優先級資產抵押債券持有人不享有

對超額收益的請求權，其最終收入不會超過其持有的資產抵押債券本金和約定利息之和。

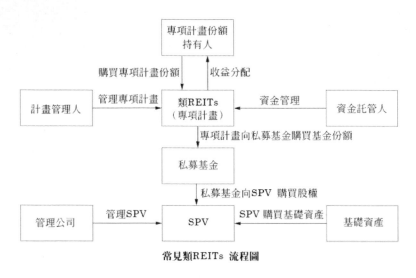

常見類REITs 流程圖

五、飯店類 REITs 的實際操作案例

飯店類 REITs 的基礎資產是飯店建築、飯店基礎設施及飯店的土地使用權。飯店的建設週期長，需要投入的資金大，是資金密度頗高的不動產。這類旅遊資產可以支持大份額的資產抵押債券，是非常理想的類 REITs 基礎資產。飯店類 REITs 擁有的融資功能，能夠減輕飯店業主建設飯店時遇到資金鏈緊張的壓力，給產權人帶來較為豐沛的現金流量，改善產權人的財務狀況。

（一）恆泰浩睿——彩雲之南飯店資產抵押專項計劃

2015 年 12 月 23 日，雲南城市建設投資集團以恆泰彩雲之南飯店為抵押性資產，發行中國首個飯店類 REITs。「恆泰浩睿——彩雲之南飯店資產抵押專項計劃」在上海證券交易所掛牌。該項目的融資規模總計 58 億人民幣，是 2015 年中國資產證券化產品中融資規模最大的一項。項目的基本操作流程如下：

確定基礎資產。發行證券的支持性資產為雲南城市建設投資集團自有的兩家五星級飯店。其中一家飯店是北京新雲南皇冠假日酒店，由洲際飯店集

團（IHG）經營管理；另一家飯店是雲南西雙版納避寒皇冠假日酒店，位於雲南省西雙版納旅遊區，也是由洲際飯店集團（IHG）經營管理。

聘請 REITs 的管理人。恆泰證券擔任管理人和銷售機構，設立並管理「恆泰浩睿——彩雲之南」資產抵押專項計劃。該計劃的資金託管機構和監管人為華夏銀行。管理人接受原始權利人的委託，根據基礎資產的評估結果，製作相應的資產抵押債券。

結構化資產抵押債券。項目運用資產證券化較為常見的證券結構化方式，將發行證券分為三個等級：優先 A 類證券，優先 B 類證券，優先 C 類證券。其中，A 類證券享有最優先被償還的順位，而 C 類證券則會被安排到最後清償（如果發生資不抵債的情況）。根據對飯店資產的評級，中誠信給予優先 A 類證券 AAA 的信用評級，而 B 類和 C 類同時給予 AA+ 的信用評級。A 類證券的規模為 7.7 億人民幣，期限為 18 年。B 類證券規模為 49.3 億，期限為 9 年。C 類證券的規模為 1 億人民幣，期限為 9 年。原始權益人對這三類證券均享有利率調整權和投資回售權，這些權利可在每三年的年末被行使。資產抵押債券的基本情況如下：

恆泰浩睿——彩雲之南飯店資產證券化說明表

證券結構	發行總量	發行利率	期限（年）	評級
優先A級	7.7	4.49%	3+3+3+3+3+3	AAA
優先B級	49.3	6.39%	3+3+3	AA+
優先C級	1	7.99%	3+3+3	AA+

發行證券獲取融資。資產抵押債券的承銷機構發行證券。認購人簽訂《認購協議》，支付資金給資產抵押專項計劃，出讓相應的資產抵押債券。

設立基金。恆泰弘澤設立「恆泰浩睿——彩雲之南私募基金」，擔任基金的管理人，並委託華夏銀行作為基金的託管人。雲南城市建設投資向基金支付兩家飯店的股權，獲取該基金的原始份額。

完成融資，獲取收益。資產抵押專項計劃向雲南城投支付對價，並出讓雲南城投持有的基金份額。發起人雲南城投透過轉讓基金份額，獲取融資。「恆泰浩睿——彩雲之南」資產專項計劃成為基金份額持有人，獲取基金收益。基金收益來自於營運基礎資產—兩家飯店而獲取的利潤。這些收益最後由專項計劃的投資人分享。

透過發行泰浩睿——彩雲之南飯店資產抵押專項計劃，雲南城投集團降低綜合融資成本，在改善自身的財務狀況的同時，並沒有加重飯店本身的負債，使得輕負債經營得以實現，有利飯店的發展。

（二）中信－金石－碧桂園鳳凰飯店資產抵押專項計劃

「中信－金石－碧桂園鳳凰飯店資產抵押專項計劃」是由中信證券發起並管理的類 REITs 計劃，其基礎資產是增城碧桂園擁有的 14 家飯店。基礎資產的現金流量來自這 14 家飯店經營管理過程中帶來的各項收入，包括客房收入、餐飲收入，以及其他服務收入等。需要注意的是，在這 14 家飯店中，每一家飯店都已經成立自己的公司。因此，資產支持計劃沒有設立專門的 SPV 出讓 14 家飯店的資產，再轉讓 SPV 的股權，而是直接轉讓這 14 家公司的股權進行後續融資。該項目發行總規模為 35.1 億元，資產抵押債券的基本情況如下：

碧桂園飯店項目資產抵押債券說明表

證券結構	發行總量	發行利率	期限（年）	評級
優先A類	9.5 億	票面利率	3+3+3	AAA
優先B類	22.09 億	票面利率	3+3+3	AA+
次級資產抵押債券	3.51億	根據預訂取得超額收益	9	未評級

該項目的基本操作流程如下：

確定基礎資產。本項目的基礎資產是增城碧桂園自有的 14 家飯店和相應的國有土地使用權。

　　對基礎資產進行壓力測試。為了更充分揭示基礎資產的品質和質量，計劃管理人對飯店物業的營運進行壓力測試。假設，專項計劃成立以後，飯店的入住率比上年同期下滑 5%，其餘假設維持與上年水準相當。因為假設入住率下降，飯店的收入將受到負面影響，飯店可以支付給資產抵押債券持有人的收益也會相應地降低。透過計算得知，在壓力測試下，A 類資產抵押債券的本金和利息仍有可能被到期償付。B 類資產抵押債券的利息也能得到保障，但是將無法覆蓋 B 類資產抵押債券本金的兌付。因此，佛山順茵公司（第三方）提供差額支付的保證。同時，增城碧桂園（原始權益人）對佛山順茵提供的差額支付保證提供擔保。此種信用增強的安排，使得 B 類資產抵押債券的本金兌付仍有保障。

　　成立私募基金。中信金石發起私募基金，並擔任基金管理人。基金透過私募方式募集資金設立。私募基金的籌資對象為增城碧桂園。增城碧桂園將自有的 14 家飯店公司股權轉讓給私募基金，並出讓私募基金的基金份額。據此，增城碧桂園成為私募基金設立時的基金份額持有人。

　　成立「中信－金石－碧桂園鳳凰飯店資產抵押專項計劃」。該計劃的成立和發行跟上一節 ABS 的操作模式非常相似，即做成資產抵押債券，透過發行這些證券，籌措資金。

　　資產抵押債券的信用增級。該項目的信用增級措施包括：（1）將資產支持型證券分級。基於同一資產池而發行的資產抵押債券被分為優先級和次級兩大類。優先級證券最先被清償。這種支付機制實際上可以看成是次級證券以自己不受清償為代價，保障優先級證券優先被清償。（2）提供保證金。原始權益人會設立專項帳戶，存入一定的資金在該帳戶中。如果資產抵押債券持有人無法被按時按量還本付息，該保證金將會被用來彌補支付差額。（3）原始權益人提供保證。原始權益人對證券持有人做出承諾，當資產池貶值或者營運出現問題時，將作為保證人，補充支付無法支付的餘額。（4）原始權益人將其他財產抵押。原始權益人還將其擁有的其他財產抵押給專項計劃。當資產抵押債券無法償還時，這些抵押財產將會被拍賣，用以彌補差額。（5）超額現金流量覆蓋。資產抵押債券的收益來源於飯店的營運所得。但是，營

運收益是未來發生的，具有不確定性。因此，需要對資產抵押債券提供一個超額現金流量覆蓋。假設飯店每年的營運收入有 5 億元，所有資產抵押債券的利息為 4 億元，因此，飯店的營運收入超額覆蓋了資產抵押債券的利息支出。

　　證券評級下調的安排。為了降低投資人未來可能遭遇的風險，吸引更多資金投入「中信－金石－碧桂園鳳凰飯店私募投資基金」。佛山順茵為證券評級下調風險提供特殊安排。在專項計劃存續期間間，如果中誠信將優先 A 類資產抵押債券的評級從 AAA+ 下調到低於 AA+（不包括 AA+）級別，則佛山順茵無條件並一次性向優先 A 類和優先 B 類資產抵押債券持有人支付本金和尚未分配的預期收益。此後，專項計劃終止，並且由佛山順茵持有私募基金的全部基金份額。除此之外，佛山順茵還承諾，如果飯店營運過程中出現問題，導致無法足額向資產證券持有人支付預期收益和本金，佛山順茵將承擔差額支付的義務，直到專項計劃中優先 A 類和優先 B 類資產抵押債券的本金和預期收益完全支付完畢。為了保證佛山順茵能夠及時、妥當地完成上述義務，增城碧桂園向計劃管理人（代表「中信－金石－碧桂園鳳凰飯店資產抵押專項計劃」）、基金管理人（代表「中信－金石－碧桂園鳳凰飯店私募投資基金」）做出擔保，無條件承諾與佛山順茵承擔不可撤銷的連帶保證責任。

　　購買基金份額。「中信－金石－碧桂園鳳凰飯店資產抵押專項計劃」的管理人用發行資產抵押債券獲取的資金，購買增城碧桂園持有的私募基金的全部基金份額，成為基金份額持有人，享有私募基金投資收益。為了保證資產池的權屬清晰，增城碧桂園做出承諾，全部基金份額並沒有設置質押或者其他三方權利的限制。根據約定，自專項計劃設立之日起，專項計劃管理人享有和承擔私募基金的全部基金份額和基金份額所代表的權利和義務。

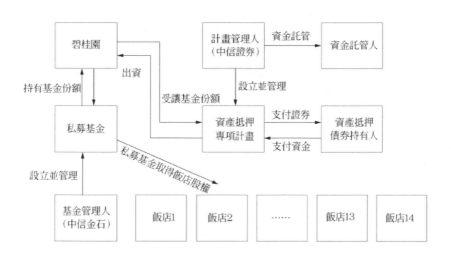

第三節 債券融資、ABS 和 REITs 的特徵

　　各種融資管道並不必然相互矛盾衝突。例如，企業在採取股權融資後，當符合相應條件時，仍然可以發行債券和資產抵押債券進行融資。但是，如果企業需求資金量不大，或者採取某一種融資方式就能獲取所需的資金量，企業就需要考慮選擇哪一種融資方式更加便捷，獲取融資的時間更短，花費的成本更低，承擔的法律風險更小等。

　　需要注意的是，根據監管部門的不同，資產證券化可以分為證監會主管的資產證券化和銀行間市場的資產證券化。銀行間市場的資產證券化產品包括信貸資產證券化和資產抵押票據等，由人民銀行、銀監會和交易商協會主管，其原始權益人多為銀行業金融機構，銀行間債券市場發債的非金融企業。同理，根據監管部門不同，債券也可以分為證監會主管的債券和銀行間市場的債券。銀行間市場的債券主要包括銀行間債債券市場非金融企業債務融資工具。證監會主管的債券主要包括公司債券和企業債券。公司債券又可以進一步分為公募債券和私募債券。

　　因為融資項目種類繁多，監管部門不統一，審查和交易流程也大相逕庭。限於篇幅，下文不對所有融資的特徵和要求進行逐一陳述，而是列舉常見的

ABS 和 REITs 融資、公司債券融資及企業債券融資的部分特點和要求，供讀者參考。①

　　① 鑒於法律、法規和政策具有時效性，如果相關規則後續被修訂，請參照最新的規則。

一、融資程序的一般特徵

　　（一）主體的一般要求

1．ABS 和 REITs

目前，中國有很多 REITs 結合資產抵押專項計劃和私募基金。與 ABS 相似，REITs 中的資產抵押專項計劃同樣也必須遵守資產證券化相關規則。因此，為便於敘述，下文將 ABS 和 REITs 作為同一類別的融資方式，以敘述其相關特徵。

　　（1）證監會主管的 ABS 和 REITs 融資

　　原始權益人是向專項計劃轉移其合法擁有的基礎資產以獲得資金的主體。原始權益人需要具有基礎資產，並且該基礎資產能夠產生可預期的、獨立的、穩定的、持續的現金流量。原始權益人持有該基礎資產需要達到一定期限，並且能提供該基礎資產的現金流量歷史資料。原始權益人還應對基礎資產有完整的權屬，確保基礎資產不存在被抵押、質押等法律限制。另外，如果原始權益人的業務經營可能對專項計劃以及資產抵押債券投資者的利益產生重大影響，原始權益人還需要滿足特殊要求，比如內部控制制度健全，具有持續經營能力，無重大經營風險等。

　　（2）銀行間市場的 ABS 和 REITs 融資

　　原始權益人需為銀行業金融機構。銀行業金融機構一般包括在中國境內設立的商業銀行、城市信用合作社、農村信用合作社等吸收公眾存款的金融機構以及政策性銀行。原始權益人是指在銀行間債券市場發行資產抵押票據的非金融企業，該企業必須擁有符合規定的基礎資產，比如權屬明確，能夠產生可預測現金流量的，不得附帶抵押、質押等擔保負擔或其他權利限制等。

2‧企業債券

企業債券的發行人是中華人民共和國境內具有法人資格的企業。該企業的企業規模達到國家規定的要求，企業財務會計制度符合國家規定，具有償債能力，企業經濟效益良好，發行企業債券前連續 3 年盈利等。發行企業債的主體一般為中央政府部門所屬機構、國有獨資企業或國有控股企業，發債主體比公司債主體窄。

3‧公司債券

公司必須成立滿 3 年以上，連續 3 年盈利，並具有償還債務的能力，才能公開發行公司債券。該企業 3 年的平均利潤要能支付發行債券的利息。而對於淨資產數額的要求，發債股份有限公司的淨資產不得低於人民幣 3000 萬元，有限責任公司和其他類型企業的淨資產不得低於人民幣 6000 萬元。另外，申請公司債券上市交易，發行人最近 3 年不得存在債務違約或者延遲還本付息的行為，並且發行人最近 3 個會計年度的年均可分配利潤不得少於債券 1 年利息的 1.5 倍。

（二）審批方式

1‧ABS 和 REITs

（1）證監會主管的 ABS 和 REITs

管理人應當自專項計劃成立日起 5 個工作日內，將設立情況報中國基金業協會備案，中國基金業協會對備案實施自律管理。同時，備案抄送對管理人有轄區監管權的中國證監會派出機構。如果發行資產抵押債券上市，還需要交易所審批。資產證券化的項目管理人應當在發行資產抵押債券以前，向上交所提交聲請書，由上海證券交易所審批。審批透過後，資產證券化專項計劃的管理人還應當自專項計劃成立日起 5 個工作日內，將設立情況報中國基金業協會備案，同時抄送對管理人有轄區監管權的中國證監會派出機構。

（2）銀行間市場的 ABS 和 REITs

發行資產抵押債券，受託機構應當向中國人民銀行提交申請文件，由央行決定是否接受申請。資產抵押債券在中國銀行間債券市場發行結束後 10 個工作日內，受託機構還應當向中國人民銀行和中國銀監會報告資產抵押債券發行情況。發行資產抵押票據，企業應在交易商協會註冊相關訊息。

2・企業債券

中央企業發行企業債券，由中國人民銀行會同國家計劃委員會審批；地方企業發行企業債券，由中國人民銀行省、自治區、直轄市、計劃單列市分行會同同級計劃主管部門審批。未經批准不得擅自發行和變相發行企業債券。

3・公司債券

發行公募公司債券，採取核準發行的方式。公開發行公司債，必須符合法律和行政法規規定的條件，並且報告中國國務院證券監督管理機構或者中國國務院授權部門核準。發行人申請公司債券上市交易，還必須經過有權部門核準並依法發行。發行私募公司債券，採取備案發行的方式。承銷機構或自行銷售的發行人應當在每次發行完成後 5 個工作日內，向證券業協會備案；協會對備案材料進行齊備性覆核，並在備案材料齊備後 5 個工作日內予以備案。私募債擬在證券交易所掛牌轉讓的，發行人、承銷機構應當在發行前向證券交易所提交掛牌轉讓申請文件，由證券交易所確認是否符合掛牌條件。

二、融資的一般限制

（一）籌資規模的一般限制

1・ABS 和 REITs

（1）證監會主管的 ABS 和 REITs

發行資產抵押債券的總數額，一般取決於基礎資產及其預期能產生現金流量的數額。因此，在通常情況下，基礎資產價值越高，能產生的現金流量越充裕，可以支持發行的證券總額也就越大。基礎資產的規模、存續期間限應當與資產抵押債券的規模、存續期間限相匹配。實際募集的資金數額不得

超過計劃說明書約定的規模。另外,資產抵押債券應當面向合格投資者發行,發行對象不得超過 200 人,單筆認購不少於 100 萬元人民幣發行面值或等值份額。

(3) 銀行間市場的 ABS 融資和 REITs 融資

跟證監會主管的資產證券化相似,發行總額一般取決於基礎資產的質量。基礎資產本身價值越高,能帶來的現金流量越充裕,理論上能夠支持發行的證券面額也就越大。

2‧企業債券

未經中國國務院同意,任何地方、部門不得擅自突破企業債券發行的年度規模,並不得擅自調整年度規模內的各項指標。

3‧公司債券

公開發行公司債券的融資規模取決於企業的淨資產和淨利潤。公司累計債券餘額不得超過公司最近一期末淨資產的 40%。企業最近 3 年平均可分配利潤足以支付企業債券 1 年的利息。另外,發行人最近 3 個會計年度實現的年均可分配利潤不少於債券 1 年利息的 1.5 倍。對於私募公司債券,非公開發行的公司債券應當向合格投資者發行,不得採用廣告、公開勸誘和變相公開方式,每次發行對象不得超過 200 人。非公開發行的公司債券僅限於合格投資者範圍內轉讓。轉讓後,持有同次發行債券的合格投資者合計不得超過 200 人。

(二) 籌資用途的一般限制

1‧ABS 和 REITs

(1) 證監會主管的 ABS 和 REITs 籌措資金的用途

在投資認購書中,發行人或計劃管理人一般會約定募集資金的使用範圍,比如用於新建、擴建、修繕飯店及其基礎設施,擴大旅遊品牌宣傳,提升服務水準等。發行人應當遵守對投資人的約定,將募集資金用於認購書中載明的使用範圍,否則將構成違約,並承擔違約責任。

（2）銀行間市場的 ABS 和 REITs 籌措資金的用途

向投資機構支付信託財產收益的間隔期內，資金保管機構只能按照合約和受託機構指令，將信託財產收益投資於流動性好、變現能力強的國債、政策性金融債及中國人民銀行允許投資的其他金融產品。企業發行資產抵押票據所募集資金的用途，應符合法律和國家政策要求。企業在資產抵押票據存續期間內變更募集資金用途應提前披露。

2・企業債券

企業發行企業債券所籌資金應當按照審批機關批准的用途，用於本企業的生產經營。企業發行企業債券所籌資金不得用於房地產買賣、股票買賣和期貨交易等，與本企業生產經營無關的風險性投資。

3・公司債券

對於公募公司債券，公開發行公司債券，募集資金應當用於核準的用途，除金融類企業外，募集資金不得轉借他人。對於私募公司債券，非公開發行公司債券，募集資金應當用於約定的用途，除金融類企業外，募集資金不得轉借他人。

第十章 PPP 模式和項目實務

作為舶來品，PPP 這一概念自 2014 年首次出現在中國法律中，便立即引起社會各界的廣泛關注。PPP 這三個英文字母究竟具有什麼含義，代表怎樣一種政府和社會資本合作的模式，在旅遊項目中具有怎樣的適用空間和運行體系，諸如此類的問題隨之而來。本章將在旅遊項目的大背景下對 PPP 模式、主要參與方和基本操作流程等問題進行介紹。

第一節 PPP 模式的含義

一、PPP 的語源和定義

PPP 是三個英文單詞「Public-Private-Partnership」的首字母縮寫。PPP 所包含的內在含義非常廣泛和抽象，什麼是 Public，什麼是 Private，

二者之間的 Partnership 以何種形式存在和展開？回答這些基本問題是理解 PPP 的基礎。但由於不同國家的政治、經濟、社會、文化、法律等各方面存在差異，PPP 在各國的實踐中所展現的內容和形式均有所不同。因此，到目前為止，在世界範圍內尚未有一個被廣泛接受的統一權威定義。

儘管如此，曾有國際組織嘗試對 PPP 的定義進行概括。例如，根據聯合國開發計劃署的定義，PPP 是指政府、營利性企業基於某個計劃而形成的合作關係，透過這種合作形式，合作各方可以達到比預期單獨行動更有利的結果。根據世界銀行發布的《PPP 參考指南》，PPP 是私人實體和政府實體之間的為提供公共產品或服務而達成的長期合約，在該合約下，私人實體承擔重要風險和管理責任，並且其報酬和績效掛鉤。

此外，一些發達國家和區域經濟體也曾提出他們對 PPP 的定義。例如，根據歐盟委員會定義，PPP 是指公共部門和私人部門之間的一種合作關係，目的是為了提供傳統上由公共部門提供的公共項目或服務。根據美國 PPP 國家委員會的定義，PPP 介於外包和私有化之間並結合兩者特點，充分利用私人資源進行設計、建設、投資、經營和維護公共基礎設施，並提供相關服務以滿足公共需求。

由此不難看出，作為一個舶來品概念，儘管國際上對 PPP 的定義各有不同，但其主要呈現為：由公共利益（通常由政府代表）與私人利益（通常由企業代表）在特定行業中的合作關係。

就中國而言，在政府和社會資本合作方面，早在 1990 年代就有政府和企業在特定行業以 BT（建設—移交）、BOT（建設—經營—移交）等方式合作的經驗。21 世紀初，中國曾嘗試市政公用事業特許經營，政府透過法定程序將都市供水、供氣、供熱、公共交通、汙水處理、垃圾處理等行業有條件地交由企業經營。

財政部於 2014 提出「政府和社會資本合作模式（PPP，即 Public-Private Partnership）」這一概念。此後，財政部、發展改革委員會和人民銀行於 2015 年，對「政府和社會資本合作模式」作出詳細的解釋，即「政府採取競爭性方式擇優選擇具有投資、營運管理能力的社會資本，雙方按照

平等協商原則訂立合約，明確責權利關係，由社會資本提供公共服務，政府依據公共服務績效評價結果向社會資本支付相應對價，保證社會資本獲得合理收益」。上述解釋可以算是截至目前中國法律層面對 PPP 所作出的較為詳細的官方定義。

二、PPP 項目的主要特點

根據上述國際和中國對 PPP 所作出的定義，儘管表述各有不同，但從中仍可大致歸納 PPP 項目的主要特點。

首先，PPP 項目主要基於政府和社會資本的合作關係。眾所周知，政府與社會資本的社會角色和職責存在很大差別。政府的主要職責在於最大程度地實現和維護公共利益，而以企業為代表的社會資本則以追求自身利益最大化為目標。政府和社會資本二者之間的上述差別導致雙方的合作與企業間的商業合作存在很大的區別。為了體現公共利益，PPP 模式應當適用於適合的行業領域。此外，政府需要對社會資本進入後可能對公共利益產生的影響進行評估。另一方面，PPP 項目也需要遵循一定的市場規則，以滿足社會資本逐利的特性。因此，政府和社會資本的合作關係是 PPP 項目的基石，PPP 項目的成功與否，很大程度上取決於能否平衡雙方各自的利益訴求，以達到共贏的局面。

其次，PPP 項目可採用多種形式。根據前文分析，PPP 項目主要基於政府和社會資本的合作關係，但其名稱並未揭示兩者之間的合作關係將以何種形式開展。事實上，正是 PPP 抽象的名稱賦予形式上的高度靈活。根據各國的實踐經驗，PPP 項目可以採用多種合作形式，例如 MC（管理合約）、BOT（建設—經營—移交）、BOO（建設—擁有—經營）等。就中國而言，PPP 同樣存在不同的形式。例如，國家發展和改革委員會、財政部、住房和城鄉建設部、交通運輸部、水利部、中國人民銀行於 2015 年明確規定 BOT、ROT、BOOT、ROOT、BTO、RTO 等模式，以及「國家規定的其他方式」。PPP 就像是一個用於政府和社會資本合作的工具箱，裡面裝有各種類型的工具。可以根據項目的具體特點和情況決定使用何種工具，以達到公私合作的目的。

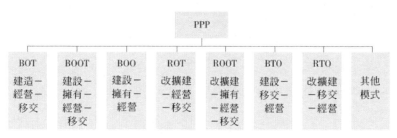

PPP 項目常見的主要模式

此外，PPP 項目注重營運中的公私合作。儘管 PPP 項目存在不同形式，但大多數形式中都帶有字母「O」（即「經營」的英文「Operate」的首字母）。通常 PPP 項目從資金投入到獲得收益需要較長的週期，因此做好項目營運工作是 PPP 項目成功的關鍵因素。中國在 PPP 制度設計中也同樣重視營運的重要性。政府和社會資本合作期限原則上不低於 10 年。對於不涉及營運的 BT（建設—移交）項目，財政部將不予受理。由此可見，注重營運中的政府和社會資本合作是 PPP 項目的一個重要特點。

三、旅遊產業與 PPP 模式

旅遊產業一直是中國經濟發展的重要產業之一。為全面建成小康社會，對旅遊業發展提出更高要求，為旅遊業發展的重大機遇。在這一背景下，中國旅遊項目今後若干年內將迎來新一輪黃金發展期。隨著 PPP 模式在中國逐漸發展並日益成熟，亦將成為旅遊項目開發建設和營運的重要模式。

旅遊產業和 PPP 模式的結合背後存在諸多因素。一方面，旅遊項目兼具公共屬性和商業屬性，決定 PPP 模式是一種可供考慮的有效方式。大多數的旅遊項目以自然風光和人文景觀等公共資源為基礎，具有一定的公益性質，需要由政府主導或監督其開發和營運，以確保社會大眾享受旅遊公共資源的權利；與此同時，市場化運行的旅遊項目又需要考慮增加營業收入、降低營運成本，以實現利潤的最大化。旅遊項目的公私雙重屬性恰恰是 PPP 模式適用的基礎，因此，兩者具有適宜相互結合的天然屬性。

另一方面，旅遊項目的融資需求決定 PPP 模式是一種可供考慮的有效方式。旅遊項目開發可能涉及旅遊資源開發、景區建設、公共配套設施建設、

服務整合和提供等眾多環節，往往需要大量的資金投入，但整體收益和資金回報卻相對較低。因此，在目前的融資管道下，除了政府財政撥款，或者傳統的銀行貸款等融資管道外，一般很難吸引社會資本的長期參與。PPP模式正好解決這一困境，透過平衡政府的社會效益和社會資本的經濟效益訴求，能夠為旅遊項目提供開發和經營所需的資金，也為社會資本提供投資公共事業的管道。

綜上所述，隨著中國旅遊產業的不斷發展和PPP模式的日臻成熟，PPP模式將成為旅遊項目建設、促進旅遊產業發展的重要手段。

第二節 旅遊產業 PPP 項目常見模式

一、BOT 模式

（一）BOT 模式的概念

BOT 模式是 PPP 項目最常見的形式之一。所謂 BOT（Build-Operate-Transfer），是指「建造－經營－移交」。在這種模式下，一般由政府透過論證後發起，原則上透過公開招標的方式將項目的特許經營權授予社會資本參與組建的開發公司，由開發公司負責項目的融資、開發建設和營運管理；開發公司在特許期內透過對項目的開發營運，以及當地政府可能給予的優惠政策，來支付融資成本，並取得合理利潤；在特許期結束後，開發公司應將項目基礎設施移交給政府。

（二）BOT 模式的基本架構

BOT 模式通常由發起人、政府、開發公司、貸款人、保險公司，以及設計、建設和經營相關的專業顧問之間的相互關係構成。

BOT 案一般由發起人向政府提出申請，由政府決定是否設立、是否採取BOT 模式，以及各項目條件等基本問題。在政府決定實施 BOT 案後，發起人通常以開發公司股東的身分參與。然而，在中國的實踐中，BOT 案多由當地政府根據實際的社會和經濟情況，經過論證之後發起，並透過公開招標等方式尋找投資人。

在投資人得標之後，投資人將出資為該項目設立專門的開發公司。該開發公司將作為 BOT 案的主要執行主體，包括與政府簽署有關該項目特許經營權的特許協議，與銀行簽署貸款協議，以及與建造商、監理商、營運商及其他供應商等第三方服務商，簽署各項專業服務協議，以完成該 BOT 案的建設和營運等各個環節。此外，對於 BOT 案進行過程中可能涉及的各項風險，例如建造風險、業務中斷風險、政治風險等，開發公司還可能會與保險公司簽訂保險合約，以預防該項目可能發生的風險。BOT 模式的基本流程圖示如下：

申請 ➡ 立項 ➡ 發起 ➡ 設立項目公司 ➡ 簽署 PPP 相關協議 ➡ 建設 ➡ 營運 ➡ 移交

BOT 模式的基本項目流程

（三）BOT 模式的衍生模式

經過長期的實踐發展，在 BOT 模式的基礎上衍生出一些與 BOT 類似，但又有所區別的模式，例如 BOOT、BOO 等。

BOOT（Build-Own-Operate-Transfer）是指「建設－擁有－經營－移交」，即在 BOOT 案發起，並確定特許經營權的被許可方後，獲得特許權的社會資本參與組建開發公司，由開發公司取得該項目法律意義上的所有權，並負責項目的融資、開發建設和營運管理。開發公司在特許期內透過對項目的開發營運以及當地政府可能給予的優惠政策支付融資成本，並取得合理利潤。在特許期結束後，開發公司應將項目的所有權移交給政府。不難看出，BOOT 與 BOT 的基本架構類似，兩者根本的區別在於項目建成後，在BOOT 模式下，開發公司將取得項目的所有權，即項目的所有權和經營權均屬於開發公司。

BOO（Build-Own-Operate）是指「建設－擁有－經營」，即在 BOO案發起，並確定特許經營權的被許可方後，獲得特許權的社會資本參與組建開發公司，由開發公司取得項目法律上的所有權，並負責項目的融資、開發建設和營運管理。開發公司將始終是項目的所有人，在許可期屆滿後無義務

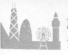
將項目轉移給政府。可見在 BOO 模式項下，開發公司始終擁有項目所有權，即便在特許經營權到期後，仍然無義務將項目轉移給政府。這是 BOO 模式與 BOT 和 BOOT 的根本區別。當然，在特許經營權到期之後，開發公司儘管仍然享有項目的所有權，但不再享有合法的經營權。因此，屆時如何處置項目需要開發公司提前考慮。

二、ROT 模式

（一）ROT 模式的概念

ROT（Renovate-Operate-Transfer）是指「改擴建－經營－移交」，即社會資本在政府授予其特許經營權的基礎上，自付費用或以融資方式，對已有的陳舊項目進行改造更新，並在此基礎上負責項目的後期營運，而後在特許經營期限屆滿後將項目移交給政府。

（二）ROT 模式的基本架構

ROT 模式通常由政府、開發公司、投資人、貸款人、保險公司，以及設計、建設和經營相關的專業顧問之間的相互關係構成。

與 BOT 案類似，在中國通常由政府根據項目地的實際需要決定是否設立該項目、是否採取 ROT 模式，以及各項目條件等基本問題。在政府決定實施 ROT 項目後，通常透過公開招標等方式尋找項目投資人。在項目投資人確定之後，政府將與投資人簽訂書面的 ROT 協議。而後，投資人可以為該項目設立專門的開發公司，作為項目的執行主體，由該開發公司與建造商、監理商、營運商及其他供應商等第三方服務商，簽署各項專業服務協議，並在需要融資的情況下與銀行簽署該項目的貸款協議，以完成該 ROT 項目的建設和營運等各個環節。此外，對於 ROT 項目進行過程中可能涉及的各項風險，例如建造風險、業務中斷風險、政治風險等，開發公司可與保險公司簽訂保險合約，作為預防。

ROT 模式與 BOT 模式在主要參與方、基本架構等方面存在類似之處，但相較於 BOT 模式通常適用於新建的項目，ROT 模式主要針對已經建成但需要投入資金進行改擴建的既有項目。

（三）ROT 模式的衍生模式

與 BOT 存在 BOOT 這一衍生模式類似，ROT 模式也存在類似的衍生模式，即 ROOT。ROOT（Renovate-Own-Operate-Transfer）是指「改擴建－擁有-經營－移交」。在該模式項下，社會資本在政府授予其特許經營權的基礎上，自付費用或以融資的方式對已有的陳舊項目進行適當改造更新，並取得項目的所有權；而後，開發公司作為產權人在改造完成後負責項目的後期營運，並在特許經營期限屆滿後移交政府。ROOT 與 ROT 的主要區別即在開發公司是否取得項目的所有權，與上文關於 BOOT 與 BOT 的區別相類似，在此不作贅述。

三、**BTO/RTO 模式**

（一）BTO/RTO 模式的概念

BTO（Build-Transfer-Operate）是指「建設－移交－經營」，即社會資本自付費用或者以融資方式負責項目的建設，在項目完工後將項目的所有權移交給政府；而後，政府授予該社會資本長期佔有並經營該項目，使其透過向用戶收費等方式收回投資、支付融資成本，並獲得合理的回報。

RTO（Renovate-Transfer-Operate）是指「改擴建－移交－經營」，其基本模式與 BTO 類似，但通常適用於需要投入資金進行改擴建的既有項目。因此，下文將其與 BTO 一併介紹。

（二）BTO/RTO 模式的基本架構

針對 BTO/RTO 模式，在中國通常由政府根據項目地的實際需要決定是否設立該項目、是否採取 BTO/RTO 模式，以及各項目條件等基本問題。在政府決定實施 BTO/RTO 項目後，通常透過公開招投標等方式尋找項目投資人。在項目投資人確定之後，政府將與投資人簽訂書面的 BTO/RTO 協議。而後，投資人可以為該項目獨自或者與政府下屬企業設立專門的開發公司，作為項目的主要執行主體，由該開發公司與建造商、監理商等建設相關主體簽訂書面協議，並在需要融資的情況下與銀行簽署該項目的貸款協議，以完成項目的建設。在項目完工後，開發公司將項目的所有權移交給政府，而後

根據 BTO/RTO 協議，負責項目的營運。此外，對於 ROT 項目進行過程中可能涉及的各項風險，例如建造風險、業務中斷風險、政治風險等，開發公司還可與保險公司簽訂保險合約，以預防項目可能的風險。

第三節 旅遊產業 PPP 項目的主要參與方

一、政府

由於 PPP 項目在本質上是政府和社會資本的一種合作方式，政府是合作關係中的一方，政府和社會資本的地位應當是平等的。但從另一個角度來看，政府是社會公共利益的代表，也是社會經濟、司法等各項制度的制定者和執行者，政府與社會資本的地位又是不平等的。因此，政府（尤其是地方政府）在 PPP 項目中實際扮演著多重角色。

政府在PPP 項目中扮演多重角色

首先，政府是規則的制定者。一方面，政府是 PPP 項目相關法律的制定者。儘管中國尚未制定關於 PPP 項目的專門法律，但特許經營法、政府採購法等一系列的法律及中國國務院、發改委、財政部等政府機構制定的一系列行政法規和部門規章實際上已經構成中國 PPP 模式的基本法律體系。另一方面，政府（尤其是地方政府）也是具體 PPP 項目要求和標準的制定者。就某一 PPP 項目而言，通常由政府作為項目發起方，並根據項目的需要和當地的情況確定項目涉及的金額、具體的合作模式、對投資人的要求、招投標的方式等 PPP 項目的基本要求和條件。

其次，政府是項目的監督者。政府的監督體現在 PPP 項目的全流程。具體而言，在項目發起階段，政府對項目的論證和審批實際上就是一種事前的監督。在 PPP 項目執行過程中，相關政府機構應對項目的執行情況從工程、財務、營運業績等方面進行監督。例如，各級財政部門應當會同行業主管部門在 PPP 項目全生命週期內，按照事先約定的績效目標，對項目產出、實際效果、成本收益、可持續性等方面進行績效評價，也可委託第三方專業機構提出評價意見。對於約定最終移交所有權的項目，在移交階段，相關政府機構應對開發公司履約能力進行監督。在出現開發公司經營虧損或發生不可抗力的情況時，政府還應對相應的應急措施進行監督，確保公共利益不受到損害。

此外，政府也是 PPP 項目合約的主體。作為 PPP 項目項下與社會資本的合作方，政府一方應是 PPP 項目合約的簽約主體之一。但具體哪些政府機構能夠代表政府一方簽訂 PPP 項目合約，中國相關法律的表述略有不同。例如，有規定為「縣級以上人民政府應當授權有關部門或單位」；財政部規定為「政府或其指定的有關職能部門或事業單位」；發改委規定為「行業管理部門、事業單位、行業營運公司或其他相關機構」。從上述法律規定來看，實踐中代表政府簽署 PPP 項目合約的通常包括政府的各部門以及由其授權的單位（尤以事業單位居多）。此外，財政部規定，「國有企業或融資平台公司作為政府方簽署 PPP 項目合約的不再列為備選項目」。因此，財政部實際上否決以國有企業或融資平台公司代表政府簽署 PPP 項目的做法。

二、社會資本

社會資本方即與政府合作參與 PPP 項目的投資人。根據目前相關法律，社會資本方理論上包括依法設立和有效存續的民營企業、國有企業、外國企業、外商投資企業等。社會資本不包括本級政府所屬融資平台公司及其他控股國有企業。但對已經建立現代企業制度、實現市場化營運的融資平台公司，在其承擔的地方政府債務已納入政府財政預算、得到妥善處置並明確公告今後不再承擔地方政府舉債融資職能的前提下，可作為社會資本參與當地政府和社會資本合作項目。

　　值得關注的是，根據前述法律的規定，中國理論上並未禁止外資以外國企業或者外商投資企業的形式參與 PPP 項目；實踐中也不乏外資參與 PPP 項目的案例。隨著中國 PPP 法律制度和市場的日益成熟，越來越多的外資有意參與中國 PPP 項目。但由於外資的特別屬性，以及中國當前對外資的政策，在外資參與 PPP 項目時，需要對外商投資產業、國家安全審查、外匯等方面予以特別考慮，使外資嚴格遵守中國相關的法律，避免因為合規性問題導致 PPP 項目發生風險。

三、開發公司

　　在社會資本參與 PPP 項目時，通常不會直接作為 PPP 項目的實施主體和 PPP 合約簽約主體，而是透過設立開發公司的方式參與。儘管如此，根據中國現行的法律，設立開發公司並不是必須的，社會資本完全可以以集團公司或者總公司的名義簽訂並履行 PPP 合約。但不可否認，開發公司的存在在實踐中有其合理性。首先，社會資本透過設立開發公司可以實現「有限責任」，達到一定的風險隔離作用。其次，社會資本的集團公司或總公司往往涉及諸多業務，設立開發公司有利於區別特定 PPP 項目與社會資本企業業務之間的關係，以便社會資本的內部項目管理。此外，PPP 項目往往涉及政府方參股，設立開發公司能釐清雙方的股權關係，也有利於政府的監督和管理。

　　儘管如此，在一些 PPP 項目的實踐中，當地政府在尋找項目合作方時，希望能與知名的社會資本合作。在此種情況下，政府對社會資本的知名度及其背後體現的綜合實力有一定的期待和要求。因此，政府可能會要求社會資本的集團公司或總公司對項目在投資、支持和責任方面給予一定的承諾，甚至與開發公司承擔連帶責任。這要在招投標文件以及 PPP 合約中明確規定，以免今後因為責任分擔的原因發生糾紛。

　　此外，關於開發公司的股權問題，相關法律並沒有作出具體規定。因此實踐中具有一定的靈活度，開發公司可以由社會資本單獨持股，也可以由政府參與入股。但政府在開發公司中的持股比例應當低於 50%，而且不具有實際控制力及管理權。由此可見，即便由政府出資入股開發公司，其角色也應當為小股東，開發公司的經營和決策權仍應屬於社會資本。

四、其他項目參與方

除了前述三個 PPP 項目的基本主體，參與 PPP 項目的通常還包括：設計、施工等方面的工程相關主體，金融機構為代表的信貸主體，與項目後期營運相關的營運商、供應商等，以及保險公司、法律和財務顧問等第三方服務提供商。這些主體通常以合約的方式與社會資本、政府或開發公司進行合作。由於該等參與方並非 PPP 項目的核心，在此不作贅述。

第四節 旅遊產業 PPP 項目的操作流程

PPP 項目主要分為項目識別、項目準備、項目採購、項目執行和項目移交等五個階段。下文將介紹旅遊產業 PPP 項目在這五個階段的操作流程。

PPP 項目的主要階段

一、項目識別

PPP 項目識別階段主要包括項目發起、項目篩選和項目評價三個基本事項。

根據相關法律，PPP 項目可以由政府發起，也可以由社會資本發起。如前文所述，實踐中一般以政府發起為主，社會資本發起為輔。對於政府發起的項目，一般首先由政府財政部門負責向旅遊行業主管部門（即旅遊局）徵集潛在的 PPP 項目。旅遊行業主管部門可從國民經濟和社會發展規劃及行業專項規劃中的新建、改建項目或存量公共資產中遴選潛在項目。對於社會資本發起的項目，則由社會資本以項目建議書的方式向財政部門推薦潛在政府和社會資本合作項目。此後，由財政部門會同旅遊行業主管部門對潛在 PPP 項目進行評估篩選，確定備選項目，並報政府研究，制訂項目年度和中期開

發計劃。在此基礎上，財政部門還應會同旅遊行業主管部門對項目進行「物有所值評價」。

　　所謂「物有所值評價（Value for Money）」，是一種項目決策的方法，透過價格、質量、資源利用效率、風險分擔等因素的定性和定量分析，評價政府能否透過對項目的管理和營運獲得最大利益。各個國家對物有所值評價的標準有所區別。就中國而言，主要是透過定性和定量兩個方向進行評價。定性評價重點關注項目採用政府和社會資本合作模式與採用政府傳統採購模式相比能否增加供給、優化風險分配、提高營運效率、促進創新和公平競爭等。定量評價主要透過對合作項目的全生命週期內，政府支出成本現值與公共部門比較值進行比較，計算項目的物有所值量值，判斷政府和社會資本合作模式是否降低項目全生命週期成本。由於中國各地的發展情況存在差異，定量評價工作一般由各地根據實際情況開展。

　　此外，為確保財政中長期可持續性，財政部門應根據項目全生命週期內的財政支出、政府債務等因素，對部分政府付費或政府補貼的項目（包括政府對開發公司的出資、營運過程中的補貼、配套的投入和服務等），開展財政承受能力論證。每年政府付費或政府補貼等財政支出，不得超出當年財政收入的一定比例。

二、項目準備

　　PPP項目準備階段主要包括項目調查、開發方案和項目驗證三個基本事項。

　　當項目透過物有所值評價和財政承受能力論證後，可進行項目準備。在項目準備階段，縣級（含）以上地方人民政府可建立專門協調機制，由政府或其指定的有關職能部門或事業單位作為項目實施機構，負責項目評審、組織協調和檢查督導等工作，必要時項目實施機構還可委託專業的財務和法律顧問進行專項盡職調查。

在完成前期的研究及論證後，項目委託機構應組織編制項目實施方案，其中應包括項目概況、風險分配基本框架、項目運作方式、交易結構、合約體系、監管架構、採購方案等事項。

財政部門應驗證項目實施方案的物有所值和財政承受能力，通過驗證後，由項目實施機構報政府審核；如果未通過驗證，可在實施方案調整後重新驗證。如果重新驗證仍然不能通過，則將不再採用 PPP 模式。

三、項目採購

PPP 項目採購階段主要包括資格預審、採購文件編制、投標聲明書評審，以及談判與合約簽署四個基本事項。

PPP 項目採購實行資格預審。項目實施機構應根據項目需要準備資格預審文件，發布資格預審公告，邀請社會資本和與其合作的金融機構參與資格預審，驗證項目能否獲得社會資本響應和實現充分競爭，並將資格預審的評審報告提交財政部門備案。

項目採購文件應包括採購邀請、競爭者須知（包括密封、簽署、蓋章要求等）、競爭者應提供的資格、信用程度及業績證明文件、採購方式、政府對項目實施機構的授權、實施方案的批覆和項目相關審批文件、採購程序、投標聲明書編制要求、提交投標聲明書截止時間、開啟時間及地點、保證金額度和形式、評審方法、評審標準、政府採購政策要求、項目合約草案及其他法律文本等。若採用競爭性談判或磋商採購方式，評審小組需根據與社會資本的談判情況，對可能發生實質性變動的內容做出明確規範，包括採購需求中的技術、服務要求，以及合約草案條款。

根據政府採購相關法律，PPP 項目一般可採用公開招標、邀請招標、競爭性談判、競爭性磋商、單一來源採購等方式。其中需要注意的是，競爭性談判和競爭性磋商是旅遊產業 PPP 項目比較常見的採購方式。兩者的區別主要呈現在，競爭性談判的結果主要由採購價格決定，而競爭性磋商的結果主要由社會資本的綜合條件決定。

社會資本對採購文件提出書面回應後，項目實施機構將成立方案評審小組，首先確定最終採購需求方案，而後對各候選社會資本進行綜合評分。

隨後，項目實施機構將成立專門的採購結果確認談判工作組。按照候選社會資本的排名，依次與候選社會資本及其合作金融機構就合約中可變的細節，進行簽署前的確認談判，率先達成一致的即為中選者。談判完成後，項目實施機構將與中選的社會資本簽署確認談判備忘錄，並公告採購結果和相關文件，公告期滿後政府和社會資本正式簽署 PPP 合約。

四、項目執行

在政府和社會資本正式簽約後，雙方可根據 PPP 合約的約定，設立開發公司，負責項目的設計、融資、建設和營運。項目實施機構將根據合約，監督社會資本或開發公司履行義務，定期監測項目產出績效指標，編制季報和年報，並報財政部門備案。

項目實施機構應每三至五年對項目進行中期評估，重點分析項目運行狀況和項目合約的合規性、適應性和合理性，及時評估已發現問題的風險，制訂應對措施，並報財政部門備案。

五、項目移交

PPP 項目期滿且約定移交的，項目實施機構或政府指定的其他機構應組建項目移交工作組，根據 PPP 合約的規定與社會資本或開發公司進行項目移交。

項目移交工作組應委託具有相關資質的資產評估機構，按照項目合約約定的評估方式，對移交資產進行資產評估，作為確定補償金額的依據。此外，項目移交工作組應嚴格按照性能測試方案和移交標準對移交資產進行性能測試。性能測試結果不達標的，移交工作組應要求社會資本或開發公司進行恢復性修理、更新重置或提取移交維修保函。

在此基礎上，各方應按照相關法律的要求辦理產權過戶和管理權移交手續。項目移交完成後，政府財政部門應組織有關部門對項目產出、成本效益、

監管成效、可持續性、政府和社會資本合作模式應用等進行績效評價，並按相關規定公開評價結果。

在 PPP 項目迅速發展的同時，也暴露出其中一些問題。監管部門已開始對有重大問題的 PPP 項目進行整理和清退。根據財政部於 2018 年 4 月 28 日發布的數據顯示：截至 2018 年 3 月末，中國 PPP 綜合訊息平台項目管理庫累計項目總數 7420 個、投資額 11.5 萬億元；其中，累計清退管理庫項目 1160 個，累計清減投資額 1.2 萬億元。此次對核查存在問題的 PPP 示範項目進行分類處置。其中，30 個退庫項目總投資額約為 300.2 億元，54 個調出示範項目總投資額約為 1584.8 億元，89 個限期改善項目總投資額約為 4817.9 億元。

根據財政部公布清退原因顯示，PPP 項目被調出示範項目清單的原因主要包括以下幾個方面：其一，項目調整：因實施方案調整、名稱變更、內容變化、邊界條件發生實質性變化等。其二，項目終止：因涉及訊息安全問題、項目拆遷困難、設計環境問題、環保問題等終止。其三，項目執行困境：因項目融資未落實、無適宜營運方、財政支出壓力大或已經轉為政府投資模式實施。

根據財政部給出的三個清單，被撤銷或責令限期改善的 PPP 項目中包括 12 個文化和旅遊 PPP 示範項目，以及一級行業非文旅但與文旅相關的項目。調出示範項目名單並清退出中國 PPP 綜合訊息平台項目庫的項目 30 個，涉及文化、旅遊項目的有 2 個；此外，一級行業雖非文旅，但是與文旅相關的項目有：內蒙古自治區包頭市立體交通綜合樞紐及綜合旅遊公路 PPP 項目、喀什 AAAAA 級旅遊景區立體停車庫建設項目。調出示範項目名單，保留在項目庫，繼續採用 PPP 模式實施的項目 54 個，涉及文化、旅遊項目的有 6 個，涉及總投資 75 億元；此外，一級行業雖非文旅，但是與文旅相關的項目還有長白山旅遊軌道交通 PPP 項目、湖南省懷化市麻陽苗族自治縣長壽谷養老養生文化旅遊項目等。運作模式不規範、採購程序不嚴謹、簽約主體存在瑕疵，限期 6 月底前完成整改的項目有 89 個，涉及文化、旅遊項目的有 4 個，涉及總投資額 158 億元；此外，一級行業雖非文旅，但是與文旅相關的項目

還有黑龍江省齊齊哈爾市沿江景觀帶（濱江大道）PPP 項目、黑龍江省撫遠市黑瞎子島配套功能區東極小鎮 PPP 項目等。

根據財政部公布的訊息，被處置的文旅項目多是因項目尚未落地以及存在運作不規範等問題。例如被調出示範項目名單，但仍保留在項目庫中的江西余江縣雕刻創意文化小鎮，該項目總投資約 11 億元。根據公開資料顯示，余江縣雕刻創意文化小鎮為 2016 年江西省第三批 PPP 項目中的一個，由余江縣政府和北京光合文創集團共同打造，占地 1770 餘畝，集文化旅遊、產業服務、休閒渡假、當地人居為一體，志在形成國際影響力的特色匠人文化產業生態項目。但是，根據財政部公布的名單，該項目至今尚未實現落地。又如，總投資額 85 億元的河南省洛陽古城保護與整治 PPP 項目則因運作不規範、未按規定開展財政承受能力論證，而被要求限期改善，否則將會有被調出示範項目名單或被清退出項目庫的風險。

對於被處置的項目，財政部要求地方各級財政部門會同有關部門妥善做好退庫項目的後續處置工作，對於尚未啟動採購程序的項目，調整完善後擬再次採用 PPP 模式實施的，應當充分做好前期論證，按規定辦理入庫手續；無法繼續採用 PPP 模式實施的，應當終止實施或採取其他合規方式繼續推進。對於已進入採購程序或已落地實施的項目，應當針對核查發現的問題進行整改，做到合法合規；終止實施的，應當依據法律和合約約定，透過友好協商或法律救濟途徑妥善解決，切實維護各方合法權益。

針對核查中發現的存在問題的 PPP 項目，財務部要求此類項目應引以為戒，並加強對項目的規範管理。在項目前期，應嚴格按國家有關規定認真履行項目前期工作程序，規範開展物有所值評價和財政承受能力論證。同時，也應堅持政企分開原則，加強 PPP 項目合約簽約主體合規性審查，國有企業或地方政府融資平台公司不得代表政府方簽署 PPP 項目合約，地方政府融資平台公司不得作為社會資本方。PPP 項目需要切實地強化訊息公開，透過 PPP 綜合訊息平台及時、準確、完整、充分披露示範項目關鍵訊息，並接受社會監督，並且應該加強監測，及時更新 PPP 項目運行情況，同時也應建立健全諮詢服務績效考核和投訴問責機制，主動接受社會監督。財政部也要求

應針對 PPP 項目建立健全長效管理機制，落實示範項目管理責任，強化示範項目動態管理，開展示範項目定期評估。政府部門對於現有 PPP 項目的審查和治理將有助於中國 PPP 項目進一步健康、良性而有序的發展。

第五節 旅遊產業 PPP 項目合約

一、PPP 項目合約的性質

根據前述 PPP 項目常見的模式，無論是 BOT、ROT、BTO 或是 RTO，均涉及政府向社會資本授予特定的特許經營權，可以說特許權的授予是 PPP 項目的重要組成部分之一。根據現行法律，政府特許經營協議屬於行政合約的範疇，如果合約相對方認為政府未履行政府特許經營協議，可以依法提起行政訴願或行政訴訟，法院應當受理。

然而，PPP 從行為性質上屬於政府向社會資本採購公共服務的民事法律行為，構成民事主體之間的民事法律關係。合約各方均是平等主體，以市場機制為基礎建立互惠合作關係，透過合約條款約定並保障權利義務。此外，根據最高人民法院於 2015 年 10 月 28 日就輝縣市人民政府與河南新陵公路建設投資有限公司，合約糾紛管轄權異議一案所作出的民事裁定，該案是典型 BOT 模式的政府特許經營協議，雖然合約的一方當事人為輝縣市政府，但合約相對人新陵公司在訂立合約及決定合約內容等方面仍享有充分的自主，並不受單方行政行為強制，合約內容包括具體的權利、義務及違約責任，均體現雙方的平等、等價協商一致的合意，應當定性為民商事合約。

可見，在實踐操作中，各方對 PPP 項目合約的性質存在一定的爭議。從上述財政部與發改委對 PPP 項目合約的認定，以及最高法院的司法判例來看，PPP 項目合約不宜簡單地等同於政府特許經營協議，儘管就合約內容而言，其包含特許經營權的授予和行使，但同時也包含政府和社會資本就項目建設、營運和移交等與項目有關的其他內容。因此，從合約的本質而言，PPP 項目合約應屬於民事合約。但《行政訴訟法》作為法律，效力高於財政部和發改委頒布的部門規章。同時考慮到司法實踐的複雜性，各地法院在審判實務中對這一問題的理解和把握也可能存在不同。因此，釐清 PPP 項目合

約的性質值得各方在 PPP 項目立法、司法、合約履行等各個方面給予持續的關注。

二、PPP 項目合約的合約體系

根據前文第三節的分析，PPP 項目涉及眾多的參與方，包括：政府、社會資本、開發公司、貸款人、設計方、建造方、營運方、保險公司、第三方仲介機構等等。上述眾多參與方之間構成一個複雜的合約體系，總結如下圖所示：

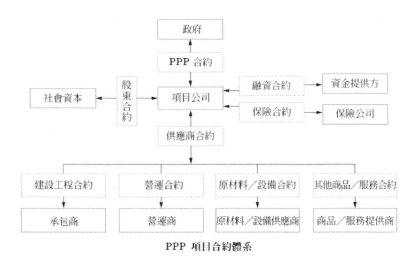

PPP 項目合約體系

具體而言，一個 PPP 項目可能涉及以下幾類主要合約：

1・PPP 項目合約

一般由政府與社會資本（或者開發公司）簽署，對 PPP 項目的期限、具體模式、付費機制、各階段雙方的權利義務、風險分擔、到期移交等重大問題進行詳細的約定。PPP 項目合約是 PPP 項目的核心合約文件。同時，考慮到前述中國對於 PPP 項目合約性質還存在一定爭議，實踐中也存在政府與社會資本同時簽訂 PPP 項目合約和特許經營權協議的操作方式，以規避合約性質的不確定性。

2．開發公司股東協議

一般由開發公司各股東簽署（根據情況不同，可能包括社會資本和政府下屬企業等），對開發公司的名稱、性質、經營範圍、決策機制、分紅機制、退出機制等涉及開發公司的重大事項進行詳細的約定。

3．項目融資合約

一般由開發公司與貸款方簽署，對貸款金額、貸款期限、利息、擔保等與項目融資相關的重大事項進行詳細的約定。

4．履約合約

一般由開發公司與設計方、建造方、營運方等項目具體實施方簽署，對各方在項目設計、建造、營運過程中的服務範圍、質量標準、考核等重大事項進行詳細的約定。

5．保險合約

一般由開發公司與保險公司簽署，對項目融資、建設、營運等各階段可能發生的風險分別進行投保，並對保險金額、期限、條件、賠付流程等重大問題進行詳細的約定。

6．第三方仲介機構合約

一般由開發公司與商務、財務、法律、稅務等各專業第三方仲介機構簽署，對項目所需的專業諮詢服務所涉及的服務範圍、服務費金額及支付方式等問題進行約定。

三、PPP 項目合約的主要問題

（一）PPP 項目具體的合作模式和範圍

PPP 項目合約中應當確立該項目具體採用的合作模式，以便進一步確定政府和社會資本在項目中的合作範圍。以 BOT 模式為例，在該模式項下，政府和社會資本的合作範圍通常主要包括項目的設計和建設、營運，以及特許權到期後社會資本向政府移交項目設施。

　　PPP 項目的具體模式和合作範圍是確定政府和社會資本各項權利和義務具體內容的基礎，因此是 PPP 項目合約的核心條款。

　　（二）PPP 項目的合作期限

　　由於 PPP 項目具有投資報酬期限長等固有特點，合作雙方通常會約定較長的合作期限。就另一個角度而言，由於 PPP 項目涉及公共利益，因此需要相對長的週期以確保其處於穩定狀態。政府和社會資本合作期限原則上不低於十年，最長不應超過三十年。至於特定 PPP 項目具體的合作期限，通常需要根據項目實現公共利益的週期、資產可供使用的週期、投資報酬週期、財政承受能力等多個因素予以測算並最終確定。

　　此外，實踐中在約定合作期限時，可以約定一個固定的期限，即包括項目前期的設計建設階段和正式營運階段；另外，也可以分別約定設計建設階段和營運階段的期限。總體而言，前一種方式相對靈活，後一種方式更為明晰。實踐中雙方可以根據項目的具體合作模式、風險分擔、付費機制和其他具體情況確定合理且雙方均能接受的合作期限約定方式。

　　除此之外，雙方還可在 PPP 項目合約中對延期和提前終止等事項作出約定。

　　（三）PPP 項目的付費機制

　　付費機制是 PPP 項目合作雙方風險分擔和收益回報的直接體現，因此也是 PPP 項目合約中的核心條款之一。常見的付費機制通常包括政府付費、使用者付費、可行性缺口補助等。

　　政府付費是指由政府根據一定的標準，直接付費購買公共產品或服務。該等標準包括：（1）可用性（Availability），即主要以開發公司所提供的項目設施或服務是否符合合約約定的標準和要求作為判斷依據；（2）使用量（Usage），即主要以開發公司所提供的項目設施或服務的實際使用量作為判斷依據；（3）績效（Performance），即主要以開發公司所提供的公共產品或服務的質量作為判斷依據。實踐中，政府可以根據上述一個或幾個標準作為付費依據。由於政府付費方式可能涉及政府財政支出，國家對該類

PPP 項目始終保持謹慎的態度。例如，財政部明確要求，優先支持存量項目，審慎開展政府付費類項目，確保入庫項目質量。

使用者付費是指由最終消費用戶直接付費購買公共產品和服務。開發公司直接從最終用戶處收取費用，以回收項目建設和營運成本並獲得收益。使用者付費方式通常適用於存在最終用戶的項目，例如景區 PPP 項目。由於該方式需要向最終用戶收取費用，而 PPP 項目又需要兼顧公共利益，因此在定價問題上，需要在平衡經濟利益和公共利益的前提下，在法律允許範圍內制定向最終用戶收取的費用標準。

可行性缺口補助是政府付費機制與使用者付費機制之外的一種折衷選擇。對於使用者付費無法使開發公司收回項目的建設和營運成本並獲得收益的項目，可以由政府提供一定的補助，以彌補使用者付費之外的缺口部分。在實踐中，政府可以透過投資補貼、價格補貼、提供劃撥土地、放棄開發公司分紅權等方式提供補助。

（四）項目用地

對於大部分的 PPP 項目而言，土地的取得方式是根本的問題，同時也會對開發公司的成本和收益形成重大影響。實踐中，主要分為政府提供土地和開發公司獲得土地兩種方式。具體適用何種方式將根據經濟和效率的原則，並結合具體的合作模式，由政府和社會資本在 PPP 項目合約中約定。

此外，取得土地的費用（包括土地出讓金、徵地補償款等）也應根據費用的金額和性質、財政和開發公司的能力、項目投資報酬率等因素，由上述雙方協商確定並分擔。

（五）項目的設計、建造、營運和維護

設計、建造和營運是 PPP 項目的核心內容，貫穿 PPP 項目的整個項目週期。對於具體的設計、建造、營運和維護等事項，通常由開發公司與第三方的設計方、建造方及營運方簽署具體的合約進行詳細約定。在 PPP 項目合約中，政府和社會資本通常對項目設計、建造、營運和維護的總體安排、要

求、標準、責任等主要問題進行約定，以使 PPP 項目合約能夠在各項權利義務方面與第三方合約對接。

（六）社會資本的退出方式

實踐中，政府在尋找 PPP 項目合作方時，通常會對社會資本的聲望、財務狀況等背景情況有所要求，因此在簽訂 PPP 項目之後，通常不希望社會資本隨意退出。但由於 PPP 項目週期長、回報低，對社會資本而言存在較大的風險和不確定性，如果在 PPP 項目合約中能夠約定一定情況下社會資本的退出機制，將在一定程度上降低社會資本的風險。因此，退出方式往往是雙方在談判 PPP 項目合約中的焦點問題之一。

通常情況下，政府會要求開發公司及其母公司在一定期間內，在未經政府批准的情況下，不得發生任何股權變更，包括股權的轉讓、控制權的轉讓等。此外，PPP 項目合約可能會根據項目的情況，對出讓方的資質和能力提出一定的要求。

（七）其他主要問題

除了上述問題之外，PPP 項目合約還可能涉及項目的融資安排、雙方的承諾和保證、保險、不可抗力、違約和終止、適用法律和爭議解決等重要的商業和法律條款。這些條款需要根據項目的具體情況由政府和社會資本透過協商確定，並在 PPP 項目合約中予以規定。

第四編 旅遊產業項目投資的退出

▌第十一章 旅遊項目退出的原因和方式

任何經濟實體的發展軌跡都不能擺脫經濟規律，大致包括發展、成長、成熟、衰退幾個階段，而每個階段的發展方式和時間跨度會有所不同。無論面對任何類型的投資項目，無論是主動還是被動退出，如何在恰當的時機退出，如何最大程度地回收投資成果，是旅遊產業項目的投資者最終需要面臨的問題。本章我們將介紹旅遊項目退出的不同原因和方式。

第一節 旅遊項目退出的不同原因

項目投資者退出一個項目的原因多種多樣，從不同的角度來看，可將其分為不同的類別。例如，從投資者主觀角度來看，可分為主動積極提前布局的退出，以及被動應對式的退出；從投資協議的履行情況來看，可分為投資協議屆滿到期的自然退出（例如 PPP 模式項下的「移交」環節、景區經營權授權到期等），以及違約導致提前終止等。另外，項目投資者退出也可能是因為宏觀政策或當地政策的變更，導致原本的商業預期和目的無法實現，或者因項目違法違規而被治理甚至被叫停，或者因共同出資人利益分歧等原因導致項目暫停或中斷，或者因不可抗力導致項目停止等等。

在眾多錯綜複雜的退出原因中，我們將在下文分析其中兩個常見的重要原因，分別是項目投資者的轉型需要這一主觀方面的原因，以及資本投資週期的要求這一客觀方面的原因，從主觀和客觀兩個角度來探究項目投資者退出的更深層的原因。

一、項目投資者轉型的需要

在各個投資領域中，投資轉型都是永恆的話題。如何在恰當的時機尋找和選擇最適宜的投資領域和方向，是投資方確保其投資立於不敗之地的最大保障。投資轉型近幾年來倍受關注，尤其是經濟形勢不斷變化的今天。在追求轉型的眾多投資者眼中，旅遊及相關產業已引起關注。

　　旅遊相關產業包羅萬象，既有與傳統房地產密切結合的特性，又具備新產業的發展要素。例如，近年來為重多房地產投資商們所熱衷投資的旅遊地產項目（包括一些文化旅遊項目、特色小鎮項目、主題公園綜合項目等）從一開始就與房地產緊密綁定起來。旅遊和地產，孰為體，孰為用？孰為表皮，孰為精髓？孰為成本，孰為利潤？這些問題似乎並無絕對的、非此即彼的答案。旅遊項目前期投資大，屬於重資產項目，必須靠地產來反哺；同時，地產的增值建立在旅遊項目的成功營運上，因此，地產與文化、旅遊需要有機地結合，相互促進和發展。然而，在很多所謂旅遊地產或文化旅遊地產項目中，旅遊和文化僅被用作房地產追求暴利的一個擺設和噱頭，無非是借旅遊或文化的新瓶來裝地產的舊釀，還是一樣的配方和套路。許多旅遊產業項目的本質依舊只是房地產業的一個分支，因此也無法逃脫房地產業發展週期的宿命。而看似位於該產業「食物鏈」頂端的投資者們實際上並不輕鬆。在房地產項目（包括以房地產開發為本質的那些旅遊項目）異軍突起的同時，也注定最終將受制於經濟規律和社會規律的限制。宏觀調控和市場調節永遠是懸在頭頂的達摩克利斯之劍。近年來，三年左右就會出現一次或大或小的調控，出現或真或假的「反折點」。過強的行業週期性將導致開發商的現金流量不穩定，使其對市場的預期也極不穩定。對投資者來說，目前既是「最好的時代，也是最壞的時代」。當然，現在就將地產及地產相關產業定為大限已到還為時尚早，但提前布局不同的產業類型及未來的出路，將是所有投資者和開發商們不得不面對和研究的課題。

　　目前，行業轉型、產業轉型已成為大趨勢。眾多投資者和開發商紛紛拋棄單一的投資和開發模式，尋求多行業、多產業的發展模式。其中，萬達集團的「輕資產化」的轉型尤為突出。「轉型」是近年來萬達集團多次強調的關鍵詞。在此之前，萬達商業地產（包括其傳統的文化旅遊地產）的發展之路的最大特點是大規模地複製、升級和擴張。近年來，萬達集團以萬達地產為基礎，進而擴張發展萬達百貨、萬達飯店、萬達旅遊，再到不斷發展壯大的萬達文化產業。萬達集團所涵蓋的產業和行業在數量上顯示出所向披靡的強勁勢頭。而萬達飯店、萬達旅遊、萬達文化這些產業板塊的基石仍是不斷擴張的萬達地產。

　　然而，這一發展模式在 2017 年發生根本性改變。2017 年 7 月 19 日，萬達與富力和融創同時分別簽署轉讓協議。根據萬達集團官方網站披露，萬達商業將北京萬達嘉華等 77 個飯店轉讓給富力地產；萬達商業將 13 個文化旅遊城項目（即西雙版納萬達文旅項目、南昌萬達文旅項目、合肥萬達文旅項目、哈爾濱萬達文旅項目、無錫萬達文旅項目、青島萬達文旅項目、廣州萬達文旅項目、成都萬達文旅項目、重慶萬達文旅項目、桂林萬達文旅項目、濟南萬達文旅項目、昆明萬達文旅項目、海口萬達文旅項目）的 91% 股權轉讓給融創房地產集團。萬達商業與融創房地產集團雙方同意交割後文旅項目維持「四個不變」：首先，品牌不變，項目持有物業仍使用「萬達文化旅遊城」品牌；第二，規劃內容不變，項目仍按照政府批准的規劃、內容進行開發建設；第三，項目建設不變，項目持有物業的設計、建造、質量，仍由萬達實施管控；第四，營運管理不變，項目營運管理仍由萬達公司負責。另外，融創集團、富力地產考慮將今後投資開發的商業中心及影城，全部委託萬達商業和萬達電影管理。三方同意今後繼續在文旅項目、電影等多個領域進行全面策略合作。至此，萬達集團的轉型之路已然正式開啟。萬達集團順勢應時的上述轉型應該並非其創業之初的本願和初衷。但趨利避害是所有經濟實體的必然選擇。由此管窺，可以瞥見地產行業（包括與房地產天然綁定的文化旅遊產業）的一些問題和困境。

　　首先，發展規模的極限。通常來講，房地產業（包括旅遊地產項目）如要迅猛發展，首先需要體現在數量上。透過大量地規模化複製和擴張，此類地產項目可以在各地迅速蔓延。事實證明，粗放式的發展必然附帶無法克服的天然不足，當項目產品飽和並嚴重超出當地消費需求時，供過於求的規律性後果便自然而然地凸顯。而且，項目體量的超前發展，勢必影響其營運的效果，對盲目擴張的項目綜合體來說，其擴張趨勢放緩是必然。轉型和退出是開發商們必須考慮和提前布局的重要問題。

　　其次，行業競爭的限制。中國的各大房地產開發商們基本遵循相同的發展和擴張道路。在落地之初，簡單複製的項目就未曾因地制宜，當市場發生變化時，將難以及時準確而有效地分別應對。簡單粗放式的複製擴張模式，必然在越來越激烈的市場競爭中敗下陣來。缺乏核心競爭力的項目投資者和

開發商們必須儘快考慮如何轉型，考慮如何從傳統的商業模式中退出。近年來，旅遊地產的競爭極為激烈，各地文化旅遊地產蜂擁而上，引發競爭白熱化，從而帶來同質化、資源浪費等多重惡性循環。目前，旅遊地產進軍的區域多為三、四線都市，而這些地方的旅遊地產及周邊市場本來就供大於求。儘管旅遊渡假地產前景遠大，但有一個無法迴避的事實是，當前的旅遊渡假地產模式，重地產輕旅遊，這樣的圈地賣房模式並不具備可持續性，將在激烈的行業競爭中率先暴露出弊端。當房地產業宏觀環境惡化時，這類重地產的所謂旅遊產業項目，對於轉型和退出的需求必將更為強烈和緊迫。

第三，資金周轉的壓力。據悉，中國目前已有超過三分之一的百大房地產企業涉足文化旅遊地產。整體而言，這類地產企業有背景，有實力，房地產開發經驗豐富，但如上文所述，不少房地產商依然沿用住宅等傳統房地產的生意邏輯，來進行文化旅遊項目的開發。這不僅無益於項目本身的推進，還將帶來更大的風險。文化旅遊地產項目考驗的不僅是企業的融資能力、資金運作能力，對內容創造及營運方面的能力也有極高的要求，其中包括對宏觀政策的把控和判斷力。房地產商們在開發文化旅遊項目時慣用傳統的大步擴張的方式，動輒投資數百、上千億，而高速擴張是對資金需求量的上升，這極其考驗當事企業的融資能力和資金運轉能力。以華僑城為例，自提出「文化＋旅遊＋都市化」模式以來，華僑城在文化旅遊項目的概算投資粗略估算已超萬億。大規模的拿地後，其資金壓力亦凸顯出來。要做好一個旅遊地產項目，通常需要持續投入 10 年，甚至 20 年，對於企業操盤能力和資金鏈的考驗非常高。理想的文化旅遊地產應該有完備的商業配套、飯店、醫療教育等配套設施。如果開發商的資金周轉出現嚴重問題，勢必影響項目的繼續開發。如果難以為繼，被動退出將是必然結果。

從上述萬達集團與融創的協議內容可知，萬達將 13 個文旅項目轉讓給融創，僅保留萬達的「萬達文化旅遊城」品牌冠名權，以及萬達經營管理權。其實質是「去房地產化」，將「重資產」轉出，改為發展其「輕資產」。「輕資產」策略的核心思想在於以槓桿原理充分利用各種外界資源，減少自身投入，集中自身資源於產業鏈利潤最高的環節，以此保持「品牌影響力」，進而提高企業的盈利能力及發展規模。萬達的輕資產模式將會影響其收入模式

和預期，改變資本市場對於萬達作為商業地產開發商的企業定位與認知，從而改變對萬達模式的預期和估值方式，進而拉升萬達的股價。從大方向來看，無論將來如何具體實施，輕資產模式都可以減輕萬達下一步發展的預期資金投入，從而降低企業風險。當前的旅遊地產市場已發生巨大的變化。在供需失衡的狀態下，對商業地產、文化地產、旅遊地產等各種創新模式的專業度要求也會更高。眾多同質化的文化旅遊地產勢必面臨優勝劣汰的處境。無論主動或被動，布局如何轉型和退出，是開發之初便應考慮清楚的問題。

二、資本投資週期的要求

上文從旅遊地產的投資者和開發商角度，分析事先考慮和布局轉型與退出的必要和緊迫。下文將從某一客觀角度——投資基金的退出進行分析。

從投資效率的角度來衡量，投資地產類金融產品通常比直接投資地產項目更有優勢。這是因為透過投資金融類產品，可以依託投資機構來有效降低調查、評估及監管成本；作為一個不完全競爭市場，房地產市場具有資訊不對稱的特徵。基金管理人透過豐富的房產投資經驗和資源，使得他們在地產投資中的投資、管理和退出層面具有較大比較優勢，從而避免地產項目投資選擇和投監管、營運環節中，因資訊不對稱而引發的逆向選擇和道德風險問題。不同於那些以持有為目的的房地產開發商，房地產投資基金的目標簡單而直接，即投資報酬。房地產投資基金最多為 7～8 年的存續期間，而且通常需要 10% 以上的項目收益回報。房地產基金投資人更多考慮的是收益率和回報期，其次才是產品的形式。房地產投資基金的退出是投入之初便設定好的目標。退出是其項目折現的最終環節，通常透過股權轉讓、回購、售出、經營性物業貸款，或者資產證券化等方式退出項目，實現投資收益。在前文章節中，曾提到房地產投資基金與文化旅遊地產項目的結合。房地產投資基金若投向文化旅遊地產或養老地產此類非傳統房地產項目，則需特別注意回報週期和投資報酬預期。文化旅遊地產項目和養老地產項目通常的回報週期將長達十幾年，而且投資報酬率通常也遠低於傳統房地產產業，而且文化旅遊產業經常受到當地行政部門的監管和介入，與房地產投資基金的需求可能

存在偏差。因此，在投資之初，投資者需要先確定能否退出、何時退出和如何退出等重要問題。

　　如何安全地退出房地產私募基金是投資者必須事先考慮的問題。從退出管道來看，美國、新加坡等資產證券化程度較高的國家，私募房地產基金最好的退出管道即在於 REITs、CMBS 等產品，透過將物業打包上市，再進入證券市場流通。目前，中國的私募房地產基金退出方式仍然較為單一，大多是採取大股東回購、項目清算等退出方式。在面臨市場調整去化率下降時，基金管理人及投資者都只能束手無策。但近年來，中國的資產證券化已開始起步，多個地產公司開始嘗試透過資產證券化進行融資。雖然目前中國正在嘗試的資產證券化離國際上真正的資產證券化產品仍有較大差距，但相信未來借助中國資產證券化等管道的興起，中國的房地產基金將迎來更多元化的退出方式和流通管道。

　　總之，無論因何原因退出或以何種方式退出，如何安全地確保收回投資和投資報酬是投資者最為關心的問題。對於投資，以前的投資者重點關注投資報酬率的高低，而現在的投資決策者必須首先考慮和評估投資的退出機制與具體的退出路徑，也即「投資退路」。因此需要提前考慮項目是否有完善的退出機制，以及在特殊情形下的應對機制，以將投資風險盡可能降到最低。

第二節 旅遊項目退出的不同方式

　　退出機制是投資管理的最後一步，也是投資風險控制方式。通常來講，退出機制越多，風險也就相對越低，這也是衡量和檢驗投資成功與否的指標。不同的投資人及其不同的身分、不同的投資方式、不同投資資金的屬性，都將影響退出機制的選擇。那麼，在此情況下，旅遊項目的退出方式有哪些，哪些退出方式可予適用就成了關鍵問題。本章將對上述問題逐一進行介紹。

　　在前文章節中，我們曾介紹和分析了旅遊項目不同的投資和融資方式。這些投資的投資主體（例如房地產商、投資機構等）在進入項目之初，就應該提前為未來退出該等項目做好伏筆和準備，為未來成功退出且獲得更大的投資報酬打好基礎。在前文相關章節中，也曾分別述及某些投融資的退出機

制。以下將簡要而系統地介紹不同形式的投資在旅遊項目中，現有的或潛在有待發掘的幾種主要退出方式。具體如下：

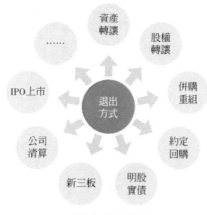

項目主要退出方式

首先，對旅遊項目的投資方（例如旅遊地產項目的開發商）來說，最直接的退出方式是將該項目的產權（如地塊的土地使用權、建築物的房屋產權等）轉讓給其他方，即透過權屬的直接轉移而退出該項目。資產轉讓方式的最大優點是產權清晰、責任明確，通常出讓方也不會被開發公司的複雜的歷史問題所拖累。但該方式的缺點也非常明顯，即產權過戶將帶來巨大的稅賦負擔。

第二，旅遊地產項目開發商在退出投資項目時，為避免巨額稅賦，通常會採用股權轉讓的方式來替代直接資產轉讓，即透過向其他方轉讓開發公司股權，來獲得股權增值作為其投資收益。相對於直接的產權轉讓，股權轉讓方式在財務和稅務安排上將更為經濟合算，可以合法地避免繳納大額稅費。但不可避免的，新的股權出讓方將承接一個可能歷史複雜的開發公司，包括其所有現存的和潛在的權利、義務和對外需承擔的責任，因此，出讓方可能面臨較大的商業風險和法律風險。

第三，透過併購重組的方式進行退出。開發公司的股權以「現金」或「股權」或「現金＋股權」方式，與第三方公司股權進行協商置換，從而實現退出。併購退出的方式更為高效靈活，越來越多的投資機構願意選擇採用併購的方

式來退出。併購是指一個企業或企業集團透過購買其他企業的全部或部分股權或資產，從而影響、控制其他企業的經營管理。併購主要分為正向併購和反向併購，正向併購是指為了推動企業價值持續快速提升，將併購雙方對價合併，投資機構股份被稀釋之後繼續持有或者直接退出；反向併購就是直接以投資退出為目標的併購，也就是主觀上要兌現其投資收益的行為。透過併購退出這一方式的優點在於，該方式的複雜性較低、花費時間也較少，而且可選擇的併購方式也靈活多樣，特別適合於某些創業企業。這些創業企業的業績正逐步上升，但尚不能滿足上市的條件，或者投資方不想度過漫長的等待期，而打算撤離創業資本的情況。同時，被兼併的企業之間還可以相互共享對方的資源與管道，這也將提升企業運轉效率。隨著相關行業的逐漸成熟，併購重組也將成為整合行業資源最為有效的方式。

第四，事先約定回購股權，進而實現投資方的退出。回購主要分為管理層收購和股東回購，是指企業經營者或所有者從股權投資機構回購股份。總體而言，企業回購方式的退出回報率通常很低，但是相對穩定，某些股東甚至是以償還類貸款的方式進行回購。對企業而言，回購退出的方式可以保持公司獨立，避免因創業資本的退出，給企業的營運造成較大影響。而且，這一交易方式的相對較不複雜，回購成本也較低。當然，對於投資機構而言，創業資本透過管理層回購退出，其收益遠低於 IPO 方式，同時還需要管理層能夠找到適合的融資槓桿，為回購提供資金支持。通常來說，這種回購退出方式多適用於經營日趨穩定但上市無望的企業。根據雙方簽訂的投資協議，創業投資公司向被投資企業管理層轉讓所持公司的股份。在目標企業發展前景與預期變數較大的情況下，股份回購能確保快速收回資本，保證已投入資本的安全性。

第五，透過事先設立的「明股實債」投資方式，實現最終的退出。「明股實債」即表面上是股權投資，實質上以股權作質押並約定固定收益，而投資方可自由選擇持有股權或選擇項目固定收益，投資可以適時選擇退出。

第六，透過新三板掛牌交易實現退出。中國新三板全稱為「全國中小企業股份轉讓系統」，是中國多層次資本市場的一個重要組成部分，是繼上海

證券交易所、深圳證券交易所之後第三家中國全國性證券交易場所。目前，新三板的轉讓方式有協議轉讓和做市轉讓兩種。協議轉讓是指在股轉系統的主持下，買賣雙方透過洽談協商，達成股權交易；而做市轉讓則是在買賣雙方之間再添加一個居間者「造市者」。新三板已成為中小企業進行股權融資最便利的市場，也成為投資機構青睞有加的退出方式。相對於其他退出方式，新三板主要有以下優點：其一，新三板市場的市場化程度比較高，而且發展速度非常快；其二，新三板市場的機制比主板市場寬鬆，也更為靈活；其三，相對於主板來說，新三板的掛牌條件較為寬鬆，掛牌時間短，且掛牌成本較低；其四，有國家政策的大力扶持。對於企業來說，新三板市場能夠為其帶來融資功能且可能帶來併購預期、廣告效應以及政府政策的支持等，因此，新三板市場是目前中小企業一個比較好的融資選擇；而對機構來說，新三板市場相對於主板市場門檻更低的進入壁壘，及其靈活的協議轉讓和做市轉讓制度，能夠更快地實現退出。然而，新三板市場的流動性、退出價格等問題也一直飽受資本市場的詬病，主要是因為投資者門檻過高、做市券商的定位偏差、造市者數量不足、政策預期不明朗等原因造成。近來，新三板摘牌退出的情況時有發生。2018 年掛牌新三板的新聞也較為罕見。以同程藝龍、美團點評為代表的網路旅遊和新經濟企業紛紛赴港 IPO，讓中國的新三板旅遊市場更顯冷清。但是，即便在這樣的情況下，依然有一批旅遊企業執著於掛牌新三板。

第七，透過開發公司清算的方式退出。對於已確認項目失敗的創業資本，應儘早採用清算方式退出，並盡可能多地收回殘留的資本。清算的操作方式分為兩種，即虧損清償和虧損註銷。清算是一個企業在倒閉之前的止損措施，並不是所有投資失敗的企業都會進行破產清算。申請破產並進行清算是有成本代價的，而且還需要經過一系列較為複雜且耗時較長的法律程序。如果一個失敗的投資項目沒有其他債務，或者雖有少量的其他債務，但債權人不予追究，那麼，一些創業資本家和企業通常不會選擇申請破產，而是會採用其他方式，並透過協商等方式決定企業殘值的分配。破產清算是不得已而為之的一種方式，優點是在此情況下尚能收回部分投資，而缺點也是顯而易見的，意味該項目的投資虧損，資金收益率將為負數。

　　第八，透過企業 IPO 上市實現退出。IPO 即我們常說的上市，是指企業發展成熟以後，透過在證券市場掛牌上市，使投資資金實現增值和退出的方式。如果從帳面回報率的角度來看，IPO 依然是投資機構最理想的退出管道。對企業來說，除了企業股票的增值，更重要的是資本市場對企業經營業績的認可，可使企業在證券市場上獲得進一步發展的資金。以 IPO 方式退出的弊端確也顯而易見，就中國境內 IPO 而言，目前證監會已放慢對上市公司的審批速度，再加上高標準的上市要求和繁雜的上市手續，絕大多數中小企業被拒之門外。相比其他退出方式而言，IPO 對於企業資質要求過於嚴格，手續更為繁瑣，其成本過大。

　　目前，已在 A 股上市的旅遊類企業仍是以景區為主，其次為飯店類公司，而其他旅遊業務上市的難度較大。景區類企業具備先天的資源優勢，因此盈利能力通常來說比較好，因此景區類上市公司數量在旅遊企業中相對較多。有很多旅遊類企業在 IPO 上市的道路上因各種因素而受阻。有的企業因為業績波動較大，或者經營資產獨立性被懷疑而無緣上市；有的則因需要加強內控系統建設、完善內控體系，甚至需要補辦部分房產、土地權證事宜等原因而無法上市；受挫最多的原因仍是此類企業的淨利潤水準不高。總之，旅遊企業的經營特殊性直接導致 IPO 的困境。我們可將其主要原因歸結為以下三個方面：

　　其一，經營合規性問題。目前的旅遊類企業（特別是景區類企業）大多是成立時間較長的國有企業。這些國有企業在財務規範性、業績計算等方面不可避免地存在這樣或那樣的歷史性不合規的問題，而且合規改制的難度非常大。因此，在上市時上述問題便成為隨時可能引爆的「定時炸彈」。另外，旅遊企業大多以現金交易，其帳目通常不夠透明，這一問題在上市時也常常被詬病。相對應地，旅遊類企業在意圖上市之前，首先應解決其存在的合規性問題，對主營業務進行重新梳理，對財務收支和稅務進行規範化管理。

　　其二，資源獲取的合規性問題。在景區內，各種獨家經營權主要包括客運特許經營權、纜車、資源開發、餐飲等服務。風景名勝區內的交通、服務等項目，應當由風景名勝區管理機構依照有關法律、法規和風景名勝區規劃，

透過公開招投標的方式公平競爭來確定經營者。經營者應當繳納風景名勝資源的使用費。未依據招投標等方式取得經營權的行為，證監會將質疑其業務經營的合規性，成為上市的障礙。對於景區類公司，旅遊資源是核心資產，但這類資產的經營獨立性、產權歸屬等問題通常會因為景區與政府的複雜關係而顯得更為盤根錯節。公司和政府較為密切的聯繫將導致公司的獨立性存疑。相應地，旅遊企業在準備上市之前，應追溯解決企業歷史沿革的合法合規性，並嚴格規範公司的治理結構，清晰界定主要資產的所有權。

其三，不確定能否持續盈利。對依託國家資源的世界遺產、風景名勝區、自然保護區、森林公園、文物保護單位和景區內宗教活動場所等遊覽參觀點，不得以門票經營權、景點開發經營權打包上市。由於國有名勝風景區的門票無法納入上市公司體內，導致眾多景區公司的盈利能力無法達到上市的要求。而對於非國有名勝風景區企業而言，單純僅靠門票收入也難以支撐長期的盈利要求。此外，日益激烈的市場競爭，也導致旅遊企業的持續盈利性相對不確定。這導致越來越多的新興旅遊企業只得被迫放棄 A 股上市，轉而投向境外上市。例如 OTA 企業，由於其特殊的經營模式導致帳面虧損，無法符合 A 股上市對於盈利能力的強制性要求，因此攜程、途牛、去哪兒、藝龍等紛紛選擇在美國上市。相對應地，為了中國或國外上市的需要，中國旅遊企業仍需要構建和拓寬多元化的收入結構，以確保長期可持續的盈利能力。正如前文關於項目營運的章節中所提到的，目前中國旅遊項目（如景區）有多種商業模式，例如門票商業模式、旅遊綜合收益商業模式、產業聯動商業模式、旅遊地產商業模式、旅遊資源整合的商業模式、產業和資本運作相融合的商業模式等，以及前述多種商業模式組成的混合模式。

透過對上述問題的改進，能夠為旅遊項目上市清除一些障礙。另外，如果直接上市較為困難，則還可以透過資產重組成為上市公司一部分，或者透過借殼的方式實現上市。

以上列舉投資方如何退出投資項目（包括旅遊項目）的幾種常見方式，以及其明顯的優點和缺點。在具體項目（包括旅遊項目）中，需要結合項目的具體特點及投資的具體方式，以及不同投資方的投資意圖，依據現有法律

和行業操作實踐，選擇和確定最適合、最有效且最有利的一種或數種退出方式，從而盡可能實現投資報酬的利益最大化。

第十二章 對擬退出旅遊項目的評估

　　從上文所述旅遊項目通常的退出模式不難看出，旅遊項目的主動退出大多是一種雙向選擇的結果：一方面，退出方出於特定的商業考慮，希望從旅遊項目中抽身；另一方面，新的進入方希望參與到旅遊項目中，透過對旅遊項目的重新定位、開發、重新包裝、推廣、經營等一系列商業行為，進一步提升旅遊項目的商業價值。正確的商業決策建立在全面分析與評估的基礎上。在上述雙向選擇的過程中，儘管退出方和進入方對旅遊項目的價值有各自的判斷，但如何綜合評估該旅遊項目，無疑是退出方和進入方共同面對的核心問題。儘管每個旅遊項目的特點不同，在對相關因素進行考量時的側重點不同，但涉及的大方面基本一致。

第一節 旅遊項目經濟和社會效益評估

　　旅遊項目既是一個經濟載體，又是一種社會活動，需要同時以經濟和社會的兩重標準來審視。因此，對於旅遊項目而言，不僅需要考慮經濟效益，也要評估帶來的社會效益。

　　所謂經濟效益，是指透過對外交換商品和勞動，而取得的對於社會勞動的節約。即以儘量少的勞動耗費取得儘量多的經營成果，或者以同等的勞動耗費取得更多的經營成果。經濟效益是資金占用、成本支出與有用生產成果之間的比較。通俗來講，衡量一個旅遊項目的經濟效益主要是衡量其盈利能力，是否可以以較少的成本獲得更多的收益。這一標準在如今市場經濟的大環境下早已深入人心，因此無需多言。在當前各類商業活動和交易中，經濟效益顯然是最為核心的評估標準，對於旅遊項目亦是如此。

　　所謂社會效益，是指最大限度地利用有限的資源來滿足人們日益增長的物質文化需求，其涵蓋的層面將更廣於經濟效益，也更為複雜，表現形式也更多樣。通俗來講，衡量一個旅遊項目的社會效益，即是衡量對於當地的物

質文化生活是否產生正面影響。例如,該旅遊項目是否增加當地居民的就業,提高當地居民的收入水準;是否豐富當地的文化生活,提升當地居民的文化素養;是否保持和改善當地的自然資源和生態環境等等。

經濟效益和社會效益是對某一項目不同層次和不同角度的評估指標。不可否認,在項目資源有限的情況下,經濟效益和社會效益在短期內可能存在一定的矛盾。在實踐中,有項目過分追求經濟效益,忽視社會效益。或許短期內能獲得不菲的收益,擁有亮麗的財務報表,但實際上這種揠苗助長的發展往往伴隨對當地環境的破壞、與當地居民的糾紛等社會問題,而這些社會問題可能成為項目後續經營的不確定因素甚至成為定時炸彈。

當然,也有一些在經濟效益和社會效益方面取得平衡的轉讓項目。例如前文多次提及的北京古北水鎮,於 2014 年國慶節正式營業,並且實現當年營業,當年盈利。2014 年納稅 1747 萬元,形成財政收入 862 萬元,比起開發前,司馬台長城旅遊工貿公司在納稅和財政收入上,分別增加 1717 萬元和 849 萬元。2015 年上半年,納稅 1014 萬元,增長 113.7%;形成財政收入 491 萬元,增長 92.1%。在取得經濟效益的同時,古北水鎮附近的司馬台村村民依託古北水鎮打造鄉村飯店。2014 年司馬台新村接待遊客 14 萬人次,年均增長 40%;人均收入 4.5 萬元,是 2009 年古北水鎮開業前的 4.7 倍。同時,古北水鎮還為 1000 名本地人提供就業機會,約占景區員工總人數的一半,人均月收入 3000 元左右。在古北水鎮的帶動下,2014 年古北口鎮人均收入 1.7 萬元,比 2009 年增加 0.6 萬元。根據上述公開資料統計,古北水鎮的發展在經濟效益和社會效益方面均取得積極的效果。

旅遊項目經營過程中的社會問題往往無法體現在經濟數據中,卻對旅遊項目的後續經營有舉足輕重的影響。因此,只有對經濟效益和社會效益有一個綜合的評估,才能更為全面和實際地評價一個旅遊項目。

第二節 旅遊項目資產狀況評估

旅遊產業項目作為重資產項目,其所有擁有的資產狀況很大程度上反映了項目價值多少。因此,在對相關項目進行轉讓之前,需要對該項目的資產

狀況進行全面瞭解。旅遊項目作為旅遊行業和房地產行業相結合的產物，一般都擁有種類繁多的資產。根據旅遊產業項目的特點，主要涉及的資產種類可以分為有形資產和無形資產兩大類。

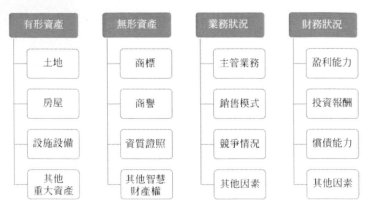

旅遊項目資產狀況評估通常可能涉及的因素

一、有形資產

常見的有形資產主要指開發公司所持有或承租的土地、房屋、設施設備等固定資產。在某些特定的旅遊目的地，可能還有基於當地特點形成的資產。關於土地，鑒於中國土地所有權歸屬國家或集體，因此開發公司所享有的是土地使用權而非所有權。根據中國土地管理制度的相關規定，結合旅遊產業項目的實際特點，一般旅遊產業開發公司所享有的土地使用權為透過有償出讓，取得國有建設土地使用權。因此，對於土地資產狀況的評估，主要圍繞土地面積、土地使用年限以及開發權限等相關問題展開。

關於房屋，按照建設狀態來看，可以分為在建工程及已建成的房屋，因房屋狀態不同，因此兩者在價值評估方面也有所區別；按照所有權關係來看，可以分為自有房屋和租賃房屋，對於自有房屋的價值評估標準相對較為明確，而對於租賃房屋則需要結合租賃的期限、租金以及違約風險等情況進行綜合評估。

關於設施設備以及其他固定資產，需要結合具體旅遊產業項目的特點來進行判斷和評估。例如，對於長白山旅遊項目而言，溫泉旅遊作為其主打旅

遊特色之一，溫泉管道為其重要固定設備。據悉，長白山溫泉公司擁有的溫泉管道起點為溫泉群收集口，終點為溫泉泵房蓄水池，全部在地下，長約29.38 公里。因此溫泉管道作為其重要投資設備，在對該項目進行評估時應作為重點資產進行評估。

二、無形資產

除上述看得見摸得著的有形資產外，伴隨旅遊行業的發展及市場品牌意識的增強等因素，作為資產複合型項目，越來越多的旅遊項目在經營過程中逐漸形成具有商業價值的商標、著作權、域名等智慧財產權。發展越成熟的旅遊產業項目，無形資產的豐富程度以及價值都會更大，甚至不亞於本身的有形資產價值，其中極具代表性的便是登陸上海不久的美國迪士尼主題公園。隨著中國智慧財產權保護的日益加強，以及品牌化的自身選擇，智慧財產權等無形資產在項目價值中占比或許將會越來越大。

關於智慧財產權，相較於專利權以及著作權等智慧財產權類型，註冊商標權作為更頻繁出現在旅遊產業項目中的智慧財產權類型，對於衡量相關項目的無形資產價值有著極為重要的意義。可能在項目初期，商標及品牌的價值難以得到凸顯，但對成熟以及具有發展前景的旅遊產業來說，商標所蘊含的品牌價值是巨大的。因此，在項目轉讓時，無論受讓方還是出讓方，都需要對開發公司所持有的商標及品牌價值進行全面評估。

此外，儘管相關資質證照等政府許可並不屬於智慧財產權的範疇，但鑒於旅遊產業項目往往涉及諸多資質證照，而相關資質證照往往關係到項目能否正常營運，因此在評估相關項目時會將其獲得的「特許經營權」等情況作為無形資產進行評估。例如，涉及客運貨運的道路運輸經營許可證，涉及旅行社業務的旅行社業務經營許可證等。

三、業務狀況

在關注旅遊產業項目資產情況的同時，也需要對其業務情況進行相應考察。旅遊產業項目的資產狀況更多體現的是項目的現時價值，透過對旅遊產業項目業務情況的考察，則更能判斷其未來展價值。在考量旅遊產業項目的

業務情況時，可以從主營業務、銷售模式以及競爭情況等多個方面進行綜合評判。

關於主營業務，要根據不同項目特點對其主營業務情況進行考察。仍以長白山旅遊項目為例，該項目以旅遊客運、旅行社及溫泉水開發、利用業務為主營業務。在對該項目進行考察時，就要圍繞其旅遊客運業務、旅行社業務以及溫泉水開發利用業務的開發、營運狀況進行考察，包括對其營運過程中發現的相關問題進行綜合評判，以進一步評價相關業務的營運能力。

關於銷售模式，需要結合其主營業務進行考察。我們再以長白山旅遊為例，其旅遊客運以公司自行銷售和第三方勞務外包相結合的方式進行銷售；關於旅行社業務，採用市場管道銷售和市場終端銷售兩種模式；關於溫泉水開發、利用，則是透過直接向需求單位供熱的方式進行銷售。旅遊產業項目作為對行銷重度依賴型的產業，營運狀況很大程度上受到其銷售模式的影響，因此在考察旅遊產業項目的業務情況時，作為軟實力的銷售模式應當作為審查的要點之一。

關於競爭情況，同樣需要結合項目的主營業務進行判斷。就長白山旅遊而言，旅遊客運業務以及溫泉水開發利用業務，在景區內屬於獨家經營，不存在競爭對手；但在旅行社方面，從中國範圍來看，競爭較為激烈，但依賴較為完善的行銷網絡，其旅行社業務競爭力也相對較強。

旅遊項目的上述有形和無形資產很大程度上體現了整個旅遊項目的價值，因此，在旅遊項目退出的過程中，無論是退出方還是新的參與方，均需要對上述資產的整體狀況進行全面的瞭解和評估，而法律評估是其中一個重要的方面。旅遊項目資產法律評估的範圍通常包括：（1）土地和房屋的權屬和合規情況，例如：土地和房屋是否依法取得，是否已經依法取得土地使用權證和房屋所有權證，房屋是否依法建設，是否取得建設需要的證照等。（2）智慧財產權的權屬和合規情況，例如：是否依法履行必要的登記程序，是否存在權屬糾紛等。（3）其他重要資產的權屬和合規情況，例如：是否依法簽訂相關採購合約，是否實際交付安裝並投入使用等。（4）資產營運的合規情況，例如：是否已取得資產營運所需要的證照等。當然，考慮到不同的旅遊

項目有不同的特點，法律評估的範圍並非一成不變，而是需要根據項目的具體情況裁量，方能全面和準確把握項目的法律風險。

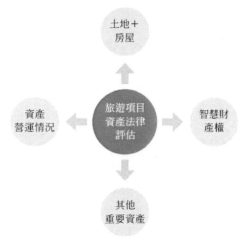

旅遊項目資產法律評估的基本內容

四、財務狀況

除了上述法律評估外，相關各方也需要從商業角度對資產進行量化評估，例如項目財務評估、資產評估等。財務評估通常是對項目建設和經營等過程中的成本、收入、利潤、現金流量等重要財務指標進行分析，以反映旅遊項目的盈利能力、投資報酬率、償債能力、不確定性及風險等財務狀況。資產評估通常是按照特定的方法，對項目重要資產的價值進行評定和估算，以使相關方能夠對資產的市場價值有相對準確的瞭解。

對於旅遊產業項目財務狀況的審查，有助於各方對於該項目的整體收入、負債、資產等各方面財務訊息有更為直接和清晰的認知。一般而言，對旅遊項目財務狀況的審查主要透過財務三大表，即資產負債表、利潤表，以及現金流量表。進而對項目的償債能力、資金周轉能力以及盈利能力進一步分析，從而對其財務狀況有全面的判斷。另外，結合旅遊產業項目的主營業務，可以對其主營業務收入情況進行審查，從而進一步對影響其主營業務收入的相關因素進行判斷和評估。

第三節 旅遊項目的歷史沿革評估

　　常規的旅遊項目往往具有開發週期長、經營時間久、投資報酬慢等特點，因此，當某一項目產權人或經營方考慮退出時，項目或許已經營運了較長時間，其歷史沿革可能較為複雜。大多新參與者通常十分注重對項目現狀的調查，以及對未來發展前景的預測，但往往忽視對項目經歷和背景的考察。投資方在面對項目複雜的過去時，如果未對其歷史沿革進行必要的審查，就可能無法及時發現、排除或解決隱藏其中的潛在風險和不確定因素。

　　旅遊產業項目的特點是週期長、投資報酬慢。在投資者考慮回收投資時，相關項目已經營運較長時間，涉及的歷史沿革也相對較為複雜。這樣一來，如果不對其歷史背景進行審查，就難以對整個項目的情況充分瞭解，不容易做出準確的判斷。

　　從商業層面來看，瞭解一個旅遊產業項目的創始、形成、發展、成熟的整個過程，可以清晰判斷該項目的發展軌跡以及所處的發展階段。而根據其歷史沿革中的蛛絲馬跡，則可以發現興盛或衰落的背後原因，從而對項目現狀以及發展前景作出更準確的預測。

　　從法律層面來看，歷史沿革本身作為法律盡職調查的重要組成部分，對於全面判斷項目概況以及法律風險有重要意義。在很多情況下，單獨去看旅遊產業項目的現存狀態不會發現有何問題，但鑒於中國目前企業發展狀況並非十分規範，在對其歷史沿革進行嚴格審查時，就會發現或多或少都會存在一些問題，例如設立文件缺失、重大決議的決策程序不合章程、存在不合規的歷史問題等。這些問題可能不會對日常經營造成太大困擾，但在股權轉讓時，可能會成為阻礙雙方順利交易的關鍵性問題。

　　以河南省某村為例，該村毗鄰某知名抗日電影的拍攝地。根據媒體報導，2002 年 5 月，位於當地景區的兩個村委會與當地村民簽訂旅遊開發協議，約定該村民在兩個村委會的協助下負責景區經營管理。後該村民設立相關旅遊服務有限公司（以下簡稱「旅遊公司」）對景區進行開發經營。2010 年 6 月，當地市政府與旅遊公司簽訂書面合約，由市政府整體收購景區，引發當地村

民的抗議。同年7月，市政府與河南某實業有限公司（以下簡稱「實業公司」）簽訂書面合約，將景區部分基礎設施資產及經營權出讓給該實業公司。2014年1月，該市市長與新鄉某旅遊有限公司（以下簡稱「新鄉公司」）簽訂書面合約，將包括前述景區在內，總面積188平方公里的7個景區經營權轉讓給新鄉公司50年。

從上述媒體的報導不難發現，在2002年至2014年12年間，相關景區幾經易手。根據媒體的上述報導，在景區幾度轉讓的過程中，圍繞著景區的產權和經營權，幾份合約主體各不相同，相互間權利義務的安排也可能存在模糊不清的問題。隨著一份份合約的簽署，景區的產權、開發權、經營權等不同層面的權利歸屬似乎變得越來越模糊。一旦其中一個合約發生糾紛，很可能會發生連鎖反應，導致景區的眾多參與方發生爭議，影響項目的整體經營。如果有新的參與方有意投資或者收購該項目，但卻不瞭解該項目上述複雜的交易歷史，未來面對的將是具有極大不確定性的複雜局面，風險不言而喻。

因此，瞭解一個旅遊項目的歷史沿革，對全面判斷總體情況和風險有重要意義。對於項目退出方而言，儘管其本身持有旅遊產業項目的股權或產權，但可能對旅遊產業項目的歷史沿革未必清晰，對於其中隱藏的相關問題也未必能夠全面瞭解。在退出之前對歷史沿革進行內部梳理，有助於開發方更為客觀地認識項目本身，並合理地設定商業預期。如果能在項目轉讓前，解決或披露歷史沿革中暴露的問題，則能夠避免在股權轉讓磋商中，被出讓方作為「砍價」的籌碼來使用，也能夠避免雙方將來就相關問題產生分歧，進而影響交易。對於項目新的出讓方而言，則更應該重視審查旅遊產業項目的歷史背景和歷史沿革，這有助於發現潛在的商機及風險，且盡可能地避免雷區。特別就旅遊產業項目的轉讓而言，投資金額相對較大且週期較長，短時間內難以實現投資報酬，因此應重視對相關項目的全面審查。透過審查項目的歷史背景，不僅對於其現狀以及發展前景有更為全面和準確的判斷，而且很可能發現對於「議價」有價值的其他訊息。

第四節 旅遊項目退出方案評估

在旅遊項目產權或經營主體退出的過程中，除上述對項目效益、資產、歷史等方面的調查和評估外，若想成功實現退出，各方還需要根據項目的情況制定詳細有效的退出方案。所謂退出方案，應當是一個與相關旅遊項目有關的整體方案，既包括退出方和新參與方之間達成的有關退出的商業和法律安排，同樣也應當包括完成轉讓之後的經營構想和安排。

通常情況下，退出方案中最為重要的是確定項目退出的方式，即透過開發公司股權轉讓、項目資產轉讓或者其他的轉讓方式退出項目。選擇何種退出方式並沒有嚴格的規律和標準，主要取決於項目的自身特點。例如，股權轉讓通常適用於成立時間較短、股權結構相對清晰、經營相對規範的公司，而資產轉讓通常適用於產權清晰的土地和物業。當然，由於旅遊項目往往規模較大、涉及面廣，因此具體適用何種方式，需要綜合考慮各方面的情況。例如雙方的商業目的和意圖、公司的業務構成、稅費的安排和分擔等。無論採取何種轉讓形式，建議出讓方對擬出讓的公司或資產進行詳細的法律、商業、財務等方面的盡職調查，盡可能詳盡地瞭解公司的真實情況和潛在商業風險及法律風險，尤其是在相關開發公司股權或者相關資產經歷多次變動的情況下，則更需要嚴謹的調查，否則很難發現潛藏的風險。當然，在此種複雜的情況下，調查耗費的時間和經濟成本也將相應增加，出讓方可能承擔的風險也並非一定會因此而被發現和防範，因為即便是最為專業和精確詳盡的調查也無法確保能夠發現公司的所有問題，或者即便發現了問題和風險也只能選擇接受或退出，因此最終可能仍需參與方綜合所有的事實和材料作出自己的商業決策。

除退出方式之外，退出方和新的參與方還需要對退出方案中的其他基本要素予以明確。例如：擬退出的範圍，即交易的是產權、經營權還是其他權利；交易款項的支付方式、支付時間、支付條件等安排；過戶日、交割日等重要交易節骨眼的設定；過渡期間內經營、財務、人事等方面的具體安排；後續經營、融資等方面的安排等等。

　　此外，如何總體上把握退出方案的優劣可能也是交易各方（尤其是新的參與方）比較關心的問題。首先，退出方案應當能夠滿足交易各方的商業需求。例如，某一旅遊開發公司業務廣泛，公司旗下除了某個旅遊項目之外，還有其他的資產和業務；現在該公司希望從上述旅遊項目中退出，而另一家公司有意收購該旅遊項目，但卻對擬退出公司的其他業務並無興趣。因此，在設定該項目的退出方案時，必須結合雙方公司對於無關業務的態度。在設計退出方式時，可以考慮直接適用資產轉讓的方式，或者先對擬退出公司的業務進行剝離，再適用股權轉讓的方式。

　　其次，退出方案應當是合法可行的。旅遊項目可能會涉及一些特殊的旅遊目的地，例如國家風景名勝區、國家文物保護單位等，因此，設定退出方案時必須考慮到退出方案是否違反相關的法律和政策，否則在具體實施過程中可能會遇到實質性障礙，甚至有被處罰的風險。以山西某人文旅遊項目轉讓為例，根據媒體的報導，2007 年 12 月，當地縣政府聯合兩家民營企業成立一家新的旅遊開發有限公司，該項目所有權歸縣政府，經營權作為政府出資入股新公司，景區門票收入歸新公司，新公司每年向縣政府交付「文保管理費」1000 萬元。然而，僅 1 個月後，山西省政府便對當地縣政府關於該項目經營權委託管理的請示作出批覆，認定縣政府轉讓該項目經營權屬違法行為，導致該項目無法按既定方案繼續進行。

　　除此之外，退出方案還應當綜合考慮交易各方的權利和義務的平衡、稅收籌劃的最優化、確定性與靈活性的平衡、短期和長期的平衡等多方面因素。

▌第十三章 由「退出」回看「開發」和「營運」

　　目前，中國旅遊項目市場方興未艾，越來越多的地產商和旅遊從業者開始投入這片藍海。一時間，如何開發和營運一個優質的旅遊項目成為業內廣泛討論的話題。和其他商業房地產項目相類似，旅遊項目通常也會經歷一個從開發、經營到退出的過程。在這一過程中，良好的前期籌備和開發有助於項目營運在盡可能短的時間內產生效益，而良好的營運和口碑有助於開發方，按照其商業既定安排順利地實現退出。旅遊項目生態鏈中的前期階段是後期

階段的基礎和前提，各個階段環環相扣。本章將從項目「退出」這一獨特的視角回頭審視前期的項目「開發」和「營運」，以期能夠給各位讀者提供些許開發和營運方面的啟發。

第一節 做好前期調研，避免方向性錯誤

一些旅遊項目在經營一段時間之後，開發商或者營運方可能會尷尬地發現，該項目周圍居然存在許多類似的項目。例如，2017 年一部關於陝西某地風土人情的電視劇熱播後，當地數年間出現若干家以地方特色為主題的鄉村旅遊項目。據媒體報導，這些項目都以地方特色為宣傳賣點，但基本以古建築和陝西小吃為特色。其中一家名為「××民俗文化村」的項目曾在 2016 年開業當天創下接待遊客超 10 萬人次的盛況，但時隔兩年後卻門可羅雀，長達百米的小吃街中商家已人去樓空。其餘幾家類似項目也都經營慘淡。試想如果上述項目要轉手，開發商或營運方恐怕只能是慘淡退場。

先不論上述項目自身經營管理水準如何，盲目上馬、盲目複製無疑是這些項目陷入困境的重要原因。這樣的情況並非個案，在中國不少旅遊目的地都或多或少都存在類似情況。因此，在旅遊項目開發實際開始之前，建議開發商先做好前期的研究和調研工作。此類研究和調研工作可能涉及以下方面：

首先，對於旅遊項目的開發企業，尤其是初次進入旅遊行業的企業，建議先對國家和項目所在地旅遊產業的基本情況有一個宏觀的瞭解和認識。例如，國家和當地旅遊市場的總體數據、近幾年各項主要指標及其變化、熱門項目類別的變化、遊客偏好的變化、旅遊行業發展趨勢等等。瞭解上述國家和項目所在地旅遊行業的基礎訊息，有助於開發企業對特定項目開發所處的大環境（國家）和小環境（當地）有基本的瞭解，進而對項目開發的合理性和可行性有一個初步的概念。

其次，對項目的地理位置、地形、交通情況、自然景觀、人文特色等基本情況進行深入研究，總結項目特點和潛在賣點。在此基礎上，對項目進行SWOT 分析，將項目存在的主要優勢（Strengths）、劣勢（Weaknesses）、

機會（Opportunities）和威脅（Threats）進行客觀的分析，從而對項目有一個整體和相對客觀的認識。

第三，對項目進行必要的市場調查。例如，對所在地旅遊市場的供給和需求進行調查，評估項目潛在市場；劃定一定範圍作為競爭區域，對競爭區域範圍內經營相同或類似項目的競爭對手進行調查，尋找差異、空白區域或者市場區隔的可能，進而評估項目的潛在競爭力；確定項目的市場定位和目標消費群等。

第四，對項目可能產生的經濟效益和社會效益進行測算。在前述研究和調研的基礎上，設定項目的投資規模區間，對土地成本、建設成本、項目其他建設和營運成本進行預測，並基於謹慎原則，預測項目的未來收益、利潤、現金流量、回報週期等指標。同時，預測項目開發之後，對當地經濟、社會、人口等方面的作用和影響。透過上述定性加定量的預測，有助於開發企業對項目的綜合效益和投資報酬有一個相對清晰的認識。

第五，對項目所在地旅遊相關的法律、法規和政策進行研究，瞭解項目開發所需遵守的土地、房屋、規劃、建設、稅收等各方面的法定要求，以及需要完成的各項審批程序。此外，由於旅遊業是國家當前重點發展的行業之一，國家和許多地方對旅遊項目推出一系列的扶持政策和優惠措施。開發企業對上述政策法規的瞭解，有助於確保項目既能在法律允許的範圍內發展，又能享受到法律賦予的優惠政策。

旅遊項目前期調查和研究的主要考慮因素

綜上所述，旅遊項目前期的研究和調研涉及眾多方面和事項，可能需要開發企業投入巨大的時間成本和經濟成本，但正所謂「磨刀不誤砍柴工」，由於旅遊項目往往投入大、週期長，如果項目未經細緻嚴謹的前期研究和調研便匆匆上馬，一旦發生項目同質化等實質性問題，屆時項目的價值將受到嚴重影響，擬退出方的損失可能遠高於前期研究和調研所投入的成本。因此，

出於退出時的價值考量，前期的研究和調研工作並非可有可無，而是非常重要的必要事項。

第二節 嚴格遵守法律，避免「先天缺陷」

作為旅遊業和房地產業相結合的產物，旅遊項目在開發、建設、經營等各個環節均需遵守相關領域的法律和政策規定。實踐中，有些開發商和營運商沒有遵守法律的基本意識，在上述環節中為了儘快開業盈利，而忽視甚至有意繞開法律的基本規範。在這些項目退出時，很可能會因為此前的種種不合規或違法行為等歷史問題，導致項目的價值大打折扣，甚至形成無法退出的「一盤死棋」。對於開發企業而言，這樣的結局可謂是得不償失。因此，從後期順利退出的角度來看，旅遊項目前期的合法合規應當放在重中之重的位置。

首先，旅遊項目應當滿足土地和規劃的法定要求。據媒體報導，近幾年中旅遊項目出現土地問題的案例屢見不鮮。例如，早前的陝西省寶雞市水上世界，號稱總投資 1.2 億元，但在正式開業後才取得土地使用權，且仍未辦理環評相關的手續。另外一家位於廣東省興寧市，以客家文化為主題的綜合性文化旅遊產業園，占地上萬畝，但在開工時卻沒有辦理任何的建設用地批文。正如本書前幾章所述，旅遊項目的用地可能涉及多種土地類型，包括國有建設用地、農村集體土地等。對於國有土地，開發企業應當依法按照土地出讓程序獲得土地使用權，並按照法律允許的用途使用。對於集體土地，尤其對於近幾年興起的鄉村休閒、養生、養老等主題旅遊項目，可能還涉及集體土地租賃、流轉等現實問題。如果項目土地和規劃存在問題，不僅可能發生權屬方面的糾紛，還有可能存在被政府收回土地的風險，因此需要開發企業的足夠重視。

其次，旅遊項目應當滿足建設的法定要求。隨著旅遊市場的發展，近幾年違規建設的項目也屢屢見報。例如，據媒體報導，萬寧市日月灣某綜合旅遊渡假區人工島項目被指於 2015 年 10 月未批先建，後被要求停止違法填海行為。又如，根據黃山市黃山區政府的通報，位於黃山某風景名勝區內存在違法建設房地產項目，截至 2016 年底，該風景名勝區內違規建設項目累計

占地 1164 畝，其中 25000 平方米和地下車庫 4000 平方米已建建築全部拆除，未建部分全部取消建設。違法建設不僅可能導致項目停工停業，還存在被拆除的巨大風險。因此，依法建設同樣是旅遊項目應當嚴格遵守的紅線。

第三，旅遊項目應當滿足經營的法定要求。根據相關的法律規定，旅遊項目根據其類型的不同，應當辦理相應的經營審批資質，其中除了企業依法辦理營業執照中覆蓋的經營範圍外，還應當根據實際情況辦理經營所需的其他證照。例如，對於涉及自然風景區經營的，有些地方需要獲得專門的景區經營許可；涉及遊樂設施經營的，通常需要獲得文化／娛樂相關的許可；項目中涉及貨運、客運經營的，通常需要獲得運輸方面的經營許可。除此之外，旅遊項目可能還會涉及取水許可、排汙許可、食品衛生、旅行社業務許可等各類行政許可，經營方鬚根據項目的具體特點依法辦理。

綜上所述，由於旅遊項目開發和經營實際操作十分複雜，可能受到不同領域的法律約束，涉及不同種類的行政許可和前置審批程序。如果缺少上述的許可和證照，有些可能會受到行政部門的處罰，有些可能會導致項目的停工停業，有些甚至會遭受拆除、收回土地等不可挽回的結果，而無論是前述哪種情況都可能影響項目的順利轉讓和退出。此外，相關的許可證照是項目依法開發和經營的證明，也是項目價值的一種體現。因此，從項目退出的角度考慮，旅遊項目應從最初開始便嚴格遵守所有相關的法律，避免項目「輸在起跑線上」。

第三節 選擇適當的投資結構，避免退出障礙

在旅遊項目開發開始時，項目的投資結構一般都會確定下來。在一家開發企業單獨開發的情況下，通常是由該開發企業單獨 100% 控股該項目，但也有可能出於特定的商業安排，聯合若干家關聯公司共同控制該項目；而在多家開發企業聯合開發的情況下，通常會透過協議的方式，確定各方在項目的投資比例，以此決定各方在項目後續開發和經營過程中的決策權、收益權等基本權利。隨著中國資本市場的蓬勃發展，有些項目中能還會引入投資基金（有限合夥）、信託安排、資產證券化結構、PPP 結構等一種甚至多種特殊的參與方。誠然，投資結構的設定往往需要更多地考慮項目開發時的商業

構想、融資需要等因素，但從退出的角度而言，建議開發企業也應具備長遠的眼光，將未來退出這一因素也考慮在內。儘管由於現實的複雜，不可能在項目初期便完全預判到日後退出的情況，但可以儘量使今日確定的投資結構，不會成為明日退出時的交易障礙。

位於三亞鹿回頭的某知名大型項目即屬於上述情況。據媒體報導，該項目最初由三家民營企業和一家外企共同開發，經過一系列的股權轉讓後歸屬同一實際控制人。2015年，中國某上市公司宣布擬斥巨資收購該項目，但在一個月後即宣布終止收購。根據媒體評論，由於前期的股權轉讓比較複雜，導致該上市公司停止對項目的收購。而後，該上市公司於2017年再次試圖收購項目，但經過數月的停盤推進後，再次以失敗告終。該報導並未詳細披露上述股權結構形成的具體歷史背景和成因，但可以從這一案例中體會到股權結構對於項目轉讓的重大影響。因此，在項目開發初期和其後營運的過程中，可能需要開發企業和經營方從退出的角度不斷的審視和提前規劃，以在最大程度上規避未來退出時可能會遭遇的「暗雷」。

第四節 專業的營運方或是提升項目價值的因素

對於一個旅遊項目而言，需要成功的開發和建設作為基礎，但更需要成功的營運使得項目實現自身的效益，並獲得市場的認可。從資產的角度而言，旅遊項目作為一種綜合型的資產，如果能夠由專業的管理公司進行營運和管理，對於其品牌樹立和價值提升無疑會有積極的幫助。

作為旅遊行業的一部分，飯店行業在這一方面可以為旅遊項目提供參考。如今中國的飯店行業，活躍眾多專業的飯店管理公司，其中既有諸如萬豪、洲際等全球知名的國際品牌，也有華住、錦江等日益崛起的中國品牌，更有越來越多不同方式的「中外混血」的合資品牌。這些品牌可以針對不同檔次、定位、地域的飯店項目以不同的品牌輸出管理。從過去的實踐可以看到，一個飯店物業資產在經過專業飯店管理公司管理之後，其形成的市場認可度和品牌效應，往往能夠對資產的保值和增值造成錦上添花的作用。

　　相對於飯店管理，旅遊項目的管理無疑更為複雜，因此更需要專業的管理公司為項目保駕護航。相較於飯店行業已在中國經歷了數十年的發展，目前旅遊市場整體上處於早期發展，尚未形成專業的管理公司群體。儘管如此，管理公司可以考慮在以下方面為開發公司提供專業服務：

　　首先，旅遊項目管理公司可以參與旅遊項目前期的設計。管理公司可以憑藉經驗及品牌的定位、風格等特點，結合特定項目的具體情況，為項目規劃和設計提供靈感。其次，旅遊項目管理公司可以參與旅遊項目的籌備工作。管理公司可以提前參與到項目的籌備工作中，就項目的採購、推廣、員工應徵和培訓、制度制定等方面提供專業的服務。在開業之後，管理公司可以提供專業的管理服務，在項目產權方的監督下，全面負責旅遊項目的日常經營工作。

　　由於目前中國尚沒有形成廣泛適用的管理模式，因此項目產權方和管理公司之間的合作模式和內容仍待進一步的探索，但相信隨著中國旅遊行業的不斷發展，產權和經營權分離的概念可能會越來越深入人心。屆時資產持有人和資產管理人的概念可能應運而生，而中國或許會產生一批知名的旅遊項目管理集團。這種品牌化、專業化的管理也許會成為旅遊項目市場逐漸成熟的助推器。

結語

　　旅遊，作為傳播文明、交流文化的重要橋樑和媒介，是人民生活水準提高的重要指標。隨著近年中國經濟的飛速發展，人們越來越嚮往和享受屬於自己的旅途時光，邁出家門，飽覽各地風光，融入和體驗異地的風土人情。中國的旅遊產業也隨之不斷發展和壯大，並與其他產業和行業不斷融合，形成大旅遊產業綜合發展的新局面。作為發展經濟、增加就業、滿足人民生活需要、提高人民生活水準的重要有效手段，旅遊產業已成為中國國民經濟的策略性支柱型產業。

　　在這樣一個機遇和競爭並存的行業中，締造一個成功的旅遊項目絕非易事。一個旅遊項目，從前期規劃、建設到投入營運，從項目融資到實現退出，每一個階段都會面對不同的挑戰和問題。這些挑戰和問題既有商業層面的，例如商業模式的選擇、效益的衡量等；也有法律和政策層面的，例如在土地用途、規劃、建設、營運等各方面均符合法律和產業政策的要求等；還可能是文化層面的，例如歷史文化的保護和傳承、風土人情的展示和弘揚等等。

　　儘管每一個項目的具體問題不盡相同，但伴隨眾多不同種類旅遊項目的推進和發展，市場的開拓者們已為我們總結不少的實踐經驗，也揭示許多可供業內人士借鑑的普遍問題。本書從旅遊項目的投資、開發、營運及退出等角度，梳理實務操作中可能涉及的重要問題，相信將有助於旅遊行業從業者更好地把握旅遊項目的機遇，並盡可能地防範風險。

　　旅遊項目的成功需要天時、地利、人和，也需要操盤者對各方因素的周詳考慮和不斷探索和實踐。憑藉中國旅遊產業大環境的持續升溫、豐富旅遊資源的不斷挖掘，加上專業化、精英化的旅遊行業隊伍的壯大，中國旅遊產業的發展必迎向光明美好的未來。

　　謹以此書與旅遊行業人士共勉！

國家圖書館出版品預行編目（CIP）資料

旅遊項目：投資.開發.運營 / 王麗華 主編 . -- 第一版 .
-- 臺北市：崧博出版：崧燁文化發行，2019.10
　　面；　公分
POD 版

ISBN 978-957-735-934-6(平裝)

1. 旅遊業管理

992.2　　　　　　　　　　　　　　　　108017579

書　　名：旅遊項目：投資.開發.運營
作　　者：王麗華 主編
發 行 人：黃振庭
出 版 者：崧博出版事業有限公司
發 行 者：崧燁文化事業有限公司
E - m a i l：sonbookservice@gmail.com
粉 絲 頁：　　　　　網 址：
地　　址：台北市中正區重慶南路一段六十一號八樓 815 室
8F.-815, No.61, Sec. 1, Chongqing S. Rd., Zhongzheng
Dist., Taipei City 100, Taiwan (R.O.C.)
電　　話：(02)2370-3310 傳　真：(02) 2388-1990
總 經 銷：紅螞蟻圖書有限公司
地　　址: 台北市內湖區舊宗路二段 121 巷 19 號
電　　話:02-2795-3656 傳真 :02-2795-4100　　　網址：
印　　刷：京峯彩色印刷有限公司（京峰數位）
　　本書版權為旅遊教育出版社所有授權崧博出版事業有限公司獨家發行電子書及
　　繁體書繁體字版。若有其他相關權利及授權需求請與本公司聯繫。

定　　價：350 元
發行日期：2019 年 10 月第一版
◎ 本書以 POD 印製發行